蘭亭書法全集

故宮博物院　浙江省紹興市人民政府 編

故宮卷 1

蘭亭

故宮出版社
廣西美術出版社

按右軍將軍者會稽內史瑯瑘王羲之也字逸少王導從子蟬聯美冑蕭散名賢少

學衛夫人書及渡江北之許之洛徧參斯繇鵠邕張岳葷諸石刻始知前所學徒費

歲月遂師眾碑書法彌進尤善草隸晉穆帝永和九年莫春三日嘗遊山陰與太原

孫綽等四十有一人修祓禊之禮于蘭亭揮毫製記興發而書遒媚勁健絕代更無

其時乃有神助及醒後他日更書數百千本終無如祓禊所書右軍亦自珍愛論者

稱其筆勢飄若游雲矯若驚龍又如龍跳天門虎臥鳳闕其後為世所重者蘭亭記

樂毅論黃庭經也及唐太宗購晉人書自二王以下僅千軸寶惜者蘭亭記為最嘗

附耳詔高宗曰朕千秋萬歲後與吾蘭亭帖將去遂以玉匣貯藏昭陵無復入人間

見也蘇子瞻詩曰蘭亭繭紙入昭陵蓋嘆世之所傳皆贗本耳

贊曰書字籠鵞山陰之阿蘭亭有記感慨何多風流晉代貌與同科

王右軍

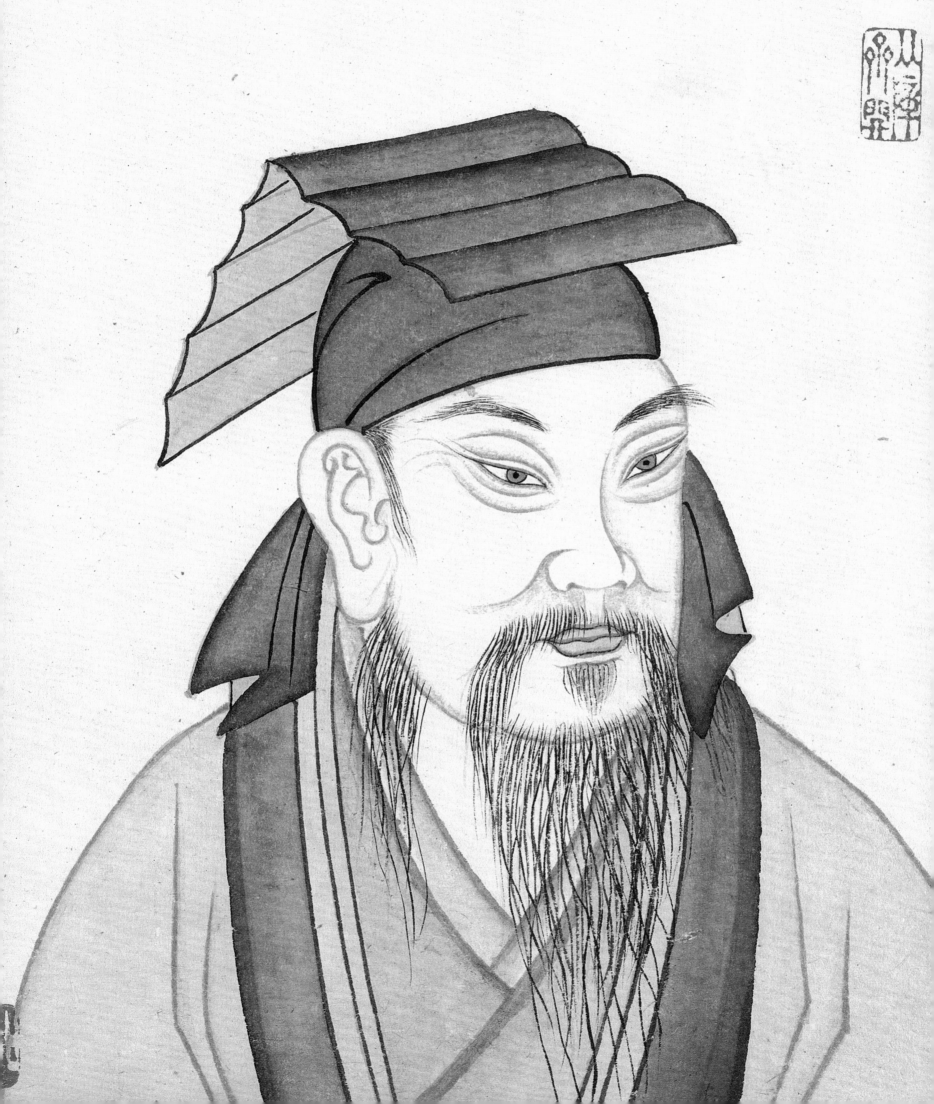

圖書在版編目（ＣＩＰ）數據

蘭亭書法全集. 故宮卷 ／ 傅紅展，趙國英，馮建榮主編.
—北京：故宮出版社，2013.3
ISBN 978-7-5134-0384-9

Ⅰ. ①蘭… Ⅱ. ①傅… ②趙… Ⅲ. ①漢字－碑帖－
中國－古代 Ⅳ. ①J292.21

中國版本圖書館CIP數據核字(2013)第049597號

蘭亭書法全集（故宮卷）

總策劃	王亞民　藍小星　黃宗湖
主　編	傅紅展　趙國英　馮建榮
副主編	尹一梅　程同根　沈安龍
責任編輯	程同根　付韋鳴　潘海清
責任印製	馬靜波
攝　影	馮輝　王璡　孫志遠
圖片信息加工整理	周耀卿
裝幀設計	劉遠
出版發行	故宮出版社
地址	北京市景山前街四號
電話	〇一〇—八五〇〇　七八〇八
網址	www.culturefc.cn
	廣西美術出版社
地址	廣西南寧市望園路九號
電話	〇七七一—五七〇一五九四
網址	www.gxfinearts.com
製版印刷	北京聖彩虹製版印刷技術有限公司
開本	八開
印張	五十三
版次	二〇一三年四月第一版
二〇一三年四月第一次印刷	
書號	ISBN 978-7-5134-0384-9
定價	四八〇〇圓（全三冊）

總目録

7

凡例

一　《全集》收録了故宮博物院珍藏的歷代《蘭亭序》《蘭亭詩》書迹的各種摹本、臨本、刻帖，包括以《蘭亭序》《蘭亭詩》及有關蘭亭考論題跋爲内容創作的書迹。

二　《全集》按墨迹與刻帖兩大類編排，分爲三册。第一册收録墨迹，分爲摹臨、意臨創作、題跋考論、蘭亭詩四個部分。第二册收録單刻帖與叢刻帖。第三册收録合册帖。

三　第一册包括總目録、凡例、概論、墨迹圖版目録、墨迹圖版及圖版説明。第二册包括單帖與叢帖圖版目録、單帖與叢帖圖版及圖版説明。第三册包括合册帖目録、合册帖圖版、圖版説明及後記。

四　墨迹中的摹臨系列，包括以復制爲目的的唐摹本、清摹本，如馮摹《蘭亭》等，以及追求筆法、字法、章法酷似原帖的臨作書迹，如趙孟頫、俞和臨定武蘭亭序等。

五　墨迹中的意臨創作系列，包括對原摹本或刻帖的意臨書迹，以及以不同的字體或不同的形式書寫蘭亭序内容的書迹，如楷書蘭亭序、草書蘭亭序、或扇面蘭亭序等等。

六　墨迹中的題跋考論系列，包括各種以蘭亭序書法及版本考論爲主要内容的書迹。

七　單刻帖，包括歷代各種版本原刻與翻刻拓本，大略依刻帖朝代編排。同一朝代，祇兼顧版本或收藏的相關性，不再區分刻拓的先後。

八　叢刻帖，包括歷代叢帖中刻録的各種版本系統的蘭亭序，編排則大略依叢帖刻拓的年代爲序，不能確定年代的則附於各朝代之後。

九　合册帖，主要是對歷代流傳刻帖的收藏，其編排則略依收藏朝代的先後與種類數量多少爲序。

十　全書統一以中文繁體字排印。

9

序言

序一

東晉永和九年（公元353年）三月初三，王羲之與謝安、孫綽等四十餘位文人雅士會於會稽山陰（今浙江紹興）的蘭亭，修被禊之禮。曲水流觴，飲酒賦詩，遂有《蘭亭詩集》。王羲之在眾人推舉之下，為詩集作序，於是有『天下第一行書』之稱的書法傑作《蘭亭序》。

《蘭亭序》誕生之後，得到歷代帝王的推崇與文人雅士的追捧，在中國書法史上的地位不斷提高，影響也日益擴大。《蘭亭序》的傳播，可以說是真迹生摹本，摹本生刻帖。真迹亡，則摹本行。摹本稀，則刻帖盛。唐太宗始得《蘭亭序》真迹，即命湯普徹、馮承素、諸葛貞、趙模等各臨搨以賜皇太子諸王近臣。而與唐太宗關系密切的虞世南、歐陽詢、褚遂良等大書法家皆得摹臨《蘭亭序》的機會，因此有後來的虞摹、馮摹、褚摹及歐摹蘭亭。唐代摹臨蘭亭諸本，不僅成為唐代蘭亭傳播的主要方式，也成為真迹入藏昭陵之後，蘭亭傳播的直接源頭。

宋元兩代，帝王、文人以及好事者，自上而下對《蘭亭序》的重視有加，不斷摹刻。至明清時期，《蘭亭序》的摹刻有增無

11

減，不僅單刻帖依然盛行，而且幾乎所有的著名叢帖，也都盡可能收録《蘭亭序》，并兼顧不同的版本類型。尤其清代乾隆皇帝的熱情幾乎是空前的，他不僅遍臨宮廷內府所藏各種類型的《蘭亭序》、《蘭亭詩》，而且掀起了一個新的蘭亭文化高峰。

他不僅在規模宏大的《三希堂法帖》中收録了《蘭亭序》的重要傳本，更將收藏於清內府的《蘭亭序》三種唐摹本、傳爲唐柳公權書的《蘭亭詩》及他本人臨寫的《蘭亭詩》共八卷，命名爲『蘭亭八柱』。同時將八柱摹刻於八個石柱之上。

如今，乾隆皇帝當年據以刻帖的唐人摹本以及《蘭亭八柱帖》的初拓本，均完整地保存在故宮博物院，作爲故宮重要的文物藏品，定期對社會公衆展覽，發揮着傳播和弘揚中華優秀傳統文化的功能。二〇一一年九月，故宮博物院在午門舉辦了『蘭亭特展』，在延禧宮舉辦了『蘭亭珍拓展』，同時召開『蘭亭國際學術研討會』，編輯出版了《蘭亭圖典》，得到學界的一致好評，把蘭亭的學術研究與文化傳播推向了新的高度。

而作爲《蘭亭序》故鄉的紹興市人民政府，爲了將全世界由《蘭亭》演繹而成的豐富的書法文化資源引進回紹興，多年來一直不懈地努力着。自一九八五年以來，每年都要舉辦蘭亭書法節。與故宮博物院合作出版的《蘭亭書法全集》故宮卷，夢想將普天之下的種種《蘭亭》悉數收入，更是弘揚蘭亭文化的一大舉措。故宮博物院所藏蘭亭，無論是臨摹墨迹，還是珍稀拓本，其種類與數量都是無與倫比的。加之故宮博物院與海內外的博物館、圖書館多有良好的合作關系，收録普天之下的《蘭亭序》的夢想也是可以成真的。二〇一二年，紹興又建立了中國蘭亭書法博物館。即將出版的《蘭亭書法全集》故宮卷，囊括了故宮

所藏的三百餘種《蘭亭》的摹臨與刻拓本，無疑會成爲這個書法博物館的無價之寶。故宮博物院與紹興合作的《蘭亭書法全集》故宮卷的出版工程也會繼續下去，并將中國歷代書法的精華與全部的書法文獻資料收羅進這個書法博物館，使之成爲名至實歸的中國書法學習與研究的殿堂。

故宮博物院院長

二〇一三年三月三日

序二

紹興地處江南水鄉，不僅有山川自然之美，而且人文薈萃、嘉話連篇。早在一六六〇年前，即東晉永和九年三月初三那天，時任會稽內史王羲之曾召集築室東土的一批部屬親友，共四十二人，相聚蘭亭，舉辦了一次別開生面的上巳修禊、曲水流觴和飲酒賦詩活動。這就是彪炳中國文化史上的一次著名聚會——蘭亭雅集。

蘭亭雅集，為我們留下了三十七首蘭亭詩和一前一後兩篇序文。前序由東道主王羲之起草，最終定稿手迹沒有留下來，倒是定稿前的那通謄正稿（文字內容與定稿一致，但尚有幾處局部修改，既未署名，亦未加題目）被唐太宗派監察御史蕭翼前往賺取。唐太宗得到它之後，除自己朝夕觀賞、臨仿外，更安排搨書專家雙鈎複製，安排擅書大臣虞世南、歐陽詢、褚遂良等加以臨仿。最終，高宗遵太宗之命，讓它陪葬昭陵，而使世上流傳的只有雙鈎摹本與名家臨本了。

這個前序，就是被唐人稱為『古今法帖第一』、被宋人尊為『天下第一行書』的《蘭亭序》。當然，因非定稿手迹，上面

被王羲之本人留存下來，通過家傳之鏈，一直傳至七世孫智永和尚。智永因出家無後，臨終又將它託付給弟子辨才。時至唐初，

14

本無題目，所以，後人又各隨己便，把這個前序稱爲《蘭亭集序》、《蘭亭修禊序》、《臨河序》、《禊序》、《蘭亭帖》、《禊帖》、《蘭亭宴集序》等。

《蘭亭序》雖然真迹不存，但接近真迹的摹本、臨本至今都能見到，這便爲我們探討《蘭亭序》的藝術特徵提供了某種依據。否則，我們只好要么緘口不語、要么信口開河。根據現有摹本、臨本，我們不僅能比較清晰地認定《蘭亭序》最基本的墨彩神韻、綫條力度與章法構成，而且能比較清晰地感受到《蘭亭序》整幅作品透露給我們的魏晉風度與審美追求。摹本、臨本早已成爲一個不可或缺的中介，充分利用之，總能『逼近』對真迹的學術把握。只是我們心中必須時刻意識到，從憑摹本、臨本來揣測真迹，終究不等於直接面對真迹，其間總會有那么點『差距』存在。正是這個『差距』的存在，有時會讓我們走入誤區，讓摹本、臨本承擔了真迹的責任，或將摹本、臨本才有的個性特徵說成爲真迹所必有，或將摹本、臨本沒有再現出來的微妙之處說成爲真迹所必無。大凡具備一定書法實踐經驗的人都知道，摹本也好、臨本也好，總要不可避免地帶有摹、臨者所處時代的特色以及自身運筆習慣的痕迹等，任何人再忠實的摹、臨都做不到『百分之百』地同原迹一模一樣。最典型的一個例子是，清代『揚州八怪』之一的鄭板橋臨寫過一通《蘭亭序》，開頭部分還與臨寫對象保持『較像』的成分，但中段過後越寫越『不像』臨寫對象，倒像他自己一貫的用筆特色與風格面目，等於是在鈔寫《蘭亭序》的文字内容而已。這也說明，我們後人在利用摹本、臨本談論《蘭亭序》藝術特徵時，必須注意到與之密切相關的一些複雜問題，否則，得出的結論

15

就難以做到切近真實、令讀者信而服之。

《蘭亭序》的價值到底有多大？我們以爲價值很大，但一定要說就是『天下第一』，則未免太誇張了些。不要說現在我們能夠看到的各種摹本、臨本難以勝任『天下第一』的美譽，即便比這些摹本、臨本好得多的真迹亦難以摘取『天下第一』之桂冠，爲什麼這樣說呢？因爲趣味無爭辯，越是藝術佳作越是如此。再好的藝術佳作，它只能成爲同一審美類型的佼佼者，與另一審美類型的佳作則不具備可比性，更不用說分出誰第一誰第二來。我們想，對《蘭亭序》價值最准確的評價，當爲『中國書法史上最早的一幅行書佳作』，在審美層次上，不是像現在絕大部分人所認爲的那樣處於『唯一』之頂端，而是同歷史上流傳下來的無數行書佳作處於同一序列，只不過作爲『最早出現』而顯得特別令人矚目而已。也就是說，《蘭亭序》雖佳，但還不至於佳到成爲『孤家寡人』，可以在人爲設定的神殿上，君臨天下，把書法史上的大大小小之佳作納爲自己的『臣民』。神話是激動人心的，但畢竟不能代替現實。在現實中，我們談論《蘭亭序》，還得採用實事求是態度，以『平視』的眼光而非『仰視』的眼光，穿越并剔除種種附加其上的神秘色彩，以最終還它一個應有的價值定位。

從影響角度來看《蘭亭序》，可說最值得大書特書，因爲誰也找不出第二件書法作品能有《蘭亭序》那麼大的影響力。一個簡單而顯見的事實是，至少在隋唐以後，歷代書家無論是誰都逃脫不了《蘭亭序》直接或間接的影響。隋代書家智永作爲義之七世孫，是《蘭亭序》家族傳承鏈上最後一環，他受《蘭亭序》之影響可謂不言而喻。至於初唐幾位大家深受《蘭亭序》之

16

影響就更不用說了。後來的顏、柳、旭、素，雖未留下臨仿《蘭亭序》的作品行世，但那時《蘭亭序》已廣爲傳播，且名聲

是那么大，誰能視而不見？宋代的諸位大家亦莫不受到《蘭亭序》影響，他們不僅在筆記體書論中留下一些學習《蘭亭序》的

經驗，而且有的留下《蘭亭序》臨作、有的爲不同《蘭亭序》帖本題跋、有的傾注大量心血研究《蘭亭序》。元代高舉復古大

旗，以弘揚晉韻爲己任，像趙孟頫、俞和等都留下精彩絕倫《蘭亭序》臨作流傳至今。在明代，書家們對《蘭亭序》的學習與

研究亦未中斷。清代早期學書法者基本上都把《蘭亭序》列爲首選之範本，後來，雖因碑學運動興起，打消了一部分人學《蘭

亭序》的積極性，但多數人還是把《蘭亭序》作爲重要的臨學對象。到近現代和當代，更有沈尹默這樣的帖派大家以《蘭亭

序》爲皈依，有陸維釗這樣的碑派大家臨摹《蘭亭序》，平生竟達一百五十餘遍，有無數不同風格的大家用《蘭亭序》文字內

容寫了一幅又一幅新的《蘭亭序》書法佳作。有人説，《蘭亭序》之於書法家，就像空氣之於我們人類，後者怎么也別想擺脱

前者之影響。有思想、有個性的書法家，可以在《蘭亭序》之外鑄就自己的個性化豐碑，但早期特別是啟蒙期却無法拒《蘭亭

序》於千里之外，因爲那時《蘭亭序》經廣泛復製、傳播已成爲『無所不在』。

隨着《蘭亭序》書法的聲名日隆，誕生《蘭亭序》的蘭亭也很快成爲人們心中最偉大的書法聖地。大約從宋代開始，從地方

政府到中央政府，從文人官吏到皇帝皇族，都對蘭亭傾注了巨大熱情，或建祠、立碑紀念，或定期不定期親臨憑吊。新中國成

立後，紹興人更把蘭亭作爲重要文物予以保護，只是『文革』中稍遭破壞。進入上世紀八十年代，紹興人又在立法上爲蘭亭保

護作出了新貢獻。這就是以市人大決議形式確定自一九八五年開始每年農曆三月初三爲『紹興書法節』，後來逐步定名爲『中

國蘭亭書法節』。『中國蘭亭書法節』的連續舉辦，不僅宣傳了蘭亭，擴大了蘭亭在海內外的廣泛影響，而且也爲振興中國書

法、弘揚中國文化作出了傑出貢獻。感於此，中國書法家協會毅然作出決定，從第四屆開始，把中國書法界的最高獎——中國

書法蘭亭獎，長期落户紹興。這自然是一件大快人心的好事。

而今，我們正趕上一個美好的時代，好事總是一個接着一個。這不，故宮博物院又要將珍藏的《蘭亭序》及《蘭亭詩》的摹

本、臨本墨迹60餘種，刻帖拓本三百餘種，予以拍照、製版，編印成一部洋洋大觀的《蘭亭書法全集》（故宮卷）。對此，作

爲《蘭亭序》誕生地的紹興人又怎能不爲之欣慰、爲之歡呼雀躍呢？

願《蘭亭書法全集》成爲故宮博物院同紹興市人民政府真誠合作、聯手打造的一部凸顯中國風格的文化精品！

中共紹興市委書記　錢達民　二〇一三年三月三日

永和九年歲在癸丑暮春之初會

會稽山陰之蘭亭脩禊事

也群賢畢至少長咸集此地

有崇山峻領茂林脩竹又有清流激

湍暎帶左右引以為流觴曲水

概

論

概論一·故宮藏《蘭亭》墨迹綜述　王亦旻

今天，只要對中國書法稍有常識的人都會知道王羲之和他的千古名迹《蘭亭序》。這件有『天下第一行書』之譽的書法作品，無疑是中國書法史上最著名的一件。由於其在書法史上的至高地位和傳奇經歷，自發現以來便受到從帝王貴冑到文人雅士等歷代學書者的追捧和研究，他們通過摹、臨、寫等方式不斷地對《蘭亭序》的書法風格進行模仿和學習，并在內容的書寫上進行再創作，以此來詮釋各自對它的理解，同時也爲我們留下了以《蘭亭序》爲主題內容的豐富多彩的書法墨迹。雖然王羲之《蘭亭序》原件早已不傳於世，但歷代書家鉤摹臨寫的作品，仍延續着其影響。故宮博物院收藏有衆多關於這一題材的書法作品，形式多樣，時代特色鮮明，比較全面地反映了歷代書家對這件名迹認識上的變化。現以時代爲序，對這些存世墨迹作一簡單介紹。

一、發現原迹，摹臨存真，唐宋時期《蘭亭序》的摹本與臨本

《蘭亭序》原迹的發現并受到重視始於唐代初年，這與唐太宗李世民對王羲之書法的喜愛，以及對《蘭亭序》的訪求及臨摹

密不可分。在唐太宗發現并收藏《蘭亭序》墨迹之前，王羲之作《蘭亭序》一事雖見於南朝宋劉義慶的《世説新語》中，①但其墨迹并不爲世人所見，據傳一直被王氏後人秘藏。直到唐太宗李世民訪得《蘭亭》真本并大加推崇之後，王羲之這件行書作品才得以受到重視。李世民對《蘭亭序》的喜愛確實超過了王羲之的其他作品，這從當時的幾件事可以看出。首先，褚遂良在編《右軍書目》時，將《蘭亭序》列爲貞觀内府所收藏王羲之行書中的第一帖；其次，貞觀時期，李世民曾命弘文館搨書人馮承素等用雙鈎廓填法摹寫《蘭亭》副本若干，分賜近臣；最後，李世民死後，將《蘭亭》原迹隨葬昭陵。唐太宗的做法一方面以帝王之尊推動了世人對《蘭亭》書法的重視，另一方面也使後人無法再睹王羲之《蘭亭序》原迹的真容，只能看到唐人摹本和宋人拓本。這兩方面都對後人關於《蘭亭》態度産生了巨大而深遠的影響。

由於歷史記載唐太宗身邊的書法家對《蘭亭序》的摹臨，無論是褚遂良等人的臨本，還是馮承素等人的摹本，皆從王羲之的原迹而來，因此被認爲是下真迹一等。隨着《蘭亭》原迹隨葬昭陵，這類唐摹、唐臨本便最爲後世所重，成了之後宋書家臨摹的範本。而這時期一些後出的摹本和臨本雖然不是直接摹自原迹，但也歷經各朝代公私收藏，其中一些摹寫精彩者在明清時期被一些著名鑒藏家附會爲虞（世南）摹、褚（遂良）臨之後，更受到人們的重視，是迄今能見到的最早最佳的墨迹本，故仍具極高的藝術價值。

目前，故宫博物院所藏清乾隆内府匯刻『蘭亭八柱』中的前四柱，即傳爲虞世南、褚遂良、馮承素摹臨的《蘭亭序》，以及

22

傳爲柳公權書寫的《蘭亭詩》，被學界公認爲比較有代表性的唐、宋摹本。這其中，馮摹《蘭亭序》因采用鈎寫結合的方法，避免了摹本失神和寫本失形的問題，將原帖書寫用筆中的『破鋒』、『斷筆』、『賊毫』、『改字』等細節均摹寫得清晰準確，細緻入微，因而被公認爲現存最接近《蘭亭》原迹的唐摹本。虞摹《蘭亭序》采用唐代白麻紙鈎摹，墨色晦暗，用筆有明顯鈎填、描補的痕迹，點畫時見鈍滯之態。故此帖被認定屬唐代輾轉翻摹之古本，②或疑爲宋人依定武本臨寫。③褚臨《蘭亭序》則以臨爲主，輔以鈎描，筆法嫻熟流暢，與後面米芾跋七言詩的筆法相同，用紙也均爲宋代普遍使用的楮皮紙，故清代以來學者多定此帖爲米芾或與其同時代人學米書者所臨。

唐摹《蘭亭序》在宋代很受書家和藏家重視，米芾是其中頗具代表性的一位，他曾收藏多種《蘭亭》摹臨精本，并多將其作『褚（遂良）筆』所書，且進行考證題跋。除前面提到的米跋七言詩外，他還有跋蘇氏家藏褚本《蘭亭》（藏故宮博物院）和跋王文惠藏褚本《蘭亭》（蘭千山館寄存臺北故宮博物院）的墨迹存世。④其中，米芾對蘇氏藏本的題跋現附於陳緝熙本《蘭亭帖》之后，内容雖與《寶晋山林集拾遺》中的記載稍有出入，但筆法精緻，書姿峭麗，乃是米氏晚年小行書真迹。

唐宋時期除了《蘭亭序》摹本的流傳，還出現了以王羲之與朋友、子侄在蘭亭集會時所賦三十七首《蘭亭詩》爲内容的墨迹，即傳爲柳公權所書的《蘭亭詩》卷。此卷書風無通常所見柳書特點，但卷色古舊，後人據卷後僞造宋黃伯思題跋定爲柳公權書，加之董其昌和乾隆皇帝先後將其刻入《戲鴻堂帖》和『蘭亭八柱』中，因而受到後人重視。此帖應是唐中期普通的書手

所爲。

二、定武爲宗，法度謹嚴，元代書家對《蘭亭序》的摹與臨

《蘭亭》在宋代的流傳不僅有上述摹臨的墨迹本，還出現了以定武刻石爲代表的墨拓本。雖然《蘭亭》的墨迹摹本較之石刻拓本更顯逼真，但不如石刻本傳拓方便，更易於流傳；再加上定武本《蘭亭》被傳爲唐代歐陽詢所書，且原石摹刻精良，故此石在宋代一出現，便受到書家和藏家追捧，不斷被翻刻摹拓。特別在南宋高宗皇帝趙構的倡導下，使得對定武《蘭亭》拓本的收藏與摹刻漸成風氣，當時甚至到了士大夫人人藏有《蘭亭帖》，家家翻刻『定武石』的局面，這爲《蘭亭》的普及奠定了基礎。

元代書家延續宋代尊崇《蘭亭》的遺風，對其摹臨主要表現在兩方面，一是依照定武刻石的拓本臨寫《蘭亭序》，以趙孟頫、俞和的臨本爲代表，另一則是對唐人摹本進行再鉤摹復製，以陸繼善鉤摹的褚摹《蘭亭序》爲代表。這兩方面都和趙孟頫關系密切。作爲開宗立派的一代書法宗師，趙孟頫主張師法晉人，并將臨摹《蘭亭序》視作復古晉人書風的切入點，身體力行多次臨寫；而在《蘭亭序》版本的選擇上，他認爲只有定武刻本『獨全右軍筆意』，⑤是《蘭亭》舊刻之正本。正是因爲他的影響，使得臨寫定武《蘭亭》成爲後世學書者的必經之路。故宮博物院藏趙孟頫臨《蘭亭序》卷，原在其自書定武《蘭亭十六跋》後，被後人分割另裝在南宋翻刻《蘭亭》拓本後面，是其晚年所臨之精品，筆法精良，形神兼備。而受趙孟頫影響，他的

24

學生俞和所臨定武《褉帖》卷（亦藏故宮博物院），是其五十四歲時所書，法度嚴正，深得趙氏用筆精髓，但較之趙臨，則稍顯過於求形似而神韻不足。趙孟頫不僅反復臨寫定武《蘭亭》，還對定武善拓多次題跋，其中最著名的就是他對獨孤長老所藏『五字損本』定武《蘭亭》（又稱『獨孤本』，藏日本東京國立博物館）的題跋，前后達十三次之多，即著名的《蘭亭十三跋》，其內容不僅反映了趙孟頫對定武《蘭亭》的認識和對書法的理解，其跋文本身作爲書法作品也成爲後世書家臨習的楷模。而元代陸繼善自言從趙孟頫聞雙鈎填廓之法，對東昌高氏家藏唐摹《蘭亭》先後摹寫五份，其中一本爲清內府所藏，現藏臺北故宮博物院；而米芾題跋所配陳緝熙本《蘭亭》，據考亦爲陸摹本之一。⑥

趙孟頫書法冠絕當世，影響巨大，由於他的倡導，使後人皆將王羲之《蘭亭序》奉爲學書之圭臬，遂使臨寫《蘭亭》之風大興，其在書壇的神聖地位得以確立。而元代書家之於《蘭亭》細心研摹，以求畢肖的精神，也成爲那個時代的臨摹特色。

三、追求神似，創新多變，明清書家對《蘭亭序》及相關內容的臨和寫

明清兩代，《蘭亭》拓本的廣泛流傳，書家們對《蘭亭序》摹本、拓本的收藏、翻刻、臨寫與研究日趨重視，縱觀這時期的書法名家，幾乎都有臨寫《蘭亭》的作品存世，或見諸有關著錄記載之中。目前，故宮博物院收藏這段時期書家臨摹、鈔寫有關《蘭亭》內容的書法作品四十餘件（不包括乾隆的作品），按其內容可以分爲《蘭亭序》、《蘭亭詩》，以及各家關於《蘭

亭》的論述文字，如張懷瓘論《蘭亭》語、黃庭堅《蘭亭》跋、趙孟頫《蘭亭十三跋》等，或全錄，或節選。按照形式又可分

爲臨《蘭亭》、摹《蘭亭》和寫《蘭亭》，其中以臨寫爲主。這時的書家不再局限於亦步亦趨的臨摹，開始對《蘭亭》進行注

重神似的『意臨』，甚至按照自己的書風來鈔錄《蘭亭》的內容，雖在題款中仍稱作『臨』，實際上已經是一種重新創作。這

些不同形式的書法演繹，也反映出作者對《蘭亭》收藏和認識的不同境界。

明清時期摹《蘭亭》的作品已不多見，特別是民間，多以保存善本爲目的。如清康熙時期書法家陳邦彥的臨《蘭亭》冊，

所臨對象爲其家舊藏褚摹領字從山本《蘭亭》及米跋，陳氏在多年後重見舊藏，故雙鈎一本以了夙願。此時，臨《蘭亭》也不

像元代那樣，追求法度嚴謹，形神兼備了；雖也提及形肖於外，但更多強調『以意背臨』（董其昌語）和『遺貌取神』（王澍

語）的臨法，如明代文徵明臨《蘭亭序》卷（附於其所畫《蘭亭修禊圖》卷後）、董其昌臨柳公權書《蘭亭詩》卷和臨陸柬之

《蘭亭詩》卷、文震孟臨《蘭亭》扇面、韓道亨臨《蘭亭》冊、馮銓臨《蘭亭》卷與清代翁方綱書定武《蘭亭》合卷、清代勵

杜訥行書節臨《蘭亭序》頁、史起賢節臨定武《蘭亭》頁、倪粲臨《蘭亭序》扇面、薩迎阿行書臨定武《蘭亭》冊等。此外，

這一時期以小楷書臨寫所謂『玉枕』《蘭亭》也很流行，如明代鄔憲小楷書臨《蘭亭序》扇面、孫予廌小楷書臨《蘭亭序》

扇面、陸師道小楷書臨《蘭亭序》頁⑦、沙魯小楷書臨《蘭亭序》頁、清代冒襄小楷書臨《蘭亭》扇面、任相祖小楷書臨《蘭

亭》扇面等。這些臨本，雖然在筆畫結字、行格章法上基本保留了《蘭亭》特點，但其用筆風格已是自家面貌爲主，表明這時

26

的臨書觀念已發生很大變化。而比這更進一步的，則是鈔録《蘭亭序》文和歷代論述跋文的作品，即完全擺脱《蘭亭》格式和

字體束縛的重新創作。這其中鈔録《蘭亭序》文者，如明代陳獻章草書《蘭亭序》卷、清代朱耷行書《臨河叙》軸、袁于令行

書《蘭亭序》頁、李上林行書以董其昌筆意節臨《蘭亭序》册、李曉東楷書《蘭亭序》軸、龔有融行書《蘭亭序》扇面、屠倬

草書節録《蘭亭序》軸、吳槐綬行書節録《蘭亭序》執扇等，鈔録題跋及相關論述文字者，如清代查士標書《黃庭堅蘭亭跋一

則》扇面、方亨咸書《定武蘭亭考證》扇面、王士禛書《自作跋定武蘭亭二首詩》頁、高士奇書録張懷瓘《論蘭亭語》頁、曹

文埴臨《董其昌跋開皇蘭亭拓本》軸、翁方綱書《自作蘭亭考一則》軸、吳雲行書題宋拓《蘭亭》頁，以及那彥成、錢東壁、

翁同龢等臨《趙孟頫蘭亭十三跋》。這類作品多爲書家寄情風雅，爲抒胸意，率意而書，故呈現的皆是本人的特點，與《蘭

亭》本身的風格幾乎没有直接關係。

縱觀元代以來學書者在《蘭亭》收藏和臨摹態度上的變化，可以發現二者是相互作用、相互影響的，概括而言就是重視《蘭

亭》拓本、摹本收藏考證，并收得善本者，對《蘭亭》的臨摹更看重形似；反之，未見到《蘭亭》精摹善拓或喜歡張揚個性書

風者，則在臨寫時更强調神似，不願受原帖的束縛。明末書壇領袖董其昌，雖藏有《蘭亭》善本，但其臨摹觀念已發生變化，

强調『書家妙在能合，神在能離』，主張在學得原帖精髓的基礎上融入個人風格的臨摹理念，視臨摹爲一次再創作，這直接影

響了明末清初時期書法臨摹觀念的變革。如果説趙孟頫的倡導，促使人們對《蘭亭》的態度，發生了從收藏者的『摹』到學書

者的『臨』的轉變，那么董其昌的理論，則開啓了從學書者對《蘭亭》的『臨』到創作者的『寫』的轉變，更進一步豐富了相關《蘭亭》内容的書法創作。

四、匯藏名帖，傳承遺韵，乾隆皇帝對『蘭亭八柱』的認定與臨寫

明清時期，臨習《蘭亭》的風氣也影響着宮廷書法，特別是清初康、雍、乾三朝，帝王學書皆師法董其昌，故董氏對《蘭亭》的鑒藏和臨寫也深深影響着帝王的書法，這以乾隆皇帝對《蘭亭》的收藏與臨摹最具代表性。和所有學習書法的人一樣，乾隆學書也是通過臨摹歷代名家名迹進行的，其中王羲之的《蘭亭序》是他臨學的重要範本之一。故宮博物院現藏乾隆所臨寫的與《蘭亭》内容相關的書法作品總共有二十餘件，其中大部分著録於《石渠寶笈》之中。這些作品包括對《蘭亭序》、《蘭亭詩》及前人題跋等各方面内容的臨寫，還有他本人自作與《蘭亭》相關的詩文等。從書寫的時間看，自乾隆九年至四十六年，時間跨度近四十年，比較全面地反映了他從青年到晚年對《蘭亭》書法的臨寫和認識過程。從中，我們可以發現乾隆對《蘭亭》相關内容的臨寫，與他的收藏密不可分。例如，其所臨玉枕《蘭亭》卷、定武《蘭亭》册、柳公權《蘭亭詩》卷、米芾《蘭亭》題跋及題詩册、趙孟頫《蘭亭跋》卷，以及命内府小臣二格鈎填的陸繼善摹《蘭亭序》册等，這些拓本或墨迹皆爲内府所藏。此外，乾隆還大量臨摹歷代名家所臨《蘭亭序》，如俞和摹定武《褉帖》册、董其昌仿《柳公權書蘭亭詩》卷、董

28

其昌書《褚遂良摹蘭亭序》冊等，這些歷代名家的臨本當時也都庋藏於清宮內。

在對待《蘭亭》的態度上，乾隆繼承了趙孟頫學書觀念和董其昌的臨書理論，而董其昌有關《蘭亭》傳本的鑒藏及臨寫對乾隆影響最大，典型的表現就是他對傳爲唐代柳公權所書《蘭亭詩》卷的收藏與臨寫。此卷很早便入藏清內府，并著錄於《石渠初編》之中，起初未引起乾隆的注意。直到他看見董其昌所臨柳公權《蘭亭詩》卷及董氏《戲鴻堂法帖》中的《蘭亭詩》拓本，才對這件作品重視起來，使之成爲《石渠續編》中『蘭亭八柱』之一。我們今天所說的『蘭亭八柱』的內容，除了傳爲虞世南、褚遂良、馮承素摹臨的三卷《蘭亭序》外，其餘五卷都與《蘭亭詩》有關，除了前面提及柳公權和董其昌所書《蘭亭詩》外，還包括清內府奉乾隆之命鈎填戲鴻堂刻《柳公權書蘭亭詩》和《于敏中補戲鴻堂刻柳公權書蘭亭詩缺筆》，以及乾隆御臨《董其昌仿柳公權書蘭亭詩》三卷。這其中，乾隆完整臨寫董其昌所臨仿柳公權書《蘭亭詩》卷，《石渠》著錄三本故宮博物院現藏有二本，收入『蘭亭八柱』之中這本是他自認爲最滿意的一本。其他節臨《蘭亭詩》文字的卷軸冊就更多了，幾乎接近乾隆臨寫《蘭亭》書法中一半的數量。

其實，乾隆在對《蘭亭序》（包括《蘭亭詩》）各種摹本、拓本及名家臨本的收集、賞鑒和研究，以及『蘭亭八柱』的選取上，多繼承了董其昌的觀點，也包括董氏一些不成熟的鑒定結論。在臨摹實踐上，更是遵循董氏重神韻的評價標準，因此乾隆臨摹《蘭亭》的作品，幾乎都是以自家面目寫就。正如他在題自己臨寫的小楷玉枕《蘭亭》卷的引首時所說的『要在自然』那

29

樣，雖自身書法功力不深，但與明清書家的臨摹《蘭亭》的理念是相同的。

乾隆對《蘭亭》的喜愛也影響到晚清宮中的書法。故宮博物院還保存一些清宮末代皇太后隆裕所書寫的《蘭亭序》及《趙孟

頫蘭亭十三跋》的墨迹，以及無款楷書《蘭亭序》册，皆爲清宮舊藏。隆裕的這些書法作品，據其款署，均爲宣統元年之後所

寫。而無款楷書册，當爲詞臣所書，可能是太后、皇帝臨習書法的樣本，亦或爲他們代筆所備之作。

注釋：

① 劉孝標在《世説新語》注中又將其稱作《臨河叙》。

② 參見徐邦達《古書畫僞訛考辨·九 褚遂良》，南京：江蘇古籍出版社，1984年。

③ 參見啓功《蘭亭帖考》，《啓功叢稿·論文卷》，北京：中華書局，1999年。

④ 亦有學者對王文惠藏本米跋的真僞存疑，參見徐復觀《蘭千閣藏褚臨蘭亭的有關問題》，《中國藝術精神》，臺北：學生書局，1996年。

⑤ 引自趙孟頫《蘭亭十三跋》語。

⑥ 參見王連起《元陸繼善摹蘭亭序考》，《文物》2006年第5期。

⑦ 陸師道此書無款，印似后添，用筆風格亦與其常見面貌相異，待考。

概論二·故宮藏《蘭亭》刻本的繁衍發展 尹一梅

在中國書法史上，王羲之的《蘭亭序》被譽為『天下第一行書』，成為歷代學書人臨寫的範本，被奉為圭臬，對後世影響巨大。唐太宗得王羲之書《蘭亭序》，命從臣能書者歐陽詢、虞世南、褚遂良等各自臨寫，并命供奉搨書人馮承素等摹搨數本，分賜親貴近臣，遂有佳本傳於後世。太宗死，真迹隨葬。現傳世的《蘭亭序》分為墨迹和刻本兩類，墨迹是後人的臨本、摹本，刻本則是人們為廣其傳而鐫石所拓。

唐代復製的方法是雙鈎填墨的摹本，優點是比較接近原帖，但復製時間長，數量也少，因此宋代以來漸漸被刻石拓本代替。拓本就是將文字鐫刻在石頭或木板上，用紙墨捶拓下來。關於刻帖拓本，相傳於唐或更早就出現了，但無實物證據，真正興盛起來是在北宋。現今能够見到傳世最早的一部叢帖，是宋太宗趙光義命翰林侍書王著編刻的《淳化閣帖》，刻於淳化三年（992）。

《蘭亭序》的臨寫及拓本的傳刻，在宋代極為盛行，歸結其原因有幾點：首先，北宋初期的書家喜好王羲之的字，王字的盛行有良好的社會基礎。宋代行書獨盛，而《蘭亭》是行書的最佳代表。其二，書法的復製，宋人基本上不采用唐人雙鈎填墨的方

31

法，而是刻石傳拓，效率高，數量多。其三，宋代帝王熱衷王羲之的書法，影響了宋代書風。宋真宗、仁宗、徽宗及南宋諸帝皆好《蘭亭》，并有臨本。宋高宗還在禁中摹刻《蘭亭》，以廣後學，并親自臨寫分賜孝宗和大臣。而官修的《淳化閣帖》中，王羲之的書法雖然占了十分之三，但未刻《蘭亭》。這反而更促使人們對其想往和搜集，《蘭亭》傳本名目如此繁多就是一個明證。其四，文人書家對《蘭亭序》大力推崇，他們收藏和翻刻各種版本，并寫下了大量詩歌和題跋文字，贊譽品評。看看宋人對《蘭亭》的題跋和著述，就知道人們對其關注的程度。宋代專門的研究著作有桑世昌《蘭亭考》、姜夔《蘭亭考》、俞松《蘭亭續考》等。王順伯、尤延之等都是以《蘭亭》研究而著名，趙孟堅舟翻落水，仍緊握《蘭亭》，是輕性命，而重《蘭亭》。拓本種類繁多，不勝枚舉。據宋桑世昌《蘭亭考》、俞松《蘭亭續考》，元陶宗儀《南村輟耕錄》等書記載，宋人家藏《蘭亭》百種以上者，有薛氏二百餘種、康惟章百種、王厚之百種、賈似道八百種，宋理宗趙昀的內府一百十七種等等。其中宋理宗內府所收，記載版目最詳。

宋代各種拓本紛然涌現，南宋時刻帖更成爲一種風氣。《蘭亭序》的翻刻和收藏，興盛於南宋，有士大夫家刻一石之說。

雖然時間的磨礪使得宋代的碑帖拓本已稀若星鳳，但我們現今仍能有幸見到珍貴的版本，如柯九思本定武《蘭亭》、吳炳本定武《蘭亭》及宋丞相游似藏宋拓薛紹彭重摹《蘭亭》、宣城本《蘭亭》、春草堂本《蘭亭》、勾氏本《蘭亭》、御府領字從山本《蘭亭》等等。

頹十三跋的獨孤本定武《蘭亭》、趙孟

32

故宮博物院所藏的《蘭亭》刻本逾三百，從宋拓到清拓皆有庋藏。這些拓本或據墨迹上石，或翻刻別本，百態千奇，指不勝

屈，昭示出精彩、繁榮的蘭亭文化。此書選擇了故宮博物院院藏《蘭亭》相關的部分内容印行，其規模數量前所未有，讓我們

從字裏行間去感受中華民族優秀傳統文化的藝術魅力。

一、游相《蘭亭》

宋人喜好《蘭亭》，收藏百種以上《蘭亭》拓本的人不少，那些被書籍記載過的拓本，現已很少流傳於世，而宋時未見著録

的南宋理宗朝丞相游似收藏的《蘭亭序》却有數種保存完好，自明末以來陸續顯現於世。游相《蘭亭》是迄今發現的獨以藏者

成體系的宋代拓本，是研究宋代刻本非常重要的資料。

南宋理宗朝丞相游似收藏的《蘭亭序》，後世稱『游相蘭亭』。游似，利路提點刑獄游仲鴻之子，字景仁，號克齋，四川南

充人。嘉定十四年（1221）進士，纍官吏部尚書，淳祐五年（1245）拜丞相兼樞密使，自南充伯進爵國公，卒後贈少師，謚號清

獻，人稱『游相』。他藏有《蘭亭》拓本百種，以天干編次，從甲乙至壬癸每干十種。

《蘭亭》拓本的各種不同名稱，皆是後人爲區分别本所稱。或以收藏拓本者定名，或以拓本特點定名，或以帖石出土地點定

名，或以帖石存放之地爲名等等。故宮博物院藏有八種游相《蘭亭》，爲宣城本、勾氏本、盧陵本、春草堂本、開皇本、王文

惠公本、薛紹彭重摹唐搨硬黄本和王沇本。其中薛紹彭重摹唐搨硬黄本、王沇本是以刻石之人命名，勾氏本以藏石者定名，春草堂本以拓本收藏者定名，王文惠公本以墨迹底本原在其家命名，等等。

游相《蘭亭》裝潢的基本特征有幾點：一、帖前多有小紙簽，標明天干編號和帖名。如『甲之二 御府領字從山本』、『乙之三 宣城本』等。二、帖後多有另紙游似題識并多裱藍紙作隔水。三、鈐游似印記。四、多鈐游似裝裱者『趙氏孟林』騎縫印及明初晋藩鑒藏印。

游相《蘭亭》是南宋時搜集的，雖然明代初年曾入晋藩，拓本基本上都鈐有『敬德堂圖書印』、『子子孫孫永寶用』、『晋府圖書』等印，但從未見相關文獻記載。到清初時才有著録，胡世安《禊帖綜聞》，孫承澤的《庚子銷夏記》、《閑者軒帖考》，王澍《竹雲題跋》等書都記載了一些游相《蘭亭》。

游相《蘭亭》後散落民間，現所知除故宮博物院有收藏外，香港中文大學、上海圖書館、美國芝加哥Frild博物館、日本京都國立博物館等也有收藏。二〇一一年故宮博物院舉辦了『蘭亭大展』和『蘭亭珍拓展』，十分可貴的是，香港中文大學收藏的十種游相《蘭亭》拓本也齊聚北京，使觀衆一睹如此衆多的宋搨精品，是極爲令人興奮之事。

二、叢帖中的《蘭亭序》

明清兩代，出現在叢帖中的《蘭亭序》很多。如明代的《東書堂集古法帖》、《停雲館帖》、《來禽館帖》、《餘清齋

帖》、《戲鴻堂帖》、《墨池堂選帖》、《鬱岡齋墨妙》，清代《懋勤殿法帖》、《三希堂法帖》、《快雪堂法書》、《翰香

館帖》、《滋蕙堂墨寶》等等都有刊刻。

叢帖是將一個人或多個人的幾個帖匯集起來刊刻，也稱『匯帖』。出現在叢帖中的《蘭亭序》，雖然具體結字、筆畫肥瘦、

文字殘損等具有差异與區別，但是鐫刻者都是爲《蘭亭》的藝術魅力吸引，而一刻再刻。這些出現在叢帖中的不同版本，對宋

拓版本的缺失起到了資料補充作用。如《星鳳樓帖》，或曰宋曹彥約刻，或曰曹士冕刻，沒有見到宋本流傳，傳世均爲明拓。

其收刻於丑集中的《蘭亭序》，最晚下限也是明代，以陰綫刻殘缺之處，別具特點。又如叢帖中的『領字從山本』，有《鬱岡

齋墨妙》本、《快雪堂法書》本、《滋蕙堂墨寶》本等。其中《鬱岡齋墨妙》鐫刻爲佳，字迹肥潤，近於嫡出。《快雪堂法

書》所刻『領字從山本』，傳以褚遂良臨本墨迹摹勒上石，原帖絹本今已不知下落，拓本爲我們保存了珍貴資料。

帖的刻跋中也有十分重要的資料，如在明清帖學興盛時期，文人對碑帖拓本極爲重視，常常用所藏書畫做交易換取。在清拓

《過雲樓藏帖》中就刻有明人華夏跋：『予家向藏《蘭亭》十餘種，以定武本爲最。此本得之最晚，似更出定武之右。吳君嬰能

見而愛之，以海嶽《瀟湘烟雨卷》易去。雲烟過眼，予何敢終據，尚有定武本亦差堪自慰耳。』可見人們對《蘭亭》的鍾愛之情。

唐太宗對於《蘭亭》的喜愛使之把原帖帶入陵墓，雖然《蘭亭序》真迹消失了，但蘭亭文化却越加深入人心，繁衍昌盛。太

宗之後，歷朝帝王也皆喜愛王羲之的書法和他的《蘭亭序》。明清兩代的帝王亦不例外，明代是繼宋代以後又一個崇尚法帖的

時期。明朝諸帝中，成祖朱棣好文喜書，仁宗朱高熾也萬幾餘暇，留意翰墨，還曾臨寫《蘭亭序》賜給大臣。

清代帝王，特別是清早中期的皇帝，更加怡情翰墨，不僅親自參與書法活動，還熱衷鐫刻法帖。較著名的大部頭御制、御書叢帖有《懋勤殿法帖》、《避暑山莊御筆法帖》、《淵鑒齋法帖》、《朗吟閣法帖》、《四宜堂法帖》、《三希堂法帖》、《墨妙軒法帖》、《敬勝齋法帖》、《欽定重刻淳化閣帖》、《蘭亭八柱帖》等等。

在《懋勤殿法帖》卷六中收刻了《蘭亭序》并有玄燁跋文及臨本，高宗弘曆《御筆小行楷書帖》中有玉枕《蘭亭》，《三希堂法帖》收刻了褚遂良、馮承素、趙孟頫的《蘭亭》摹臨本等。乾隆四十四年（1779），弘曆還敕令將內府所藏傳爲唐虞世南、褚遂良、馮承素三件《蘭亭序》摹本和傳爲柳公權的《蘭亭詩》，董其昌仿柳公權書《蘭亭詩》及高宗弘曆臨董其昌仿柳公權書《蘭亭詩》，內府的鈎填戲鴻堂刻《柳公權書蘭亭詩》原本，于敏中補戲鴻堂刻柳公權書《蘭亭詩》缺筆本等八帖上石，鐫刻成《蘭亭八柱帖》。帝王的喜好影響力巨大，爲保存和傳播書法藝術做出了貢獻。

從宋代到清代，《蘭亭序》的版本繁雜多樣，繼宋代鐫刻各種刻本後，明清兩代的翻刻也延綿不止。在清代掀起的集藏刻本高潮中，對於《蘭亭序》的收藏更得到藏家的重視。如桂馥藏有百種，曾培祺一百二十種、吳榮光一百三十種、徐樹鈞九十二

36

種、孔廣陶一百七十二種、吳雲二百種等等。

雖然流傳至今的宋代拓本已稀若星鳳，厘清各時期翻刻本的來龍去脉也困難艱辛，但通過對於各種《蘭亭》拓本的探究，還是可以得知哪些是近出，哪些確有來歷，哪些爲帖賈拼配，甚至專爲漁利而亂造的。這些名目繁多的各種版本的出現，反映了蘭亭文化被世人喜好和産生的廣泛影響。

在宋代流行的衆多拓本中，爲著名北宋刻本之一的定武《蘭亭》名聲最響，歷來備受推重。其其體鐫刻年代已無從考證，多從唐歐陽詢據真迹臨摹上石說，最先是宋李之儀言此本疑爲歐陽詢書，南宋時就被人說成是歐書了。定武《蘭亭》出現時間早，摹勒逼真，得到了宋人的普遍認同與讚揚。

相傳定武名稱的來歷大致如此：五代后晋之末，契丹入汴得到帖石，後棄於河北真定。由於真定當時駐扎着義武軍，宋太宗趙光義（939—997）登基，因避諱將義武軍改爲定武軍，後人也將此《蘭亭》稱爲《定武蘭亭》。慶曆時（1042—1048）帖石被李學究發現。李學究死後，其子負債，定武太守宋景文用公款爲其還債，并將石刻納入公庫。

還有傳說熙寧年間（1068—1077）薛師正統帥定武軍，其子薛紹彭根據原石翻刻一石，將原石上的『湍』、『流』、『帶』、『右』、『天』五字鑿損，以區別於翻刻，《蘭亭》拓本因此也有了五字損與不損之分。據宋桑世昌《蘭亭考》記載，定武《蘭亭》在五字損壞之前，還有『亭』、『列』、『幽』、『盛』、『游』、『古』、『不』、『群』、『殊』九字

37

已經損壞，因此又有『九字損本』說，原石後佚。

黃庭堅《山谷題跋》讚定武《蘭亭》『肥不剩肉，瘦不露骨』，筆畫鎸刻圓勁厚實，多用藏鋒鈍筆，柔中帶剛，體現出渾樸、端莊的風格。

但我們所見到的定武本，絕大多數都是翻刻本，而真正傳世的定武真本只有臺灣故宮博物院收藏的『柯九思本』和日本藏『獨孤本』（殘本）了。在流傳拓本中數量最多的還是定武的翻刻本，雖然有些冠以別本名稱。眾多的定武翻刻本，不但肥瘦不同，且各具特點。對於它的鑒定是古今治帖者的熱門研究課題，考據條件也多，有很多著作可以參考，如桑世昌《蘭亭考》、俞松《蘭亭續考》、翁方綱《蘇米齋蘭亭考》等等。

南宋以后，鎸刻《蘭亭》風氣大盛，喜好之人爭相爲其別開生面，以期達到出奇製勝的效果，各種版本紛紛現於世間。在眾多的《蘭亭序》拓本中，有一部寶鴨齋藏《蘭亭》，共八十二拓，曾爲清徐樹鈞收藏。徐樹鈞（1842—1910）字叔鴻，因藏王獻之《鴨頭丸帖》而名『寶鴨齋』，著有《寶鴨齋詩集》、《寶鴨齋題跋》等。徐樹鈞原藏此套《蘭亭》爲八十六拓，繼歸武昌徐恕。民國二十年（1931），其中四刻歸順德黃節，其餘入銅山張伯英手。後來這八十二拓爲東莞容庚收得，北京故宮博物院于一九六二年購藏。其實在八十二拓中，有一種爲重復品，實際只有八十一種，皆爲明清兩代拓本，有些是依照南宋理宗藏一百一十七刻而冠名。理宗拓本已不可見，是帖提供了多種《蘭亭》式樣，亦很可貴。

38

除上述版本外，還有相傳原石曾藏宋內府，明宣德五年（1430）揚州石塔寺僧浚井而掘出帖石，后爲兩淮鹽運使何士英所得，因其浙江東陽人而定名的『東陽本蘭亭』；以帖石發現地爲名，在安徽潁上縣城古井中所得的『潁上蘭亭』，以出土之地得名的『上黨蘭亭』；因刻石明代藏於國子監的『國子監本』，亦稱『國學本蘭亭』；鐫刻在玉石枕上的『玉枕蘭亭』等等。

各種拓本特點獨具，其點畫形態亦自有特徵，但這些明清新出現的《蘭亭》拓本同樣問題十分複雜，即便是著名的學者、鑒定家，也往往說法不一，何況還有很多的民間傳說。收藏者或帖賈的傳言故事，使得《蘭亭》問題的研究，《蘭亭》衆多傳本的鑒定，都產生了一定的困難。但今天，我們應該肩負起繼續研究祖國這份極其重要的民族文化遺產的歷史責任，因爲這已經要成爲一門絕學了。同時，現今的條件，完全優於古人。博物館和圖書館的出現，攝影、印刷技術的發明和進步，使我們比前人眼界開闊得多，能見到《蘭亭》實物、文獻資料的人也更多。特別是電腦的出現，徹底解決了古人對傳本校對排比的困難。無論是舉辦的蘭亭展覽，還是這部《蘭亭書法全集》的出版，對於我們進一步深入研究蘭亭文化，都會有巨大的推動作用。

《蘭亭書法全集》中的《蘭亭序》拓本，不僅收録了單帖，還有大量版本是從叢帖中搜集而來，這些拓本絶大多數從未發表過。所以無論是從材料的新穎程度，還是數量的衆多方面看，都是以往出版的相關書籍無法比擬的。千古流芳的書迹佳作，會歷久猶新，我們有責任賦予其新的生命，使之再放光芒。此書的出版，向大衆展示了博大精深的中華民族優秀傳統文化，同時也爲那些有志于弘揚光大中國書學的人們，架起馳騁而過的最佳津梁。

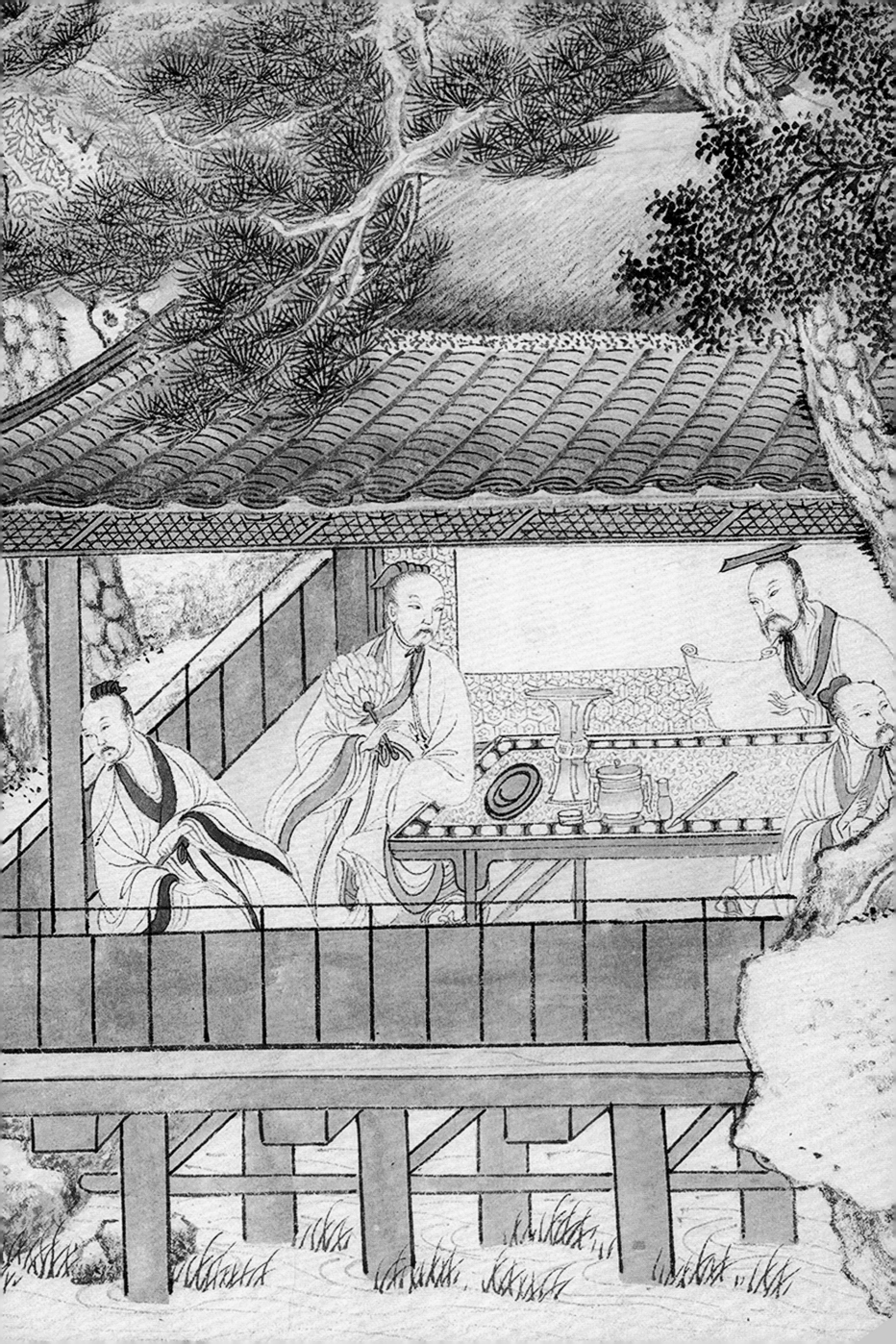

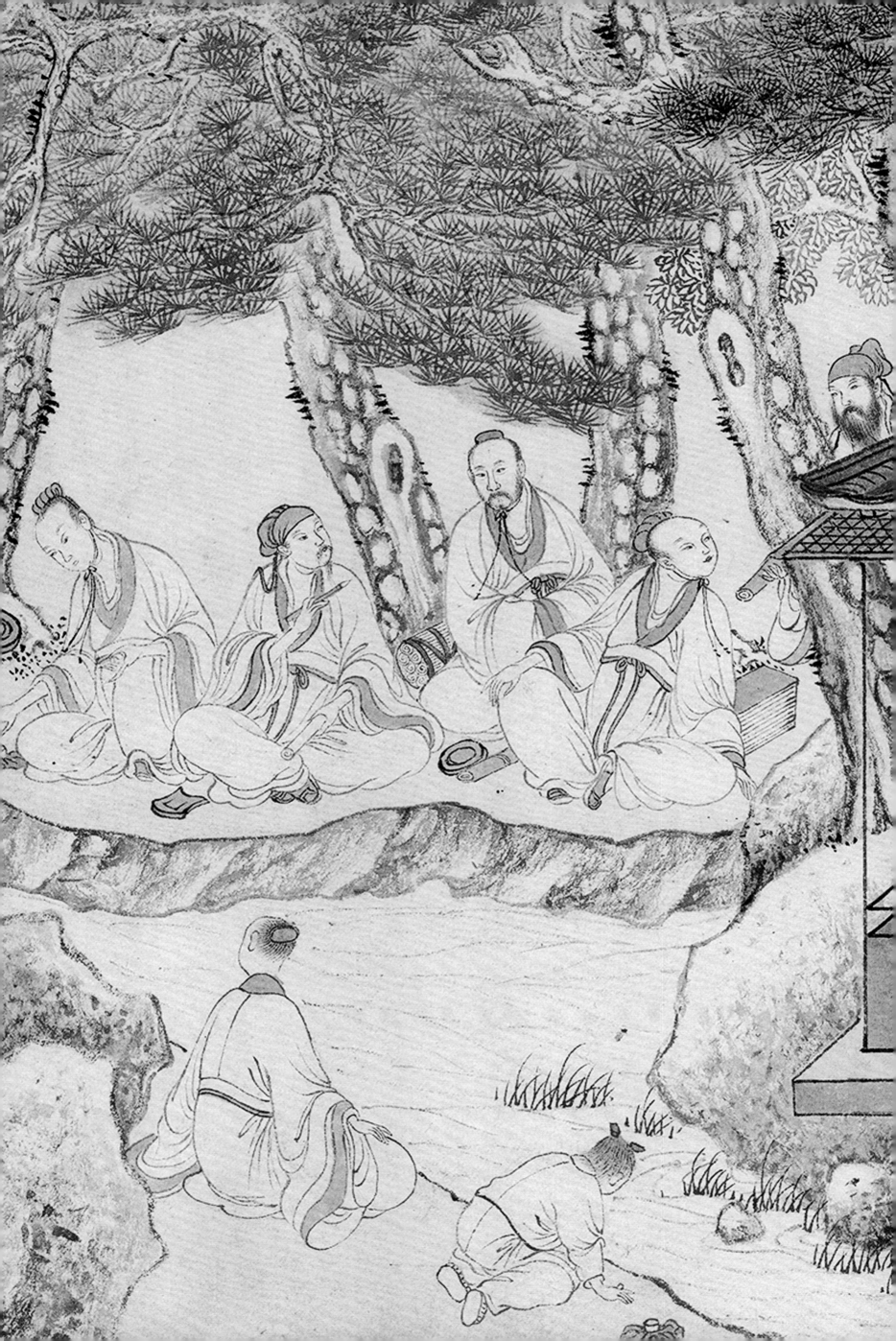

墨迹圖版目録

墨迹部分

題跋考論系列

47

墨迹圖版

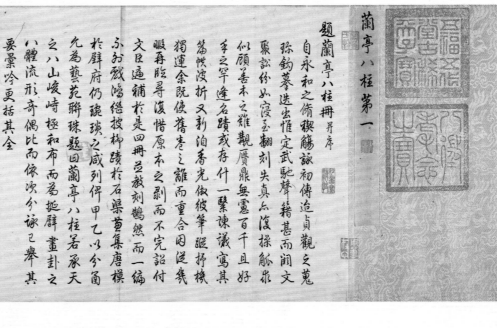

蘭亭八柱第一

題蘭亭八柱冊昇序

自永和之脩禊詠初傳迨貞觀之蒐
孫鈎摹迄惟定武馳聲甚而閱文
聚訟終以滾彖翻刻失真云浚操舩非
似顧善本之雜觀贗鼎無憲百千且好
事之徒逢名蹟載存什一繫諫議寫其
爲帙浚折又新泊香光傲彼筆瞈揩橫
眼春臨拊浚惜原本之剝而重合因滾幾
文臣通補拊是四冊呂教刻煥然而一編
於羣府仍疏瑣投柈蹟於石渠菫集唐模
九爲藝苑聯珠題回蘭亭八柱若承天
之八山峻嶒極和布而爲延厚畫刲之
八體流形奇偶比而依次分詠已舉其
要景冷更括其全
随來自蕭翼擘出本元齡已堂之佚搨
猶字之馨誰知聯浚歷原頼弄前型
書猶闌運庭庭謂臨見董其昌
董臨傳褧散董其昌公權馮謨虞馮
天遠彎語特地示真形墓固浮骨髓一亭擘
恰兩排八柱居承一亭擘
殿以氣徐筆藝林嘉
于補惜凋零鴻戢
藏特冷于敦中就主佑補
話聽
乾隆己亥暮春之初御筆

萬曆丁酉觀於真州吳山人亭甫雨藏以
此爲甲觀後七年甲辰上元日吳用卿攜
至畫禪室時余已華劉此卷於鴻堂帖中
董其昌題

揩豪快觀永興書林靜姻剝跂大絛何似山陰
至遠少崇山曲永著初垣驥東味意欣仙曲
詩惟肥瘦論形似逐塊錐舟我
不然米家寶晉漏傳名學士風流儼若生腕
霞廓填郭不管春風即景獨怡情柞偉蕃
襄有波濤此長安薩剎高甲乙何瀆詩博辯
與多優盖效孫數丁卯上己觀回題

摹書至難如鈎勒而浚填朱斷得形神
而全者名唐人妙筆始爲無剝如此乃者是也外
藏乃趙文敏公所題則其實愛而不言乎不失輪
林傳士承百金華宗漁謹逖

淳熙五年十月觀昌揚益同觀

此卷經董其昌定爲雲永興
摹以可於諸法知別有神斂也
香光傳之吳民像以暗茅元
儀而在香光齋頸久故歸之
蟲禪室中尚題

定武佳刻世巳希遺剎唐人手
筆妙得神情可稱嬌派者乎興
奉古色黯澹中自然激射淵珠
匣劍光怪離奇前人所共賞識
用卿宜加十襲藏之
金陵朱之蕃

甲辰閏九月九日王衡敬觀于
春水舩

萬曆戊戌除夕用卿從董太史煮歸
是爲同觀者吳孝父治吳景伯國遞
吳用卿廷揚不棄明時葵香禮拜
昔在燕臺寓舍執筆者明時也

興所以興懷甚致一也浚之攬
者上將有感於斯文
吳人特山卿

尚弘某人玩賞不置四
枯平當時珍愛之印
吳人特山卿

永和九年歲在癸丑暮春之初會
于會稽山陰之蘭亭修禊事
也群賢畢至少長咸集此地
有峻領茂林修竹又有清流激
湍映帶左右引以為流觴曲水
列坐其次雖無絲竹管弦之
盛一觴一詠亦足以暢敘幽情
是日也天朗氣清惠風和暢仰
觀宇宙之大俯察品類之盛
所以遊目騁懷足以極視聽之
娛信可樂也夫人之相與俯仰
一世或取諸懷抱悟言一室之內
或因寄所託放浪形骸之外雖
趣舍萬殊靜躁不同當其欣
於所遇暫得於己快然自足不
知老之將至及其所之既倦情
隨事遷感慨係之矣向之所欣
俛仰之間以為陳跡猶不
能不以之興懷況修短隨化終
期於盡古人云死生亦大矣豈
不痛哉每攬昔人興感之由
若合一契未嘗不臨文嗟悼不
能喻之於懷固知一死生為虛
誕齊彭殤為妄作後之視今
亦由今之視昔悲夫故列
敘時人錄其所述雖世殊事
異所以興懷其致一也後之攬
者亦將有感於斯文

天順甲申五月望後二日王穀祥與徐尚賓
同觀崑山閣手雪蓬舟中

成化戊戌二月丙午葉蕙周
同軌吉中靜與予同觀于
楊士傑之術澤樓長洲記

趙文敏得獨孤長老宋
武禊帖作十三跋宋時尤
延之諸公聚訟爭辯只為
此一序耳況唐人真蹟墨
東手山卷以永興所臨曾
入元文宗御府侯令多敏見
之又不知當為何欣賞也久
莊子齊中遂為止生所有云
得邢侗矣
戊午正月董其昌欽

右軍書妙來古繭亭一帖
定先以許不傳矣見之彷彿
玄尚於是人玩賞不置也

先文忠輔
仁廟造閣門待學士王俊達臨
蘭亭帖

唐虞永興臨定武蘭亭自筆右軍太史流傳
王右民內子楊兄投藏

世人僅見補摹諸本及此卷為
虞永興臨華無是弃有古上之
顧言軍割賜芊上卑前不說勒失
陳從儒我顧發矣

之又不知當為何欣賞也久
莊氣奧筆跡流傳珍
于壁因更上一麂樓也
楊素卍壽筆

永和九年歲在癸丑暮春之初會

之蘭亭修禊事
也群賢畢至少長咸集此地
有崇山峻領茂林脩竹又有清流激
湍暎帶左右引以為流觴曲水
列坐其次雖無絲竹管弦之
盛一觴一詠亦足以暢敘幽情
是日也天朗氣清惠風和暢仰
觀宇宙之大俯察品類之盛
所以遊目騁懷足以極視聽之
娛信可樂也夫人之相與俯仰
一世或取諸懷抱悟言一室之內
或因寄所託放浪形骸之外雖
趣舍

52

知老之將至及其所之既惓情
隨事遷感慨係之矣向之所
欣俛仰之閒以為陳迹猶不
能不以之興懷況脩短隨化終
期於盡古人云死生亦大矣
不痛哉每攬昔人興感之由
若合一契未嘗不臨文嗟悼不
能喻之於懷固知一死生為虛
誕齊彭殤為妄作後之視今
亦由今之視昔悲夫故列
敘時人錄其所述雖世殊事
異所以興懷其致一也後之攬
者亦將有感於斯文

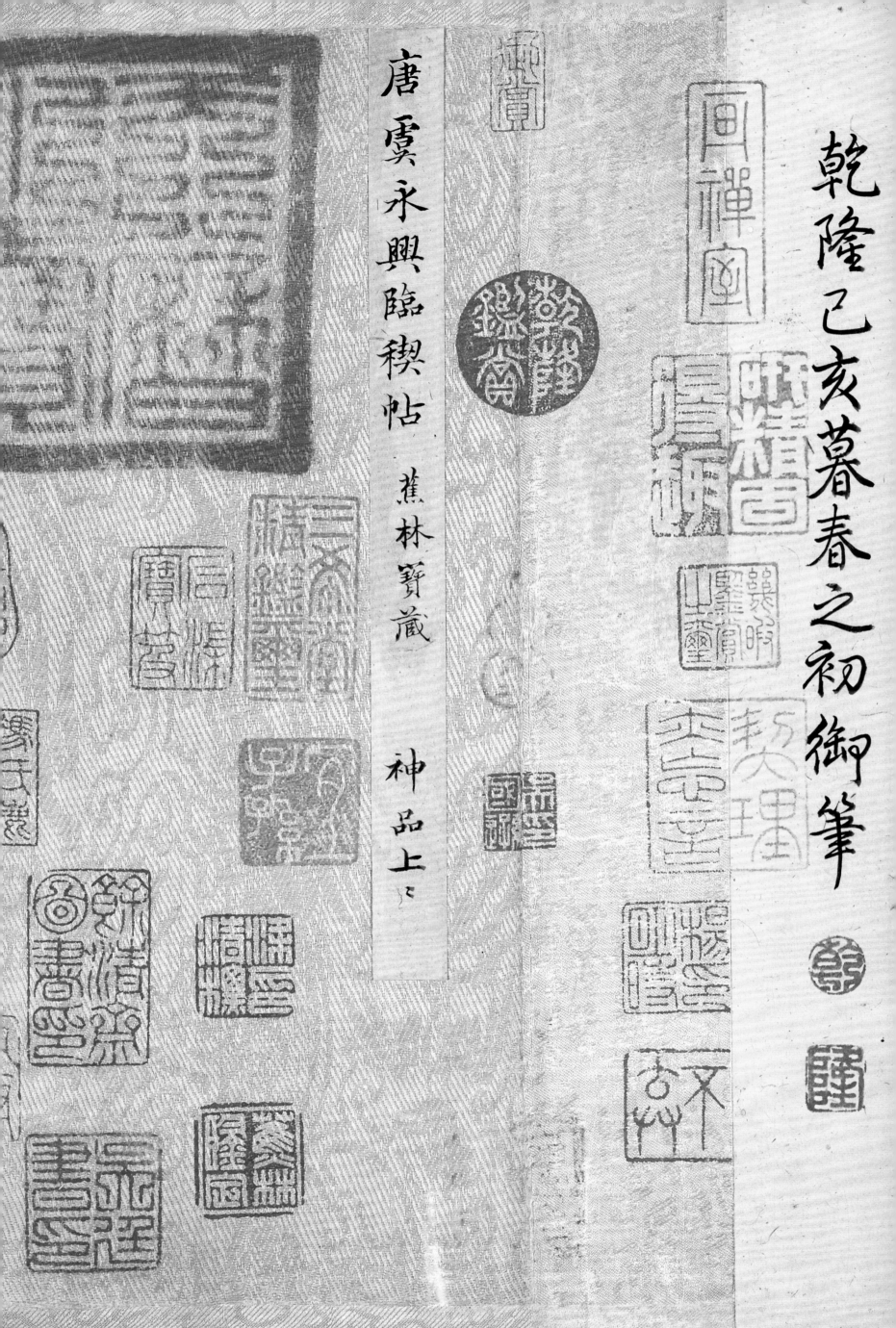

乾隆己亥暮春之初御筆

唐雲永興臨稧帖　蕉林寶藏　神品上

永和九年歲在癸丑暮春之初會

于會稽山陰之蘭亭脩稧事

也群賢畢至少長咸集此地

有崇山峻領茂林脩竹又有清流激

湍暎帶左右引以為流觴曲水

列坐其次雖無絲竹管絃之

蘭亭八柱第二

褚摸王羲之蘭亭帖

永和九年歲在癸丑暮春之初會
于會稽山陰之蘭亭脩禊事
也群賢畢至少長咸集此地
有崇山峻領茂林脩竹又有清流激
湍暎帶左右引以為流觴曲水
列坐其次雖無絲竹管弦
之盛一觴一詠亦足以暢敘幽情
是日也天朗氣清惠風和暢仰
觀宇宙之大俯察品類之盛
所以遊目騁懷足以極視聽之
娛信可樂也夫人之相與俯仰
一世或取諸懷抱悟言一室之內
或因寄所託放浪形骸之外雖
趣舍萬殊靜躁不同當其欣
於所遇暫得於己快然自足不
知老之將至及其所之既惓情
隨事遷感慨係之矣向之所欣

元祐戊辰二月獲于才翁之子洎字及之米芾記

簡池劉涇臣濟觀

皇祐己丑四月太原王堯臣觀

覽寫高平范仲淹題

才翁東齋所藏圖書常盡

天聖丙寅年正月二十五日重裝

淮陰蔣開羅源王申
同觀於山村田舍

王山朱羙觀

原蘭亭之始拓本於隋之間皇間唐文
皇見拓本求真遂乃出命延臣臨
摹分賜選偏真者淳歐陽本刻寘中
禁即宋世所謂定武刻寘也貞觀末繭
紙入昭陵不可復覩惟賴唐賢草臨
摹本而褚書尤表馬自唐迄今代有
翻刻聚訟之說皆論空武興南宋諸拓
本非論墨蹟也余所得褚臨此卷筆力
健勁風神洒落可稱神造化境不可里
議者矣昔在宋為太簡用忠孝印鈐識之又經
丙寅月日後辯長字其中二筆相近
載其籤用劉涇辈賞觀後歸米氏
范仲淹王克臣劉涇辈賞觀及考海岳書史先詳
授受之由後辯長字其中二筆相近
末後捺筆鈎迴策鋒直至起塞懷字
內折筆抹筆側偏而見鋒釁字
內斤字乏字轉筆賦鋒隨之於衍折筆處

作書不易臨書尤難臨蘭亭劇
尤難臨晉香之蘭亭則尤難中
難也多惟喜臨書於褚臨此卷
尤褒歲必開嘗寺褚臨本
數紙較之也本侶有滯豪布印
證此卷不覽婁益信臨本
下真蹟一等蓋其天真具足神
氣偏人絕非孟忝辱以乞臨
必難夫何感仙客又題

仙家方丈以一字一畫為
之隆式古堂什襲再寶茂
冰於梓本不亏更保守以當
以此第一真如萬松欠宣歲

褚河南墨蹟自足千古刻臨
繭本耶吉光片羽世、寶
之十一月廿二日雪齋筆令之

書祐於蘭亭墨未傳於右

期於盡古人云死生亦大矣
豈不痛哉每攬昔人興感之由
若合一契未嘗不臨文嗟悼不
能喻之於懷固知一死生為虛
誕齊彭殤為妄作後之視今
亦由今之視昔悲夫故列
敘時人錄其所述雖世殊事
異所以興懷其致一也後之攬
者亦將有感於斯文

南陽仇兑武林舒穆平陽張
蕭朱方吳霖同觀

錢唐白珽拜觀

大德甲辰三月庚午過
仇伯壽許出古今名
臨末後見此小孫欣
歡吳郡張澤之藏書

後四十八載至至丁亥張而重觀于閱元草樓
雨蕭名澤之

永和九年暮春月內戍山陰與興
助軍為万世法凌竟發不知歸有
多無一似昭凌竟發不知歸

發舉賢今錄無止揮敘引抽
建繼奇札奕之重寫然不如神

辱敬觀于金澗濟陽家塾

訳褚要錄附紀名氏後生有
得若求奇尋暐褚模鷩一

世寄言好事尋暐褚俗說終

唐太宗命褚河南臨摹禊序
分賜諸臣進之外必有省齋
自臨別本其進上惟恐不肯則
規規摹仿法勝於意自臨別本
則心間手敏意勝矣未有若
此卷臨寫之神妙者作為以予
俱化得意之筆耳

唐宗來臨摹者影矣未有若

彼葉志之仙客永譽

冬至前八日風日晴暖窗明几淨湯臨一過

史葉元美同觀

己巳一陽月姪蛛家譙

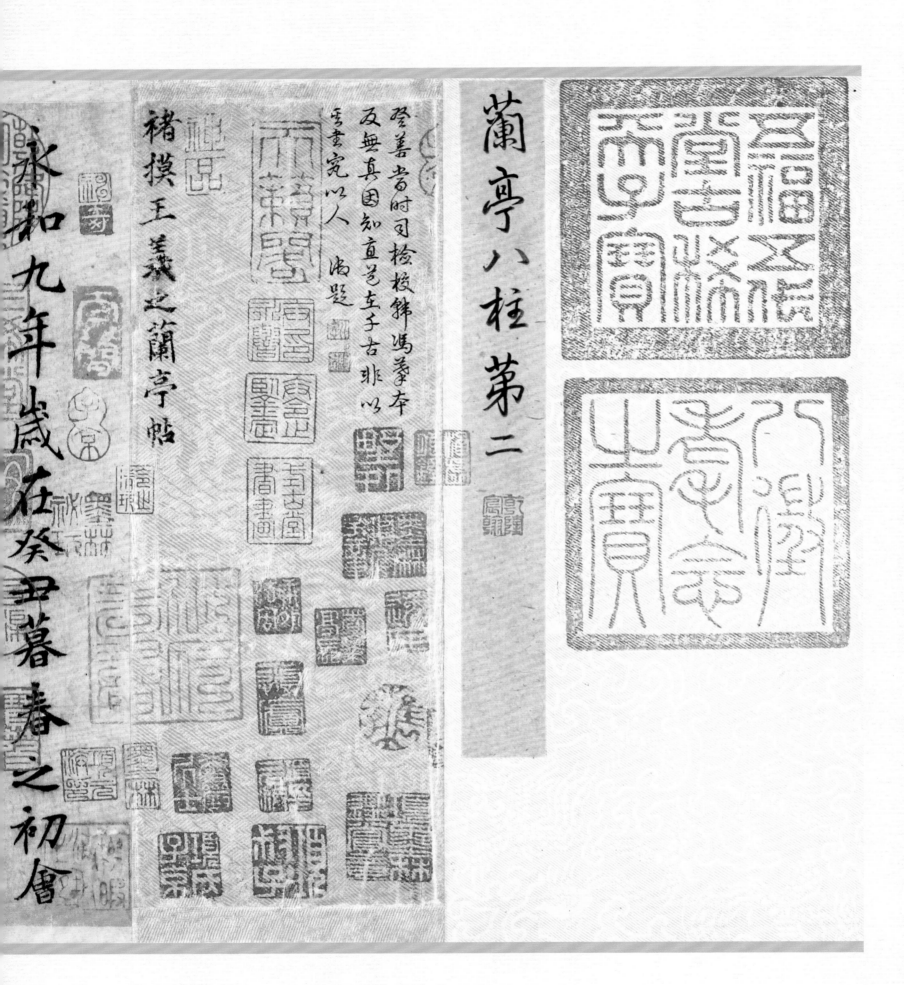

蘭亭八柱第二

褚摹王羲之蘭亭帖

永和九年歲在癸丑暮春之初會

登善當時司檢校辨馮筆本反無真因知真是右手書非以雲書完以人滿題

會...蘭亭脩...

也群賢畢至少長咸集此地
有崇山峻領茂林脩竹又有清流激
湍映帶左右引以為流觴曲水
列坐其次雖無絲竹管弦之
盛一觴一詠亦足以暢敘幽情
是日也天朗氣清惠風和暢仰
觀宇宙之大俯察品類之盛
所以遊目騁懷足以極視聽之
娛信可樂也夫人之相與俯仰
一世或取諸懷抱悟言一室之內

一世或取諸懷抱悟言一室之內
或因寄所託放浪形骸之外雖
趣舍萬殊靜躁不同當其欣
於所遇暫得於己快然自足不
知老之將至及其所之既惓情
隨事遷感慨係之矣向之所
欣俛仰之間以為陳迹猶不
能不以之興懷況修短隨化終
期於盡古人云死生亦大矣豈
不痛哉每攬昔人興感之由

能喻之於懷固知一死生為虛

誕齊彭殤為妄作後之視今

亦由今之視昔悲夫故列

敘時人錄其所述雖世殊事

異所以興懷其致一也後之攬

者亦將有感於斯文

褚摹蘭亭最
見墨榻及陸
繼善鈎本今
觀此卷乃知
米元章所評

米元章所評
轉摺豪鎧備
畫之語良焉
碓當御題

永和九年歲春 春月內史山陰此興

發揮寶吟詠豈其稱敘引抽

毫縱亨扎 愛之重寫終不如神

助雷為万世法世六行三百字之字

無一似昭凌竟發不知婦

橫寫典刑程勿祕彥遠記模不

記褚要錄班班紀名氏後生有

得若求奇尋賸褚模驚一

世寄言好事但賞佳倍說絲

那有是

元祐戊辰二月獲于干箚之子湄字及之米黻記

皇祐己丑四月太原王堯臣觀

覽爲高平范仲淹題

干箚東齋所藏圖書嘗盡

天聖丙寅年正月二十五日重裝

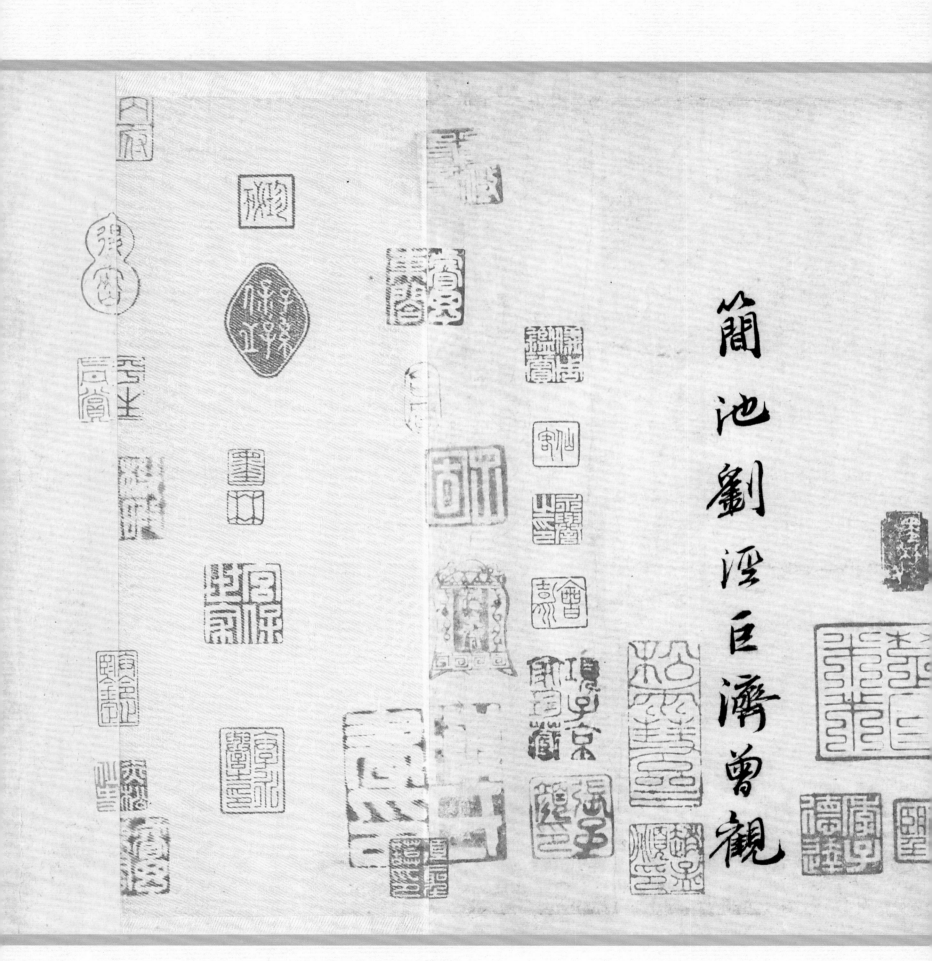

簡池劉涇臣濟曾觀

淮陰龔開羅源壬申
同觀于山材田舍

餘杭羅希龍枯蒼楊戴觀

玉山朱羹觀

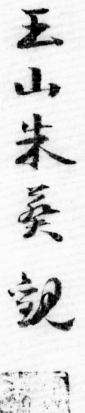

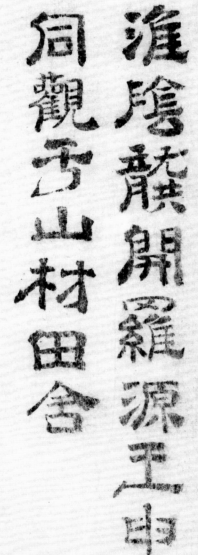

錢唐白珽拜觀

南陽仇元武林舒穆平陽張

肅朱方吳霖同觀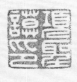

大德甲辰三月庚午過

仇伯壽許出示古今名

仇伯壽許出示古今名

臨末後見此小祖欣

歎吳郡張澤之家書

後四十載曼為至正丁亥張雨重觀于開元草樓

雨蕭君澤之 [印]

大德甲辰良月蜀後學程嗣昌

拜手敬觀于金淵濟陽家塾

[印]

68

趙蘭亭墨本卷

五蘭亭墨本一卷說者以為褚遂良

所臨用筆精勁略不經意然秖

氣宗宏風韻溫雅體格規矩唯

通於誠非他人所能到者晉室世

通点诚非他人所能到者盖世
南院没唐太宗营兴亡云与论书之
义观流因为遂良入为侍书当时
媚邪五事兵绩甚富真赝莫辨
遂良一一鉴别如辨黑白遂敬五年
精砚故后世多其所临刻右军
得与虞当时脍炙必多流传至今年一
为伯仲岂岂生为高稀世之珍也俦以及此
诚者正之遂之良当今览善者今宜玉为
书乃傥射刘河南孙云云五年

罗陈敬宗题

原蘭亭之始拓本於隋之開皇間唐文

皇見拓本求真真迩迩乃出命廷臣臨

摹分賜選偏真者淂歐陽本刻實中

禁即宋世所謂定武者也貞觀末繭

紙入昭陵不可復覯惟賴唐賢輩臨

摹本而褚書尤表表焉自唐迄今代有

翻刻聚訟之説皆論定武與南宋諸拓

摹本而褚書尢表表焉自唐迄今代有

翻刻聚訟之說皆論定武與南宋諸拓

本非論墨蹟也余所得褚臨此峯筆力

健勁風神洒落可稱神遊化境不可旦

議者矣昔在宋為太蕳賞識於天聖

丙寅藾氏重裝用忠孝印鈐識之又經

范仲淹王克臣劉涇葦賞觀後歸米氏

戴其月日跋識及考海岳書史先詳

授受之由後辯長字其中二筆相近

末後捺筆鈎迴篆鋒直至起受懷字

內斤字乏字轉筆賊鋒隨之扵所筆處

賊毫直出其中世之摸本未嘗有也在

藊氏才翁房題為褚摸王羲之蘭亭

帖南宮鑒賞信不誣矣余性嗜古自許

有翰墨緣雖不敢附才翁海岳之後

亦不同囁聲呵息之儔盖有風雨興思

鬼神通窬者譬之探驪浮珠餘皆蟍

爪也昔山谷云觀蘭亭要各存之以心

會其妙處耳信為賞鑒家之格言

也夫

也夫

巳巳初冬重裝畢遂書其後

蓋年卞永譽令之氏

唐太宗命褚河南臨摹禊序

分賜諸臣進上之外必有省齋

自臨別本其進上惟恐不肖則

則心間手敏意勝於法余觀

唐宋來臨摹者夥矣未有若

此卷臨寫之神妙者信為心手

俱化得意之筆耳

冬至前一日風日晴暖窻明几淨湯臨一過

使蓁志之　仙客永譽

世傳右軍醉書禊序如有神助醒後更書數十

百本皆不類若因迺今並一傳者或是說者齊

百本皆不類若這今墓一傳者或是說墓替

耶抑右軍自擴不類報毀去耶大觀褚臨此

卷直追山陰蔽筆之妙雖不敢憶右軍醒後

之書六鳥敢謂非河南臨之得意筆也王羊發

歎隴蜀興里昌然巳之後五百令之之識

褚河南墨蹟自足千古矜臨

繭本耶吉光片羽世、寶

之十一月廿二日雪霽筆令之

作書不易臨書尤難臨蘭亭則
尤難臨醬善之蘭亭則尤難中
難乇多性喜臨書吟諸臨此卷
尤窳歲必聞嘗公餘適意背臨
數紙較必屯本侶有洇處而印
證此卷不雷霄遂矣益信臨本
下真蹟一等盖其天眞具足神
氣偏人絕非優孟衣冠以乇臨
之難夫何惑仙客又題

右犇於葉亭墨本偽極右

甲品妙

仙客方父以一字一室易馬

之隆式古堂什襲甲皇葭

水於搨本不可更僕宝甫

以此第一直如此諸款見宣和

壽似譬也自宋而元為明氏

玉名人尝谓此为祖墨迹

宝里东阁第内为图书矣

招奥岂楼哈珠尝临场名

一旦以东出自内府也尝七

蓄美志孝之家马原荘种

比如节操中另元古尝尝

谨之尝毿川须半散大

结而又子用挚图米尝印

法凡又不用挑围画朱草印
昌此卷末押元年号印
时以韵後也此笔秋毫子
固裹气画松雪画法画
不出凡隶而规墨林家白
兰尾先多啮此去陈不以话
人增重而话人重一岂然
国法自观为崇而表死

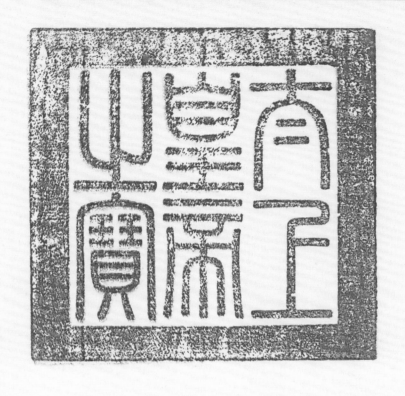

原名集留未去时董其昌

收藏元美同观

己巳一阳月娥嵋亭诙

晉唐心印

蘭亭八柱第三

臨川王安禮黃慶基同閱元豐庚申閏月十日

朱光裔李之儀觀

元豐五年三月二十七日李祉王棐通同觀

王景脩張太寧同觀

元豐四年孟春十日

又同張保清馮澤

仍仍玉朱光庭石蒼舒觀

繼觀文安王景脩題

元豐二年四月廿八日

甲午禊日靜安集賢官房

潛翁出此帖共觀于鳳轩

長樂許將照寧丙辰益冬開封府西齋閱

神龍天子文皇孫寶章小璽餘半痕鷥窟

春曦溫玉案舒娱至尊六百餘年今幸存小臣寧敢此璵璠

金城郭天錫祐之平生真賞

墨林項元汴真賞

廷相觀于金陵寓舍

永和九年歲在癸丑暮春之初會
于會稽山陰之蘭亭脩禊事
也群賢畢至少長咸集此地
有崇山峻領茂林脩竹又有清流激
湍映帶左右引以為流觴曲水
列坐其次雖無絲竹管弦之
盛一觴一詠亦足以暢敘幽情
是日也天朗氣清惠風和暢仰
觀宇宙之大俯察品類之盛
所以遊目騁懷足以極視聽之
娛信可樂也夫人之相與俯仰
一世或取諸懷抱悟言一室之內
或因寄所託放浪形骸之外雖
趣舍萬殊靜躁不同當其欣
於所遇暫得於己快然自足不
知老之將至及其所之既惓情
隨事遷感慨係之矣向之所
欣俛仰之間以為陳迹猶不
能不以之興懷況脩短隨化終
期於盡古人云死生亦大矣豈
不痛哉每攬昔人興感之由
若合一契未嘗不臨文嗟悼不
能喻之於懷固知一死生為虛
誕齊彭殤為妄作後之視今
亦由今之視昔悲夫故列
敘時人錄其所述雖世殊事
異所以興懷其致一也後之攬
者亦將有感於斯文

右唐賢摹晉右軍蘭亭宴集敘字法秀
逸墨彩艷發奇麗超絕動心駭目此定是
唐太宗朝供奉搨書人直弘文館馮承素等
奉聖旨於蘭亭真蹟上雙鉤所摹與米元
章所購于蘇才翁家褚河南檢校搨賜本張
金界刻對之更無少異米老所論精妙數字咸
右其有之毫鋩轉摺纖微備盡下真蹟一等子
家舊藏趙模搨本雖結體間有小異而義類
良是然各有絕勝處要之俱是一時名手摹書
奉聖旨於蘭亭真蹟上雙鉤所摹與米元
前後二小半印神龍二字即唐中宗年號貞
觀中太宗自書貞觀二字成二小印開元中明
皇自書開元二字作一小印此印在貞觀後開元前
書神龍二字為一小印此印在貞觀後開元前

定武舊帖在人間者如晨星矣此又
崔、若處明者耶元貞元年夏六月俟
將歸吳興持亮圓翰以此券於是正
為鑒定如右甲寅日甲寅人趙孟頫書

三峽也試同邸所携本廷珪
墨書此以識息翁永陽清
收次字景歐父

天府二年四月十日閏于顏目揆藏題
元統乙亥三月清明重閱

至元甲午三月廿巳西鄰文原觀

至正乙酉十月十一日太原王宗誠觀

至正丁夘三月三日乙巳閏重藏

蘭亭石刻徃:人間見之余家亦
藏有善本至于唐摹真蹟則
僅見此耳 友禮孝功偶出示
為題其後 而歸之
嘉靖丙戌暮三月望日濮陽李
廷相觀于金陵寓舍

蘭亭八柱第三

唐晉

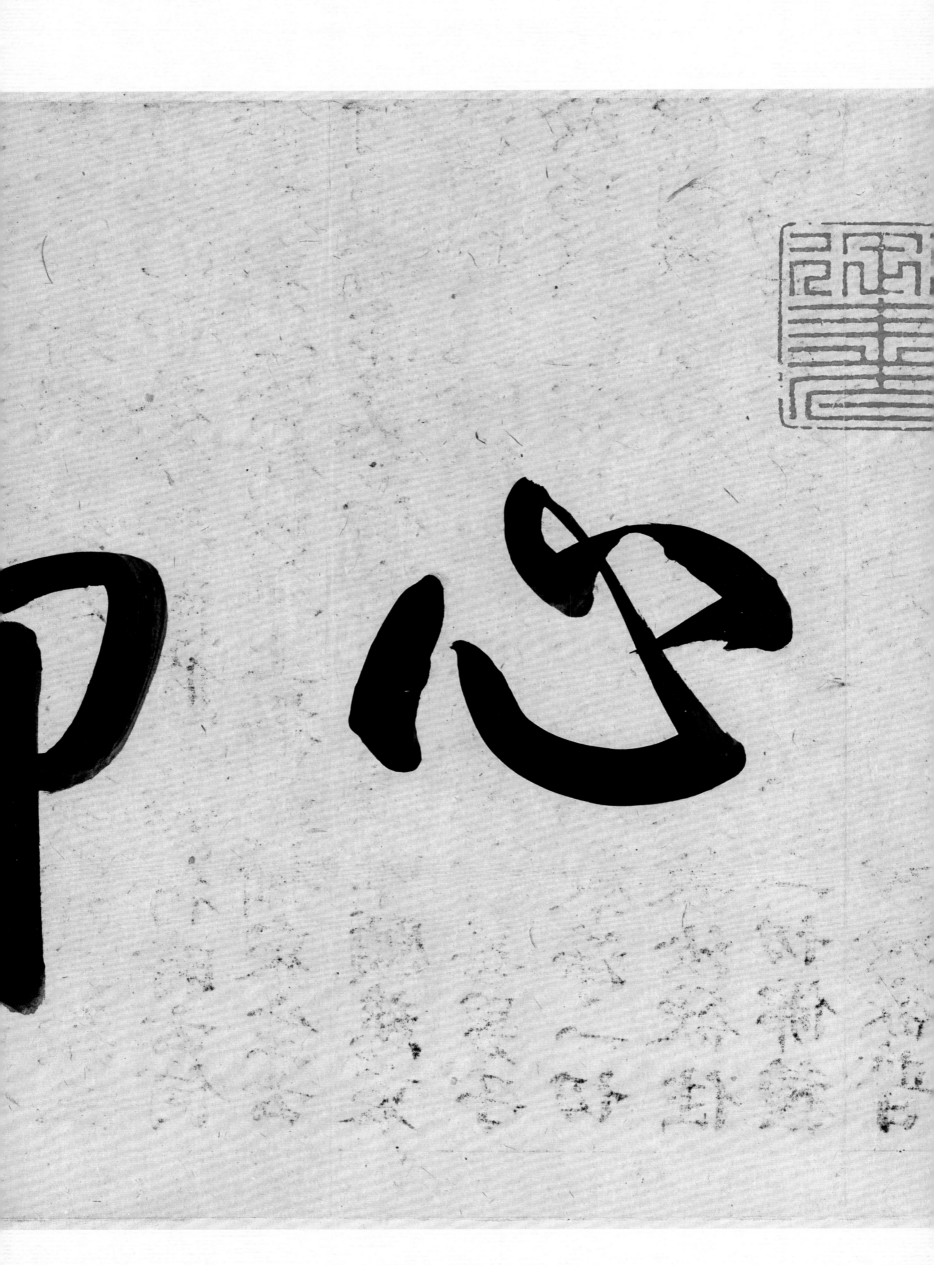

米記韓馮惜未見

來觀跋蘭亭帖云唐太宗既獲此書使

說本之張彥遠法書要錄而元章惟於褚遂良摹

馮承素韓道政之流模賜王公云云其

其餘皆不置品目傢未能生見余於已夏題禊蔭嘗有韓

馮摹本反爲眞之句今馮承素此卷及畫禪室而弄雲世南摹

本並昔所題禊卷皆唐時名蹟吳入石渠寶笈又呈傲海嶽兩

不足矣今看承素卷存眞雖欣無翼實聯孫羽頒

致奇題似祿人 用舊題禊摹卷韻

壬辰暮春月中澣澥題

永和九年歲在癸丑暮春之初會

于會稽山陰之蘭亭脩禊事

也群賢畢至少長咸集此

也

不足

矣 今看承素摹本存真雖欣羨無翼聯孫羽翼

致有懸似裕人 用舊題裕摹卷韻

壬辰暮春月中澣澣題

有峻領茂林脩竹又有清流激

湍暎带左右引以為流觴曲水

列坐其次雖無絲竹管弦之

盛一觴一詠亦足以暢叙幽情

是日也天朗氣清惠風和暢仰

觀宇宙之大俯察品類之盛

所以遊目騁懷足以極視聽之

娯信可樂也夫人之相與俯仰

娱信可樂也夫人之相與俯仰
一世或取諸懷抱悟言一室之內
或因寄所託放浪形骸之外雖
趣舍萬殊靜躁不同當其欣
於所遇暫得於己快然自足不
知老之將至及其所之既惓情
隨事遷感慨係之矣向之所
欣俛仰之間以為陳迹猶不
能不以之興懷況脩短隨化終

90

期於盡古人云死生亦大矣豈

不痛哉每攬昔人興感之由

若合一契未嘗不臨文嗟悼不

能喻之於懷固知一死生為虛

誕齊彭殤為妄作後之視今

亦由今之視昔　悲夫故列

敍時人錄其所述雖世殊事

異所以興懷其致一也後之攬

者亦將有感於斯文

長樂許將熙寧丙辰
孟冬開封府西齋閱

臨川王安禮黃慶基
同閱元豐庚申閏

月十日

朱光裔李之儀觀

朱光裔李之儀觀

元豐五年三月二十七日

戊肖

李秉王景通同觀

王景脩張太寧同觀

元豐四年孟春十日

94

又同張侍清馮澤

從觀文安王景脩題

仇伯玉朱光庭石甍舒觀

元豐三年四月廿八日

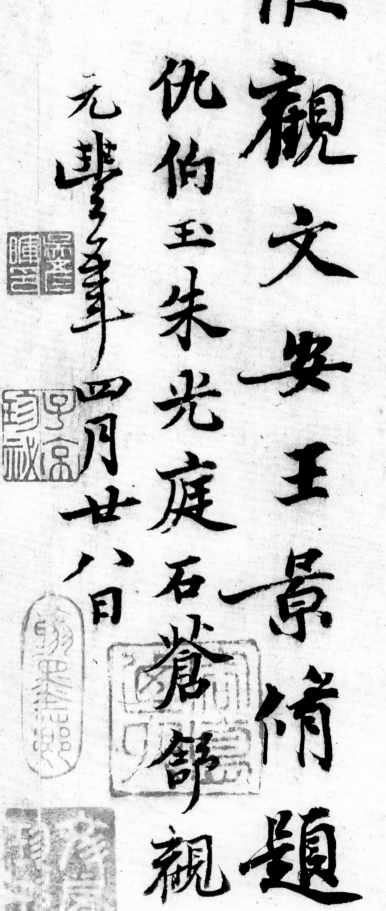

甲午禊日靜室集賢官房

潛翁出此帖共觀少焉風舞

雪積仰觀宇宙之瑩俯察

品類之滋而以極一時視聽

之奇也試同邸所攜李廷珪

墨書此以誌息翁永陽青

定武舊帖在人間者如晨星矣此又

崔、著唘明者耶元貞元年夏六月僕

少又字景歐父

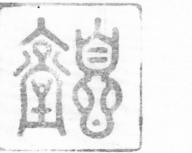

崔、著唐明者耶元貞元年夏六月僕
將歸吳興抹亮因翰以此卷永是正
為鑒定如右甲寅日甲寅人趙孟頫書

右唐賢摹晉右軍蘭亭宴集敘字法秀
逸墨彩艷發奇麗超絕動心駭目此定是
唐太宗朝供奉搨書人直弘文館馮承素等
奉聖旨於蘭亭真蹟上雙鉤所摹與米元
章購于蘇才翁家褚河南撿校搨賜本張
石氏刻對之更無少異米老所論精妙數字皆
具之毫鋩轉摺纖微備盡下真蹟一等子
家舊藏趙模搨本雖結體間有小異而義類

家舊藏趙模搨本雖結體間有小異而義頖

良是然各有絕勝處要之俱是一時名手摹書

前後二小半印神龍二字即唐中宗年號貞

觀中太宗自書貞觀二字成二小印開元中明

皇自書開元二字作一小印神龍中中宗亦

書神龍二字為一小印此印在貞觀後開元前

是御府印書者張彥遠名畫記唐貞觀開元

書印及晉宋至唐公卿貴戚之家私印一詳載

獨不載此印盖猶授訴其畫世之轉及柯

亭甚衆皆無唐代印跋未若此帖唐印宛然真

迹入昭陵榻本中擇其絕肖似者秘之內府此本

迺是餘皆分賜皇太子諸王中宗是文皇帝孫

內殿所秘信為寂善本宜切近真也至元癸巳

獲于楊左轄都尉家傳是尚方資送物是年

二月甲午重裝于錢塘甘泉坊僦居快雪齋

壬子日易跋贊曰

壬子日易跋贊曰

神龍天子文皇孫寶章小璽餘半痕鸞飛

離〻舞泰雲龍驚蕩〻跳天門明光宫中

春曦温玉案卷舒娱至尊六百餘年今幸

存小臣寧敢比璵璠

金城郭天錫祐之平生真賞

君家稧帖評甲乙和璧隋珠價相敵

歐神龍貞觀苦未遠趙葛馮湯憁

名迹主人熊魚兩費愛彼短此長俱

有得三百二十有七字：龍蛇怒騰擲

103

名迹主人熊魚兩嗜愛彼短此長俱

有得三百二十有七字：龍蛇怒騰擲

嗟予到手眼生障有數存焉豈人力

吾聞神龍之初黃庭樂毅真迹尚無

慈此帖猶為時所惜況今相去又千載

古帖消磨萬無一有餘不乏貴相通

欲抱奇書求博易

鮮于樞題

至元甲午三月廿日巴西鄧文原觀

天厤二年四月十日閱于顧曰渙籤題

元統乙亥三月清明重閱

至正乙酉十一月十一日太原王守誠觀

至正丁亥三月三日乙巳日閱重識

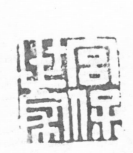

蘭亭石刻徒入間見之余家亦

藏有善本至于廬摹真蹟則

僅見此本　右禮孝功偶出示

為題其後而歸之

嘉靖丙戌春三月望日濮陽李

廷相觀于金陵寓舍

墨林項元汴真賞

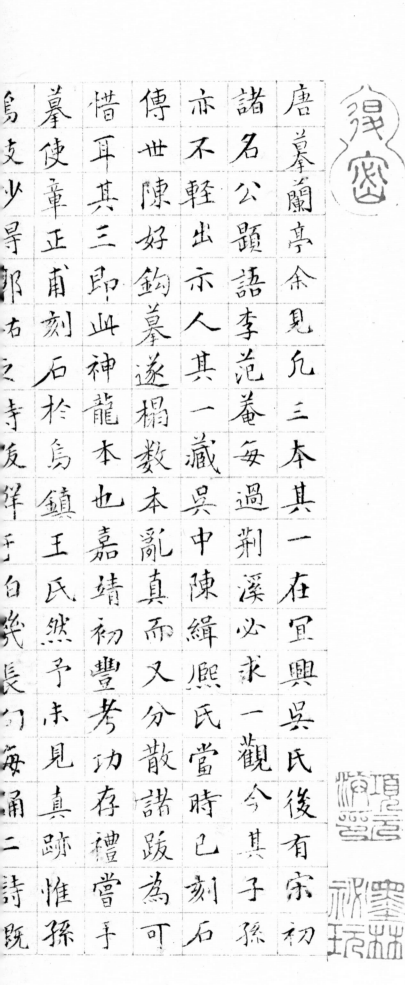

唐摹蘭亭余見凡三本其一在宜興吳氏後有宋初
諸名公題語李范菴每過荆溪必求一觀今其子孫
亦不輕出示人其一藏吳中陳緝熙氏當時已刻石
傳世陳好鈎摹遂榻數本也亂真而又分散諸跋為可
惜耳其三即此神龍本也嘉靖初豐考功存禮當手
摹使章正甫刻石於烏鎮王氏然予未見真跡惟孫
烏支少尋邪右之寺發祥于白幾長門每通二詩既

今子京項君以重價購於王氏遂令人持至吳中索
余題語因得縱觀以償昔之願若其摹榻之精鈎
填之妙信非馮承素諸公不能也子京好古博雅精
於鑒賞嗜古人法書如嗜飲食每得奇書不復論價
故東南名蹟多歸之然所蓄雖多吾又知其不能出
此卷之上矣
萬曆丁丑孟秋七月三日茂苑文嘉書

墨林生子頊元汴珍藏書畫印

神龍琚秘
唐中宗朝馮承素奉勅摹晉右軍將軍王羲之蘭亭禊帖
唐宋元明名公題詠　　漆字號
明万曆丁丑盂秋七月墨林山人項元汴家藏真賞
原價伍百伍拾金

楷　河南摹王右軍蘭亭敘　米元章跋

永和九年歲在癸丑暮春之初會
于會稽山陰之蘭亭修禊事
也羣賢畢至少長咸集此地
有崇山峻領茂林脩竹又有清流激
湍暎帶左右引以為流觴曲水

政和六年夏汝南裝

右米姓祕玩天下法書第一唐太宗既獲此
書使馮承素鍾道政趙模諸葛貞之流
摹賜王公祕遊良時為趙模擬誤數字
此軸在蘇氏命為褚摹觀意易政誤乃是
真是褚葉蕘素直書餘詰雙句清潤者
秀氣轉指芒備盡品真多異非知書
者所不能到毋拓所收載肥刻度乃是二
人所作正以此本為定

此軸墨氣墨晉所得卷器泉石流腴
翰墨戴著滇標書存焉式戴帖
陵玉梳已此戎溫多類誰寶真物水
月何珠真專方一繡線金縷強摟錦
元祐戊辰獲此書崇寧壬午六月大江
濟川弄舟對紫金避暑于襄
米黻

翰林學士淮南高毅題

書陳氏所藏翰墨後
珠玉富家之寶也詰書翰墨儒
家之寶也翰墨者變何人戎翰林編脩陳
書翰墨者變何人戎翰林編脩陳
鑑澤褚遂良所模楔帖珍藏于
家以為賢子孫望可謂知所寶者
矣特玉云乎哉
景泰庚午秋八月初吉鳳陽當塗書

普趙文敏公北上京師澤獨孤
長老蘭亭石刻本觀之謂觀
禊帖多矣未有著心之好者
永其用筆之意乃為有益
蓋真書法吉一見可興翰林
陳編脩家藏褚遂良所臨蘭
亭墨本千百年下寶而藏之
之浮猶孤本也襄濱成卷因
堂易浮也我又重按文敏之

是日也天朗氣清惠風和暢仰
觀宇宙之大俯察品類之盛
所以遊目騁懷足以極視聽之
娛信可樂也夫人之相與俯仰
一世或取諸懷抱悟言一室之內
或因寄所託放浪形骸之外雖
趣舍萬殊靜躁不同當其欣
於所遇暫得於己快然自足不
知老之將至及其所之既惓情
隨事遷感慨係之矣向之所
欣俛仰之間以為陳迹猶不
能不以之興懷況修短隨化終
期於盡古人云死生亦大矣豈
不痛哉每攬昔人興感之由
若合一契未嘗不臨文嗟悼不
能喻之於懷固知一死生為虛
誕齊彭殤為妄作後之視今
亦由今之視昔悲夫故列
敘時人錄其所述雖世殊事
異所以興懷其致一也後之攬
者亦將有感於斯文

太學生陳鑑持褚遂良所臨王羲之蘭亭記一卷
後有元米章跋語字體清疫逺可愛觀之累
日不獻于見世而傳蘭亭帖有定肥瘦本不同
窩字疑易今元章云世俗所收或肥或瘦乃是今
人所作正以此本為定於是渙然氷釋呀閒見不
廣知之不真而欲雜事物之是非烏可浮我
正統十二年歲次丁卯夏閏四月廿七日致仕圃子
祭酒七十四翁金陵李時勉識

有以合作於前人故也此本相傳為褚河南臨傚
墨蹟猶存摹塌之際而運思揮毫精神風度
世率謂唐臨晉帖為逼真者以其去二王不遠
右軍禊帖深浮當時意趣觀其用筆遒勁清
麗左蒙右縮不為繩墨所縛飄、然有塵外
之想似与人家舊藏別本石刻少異其為陳君
所寶者浮不在於茲手觀畢因書以識其末
翰林學士淮南高榖題

褚河南臨蘭亭庚嘗於秘閣見
之字體褗肥此本甚勁於後有米
南宮題識信為河南真蹟矣翰
林編修陳鑑家藏甚久其孫
孫之
臨川王英書

奉政大夫偹正庶尹通政使司右
參議知
制誥宜黃吳餘慶書

跋王褚米三公文翰真蹟後

褚遂良摸王羲之蘭亭序後有米元章跋語
蓋諸公文章翰墨俱為當世所重幸獲其二存
於今者而觀之猶足以見其風流文雅況此一卷
而三公之辭翰具存翰林編修陳公鑑博雅好
古得之如獲金拱璧裝潢成卷伻子題識把
玩之餘良之歆羨誠不易得也陳公當寶藏之
景泰元年龍集庚午冬十二月既望柰祿大夫
太子太傅兼禮部尚書前
太子賓客兼國子祭酒昆陵胡濙書

米南宮謂其出第三本下信然此則其第二本
也題為唐褚遂良摸其書豪勁備盡典真
無異南宮酷愛之謂世傳稧本皆不及長字其
中二筆相近末後捺筆鉤迴筆鋒真墨起家
懷字肉折筆抹筆側褊內見諍龍字由右字
玄字轉筆賊毫隨之折所筆賊書真出其中此
之摸本未嘗有也甚輕之此本信為褚摸無疑子
書圖不及米萬倍而此過之此蔵此為生一日家
偶失火于方鼎頼驚起無一語及家事第問蘭
亭在何廢火惶家人皆以為迂予周知予之非迂
也此本吾家舊物先曾祖望梅翁所蔵家雖之
餘竟齎去後十有五年神樂知觀施煉師道亭易
以此示予曰吾蔵此十五年宋非吾子不能寶
賫之頃出以示予曰吾蔵此乃吾子不能寶
此遂以見遺予驚且喜不置珠還返迺乃為其
平生以酬之閣之閣以此本求諸名公題識然亦不歇自
私遂手院子石並臨諸公之作畫刻之以興好古
之士共為
成化三年歲在丙戌春二月丙子長洲陳鑑繢興書于
家居公心遠樓

此米老審定為褚摸稧帖盖
寶晉齋中故物也今為吾友陳
翰林緝熙所得緝熙先手臨
入石仍巖藏原本以為家珍諸
公辨識不一其浣然以柰世
昌蘭亭博議發之元章貴
良是自貽陵蔵裝之後右軍
真跡不可得見冯見褚摸耳

云羅宓有詔晉齋集古石刻陸機平復帖懷素苦筍
帖及此此皆在焉摸勒精緻豪發亭異什則此跡經成
卯貴鑑傳刻其考吾上神品柰稧矣余敢日尚先見稧卷麦
齋頭今張小蓮習馬滟持以祝余因浮白玩一日友後舒巻
石釋手时高齡中亟寅示蘭亭稧帖柘帖柰君元季民寅教序
兩宋拓兰几欣賞尋味意密私近谷而謂天下秀氣盡革
庤齋者今二正作此是觀矢咸豐四年十月吳江殷壽彭

可輕耶夫墨點之興石刻
其間栗音形影今它武石
本旦不易得况此墨東我將
熙珠之夜何迢之一有
成化丙戌之春東海徐有真
書于成趣軒中

本迴轉變化得右軍之神
佐以己意光彩奕無信為
希世之寶
者犬思替待與晉人神遊
至其寶之不置也
曹師穆書

蘭亭本世傳甚多宋伯幣兩藏登有百十七
刺熙墨績六万多見蘇令家蘭亭三本子
浮見其三為一在友人劉逵美金寒家上看蘇
易蘭題有著象夫子尚興闊里門數語并宗譜
公題淺此其第一本字畫湯滅然太不甚遍真
米南官謂其出第三本不信然此則其第二古

唐褉鈎廓填蘭亭叙紙筆古雅靜氣迎人是陸神
龍李晚胎而出者細密渾成有神至近即非河南祝
筆二不當時名手寧非宗以後兩紙價作此米踐併詭
飛勃備極气垂不收各住石緔三妙明賢各跋二渾模況
著真希世珎之此跡攜考
石與寶荗波入成邓又煬太原溫氏擬溫琴船朗經
云濮家有詒晉齋集古石刻陸柬平復帖懷素苦筍

永和九年歲在癸丑暮春之初會
會稽山陰之蘭亭脩禊事
也羣賢畢至少長咸集此地
有崇山峻領茂林脩竹又有清流激
湍暎帶左右引以為流觴曲水
列坐其次雖無絲竹管弦之
盛一觴一詠亦足以暢敘幽情

是日也天朗氣清惠風和暢仰
觀宇宙之大俯察品類之盛
所以遊目騁懷足以極視聽之
娛信可樂也夫人之相與俯仰
一世或取諸懷抱悟言一室之內
或因寄所託放浪形骸之外雖
趣舍萬殊靜躁不同當其欣

右米姓祕玩天下法書第一唐太宗既獲此
書使馮承素韓道政趙模諸葛貞之流
摸賜王公褚遂良時為起居郎監掇挍印
此軸若蘇氏命為褚摸觀章易政誤數字
真是褚筆落筆直書餘皆雙句清潤有
秀氣轉摺芒鍔備盡與真多異非知書
者所不能到妄俗所收載肥皴瘦乃是
人所作正以此本為定

熠三窨星所得卷羂泉名流胺

翰墨戲箸滇標書存焉式我撝之昭

陵玉梳巳如戎温多類龍寶真物水

月何殊志専乃一繡纆金鑞瑤㯻錦

綠狩嫩元章守之乃失

元祐戊辰獲此書崇寧壬午六月大江

濟川亭舟對紫金避暑手裝

米芾

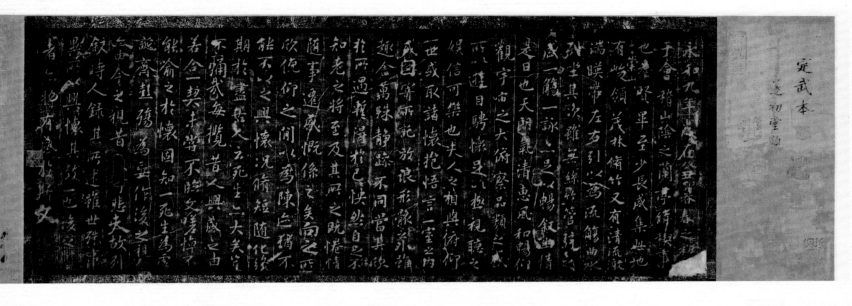

定武本
遊絲堂印

定武石刻好古者識其鋒眼辨
爪丁形目為別而榻本而用此紙
似之然其真價自能目辨心得於
神情韻度之表何可亂也正如
九方歅之相馬若不目天機觀未
有帛失於形色者此帖精采殊
爍爍良可秘賞晋張翥題

永和九年歲在癸丑暮春之初
于會稽山陰之蘭亭脩禊事
也群賢畢至少長咸集此地
有崇山峻領茂林脩竹又有清流激
湍暎帶左右引以為流觴曲水
列坐其次雖無絲竹管絃
之盛一觴一詠亦足以暢叙幽情
是日也天朗氣清惠風和暢仰
觀宇宙之大俯察品類之盛
所以遊目騁懷足以極視聽之
娛信可樂也夫人之相與俯仰

之故石刻當以定武為第一后晋時為
契丹輦其石后投此棄中山境中後人
取龕宣化堂壁薛紹彭易歸其弟
獻于朝高宗南渡至揚州而失之其
后巳三而碑本散落人間者有數處墨
有濃淡紙有精麤摹手有高下故雖
出一石曼然不同又有真價相襍非精
鑒者不能識也余平生兩見定武本
惟此一本紙墨院嘉摹甚善無毫
髮遺恨千古墨本中此本當為第一
自右軍之下嘗所論千有餘年
後能繼右軍之筆法者惟先祖
撝國雒文敏公敏公當第一此
所題蘭亭墨本亦多矣一文敏平昔
一本九十有六題後對臨一本可見
愛惜之至不忍去手於文敏題跋中
此本又當為第一世為第一文敏敬平昔
惟有一人一惟有此一人此
千刻中惟此一刻墨本在世者何
年之世書法之精妙者無過此一
本以此論之金玉易得性命可輕
好事之家當為傳世之寶不可
以尋常書刻觀也余於今日惟此
一本最精後千年惟有一人一人
惟有此一題為至精至賞舉千
當萬計皆化為灰燼存至今日
年秋七月購得於吳城如獲重寶
玩异不捨後之子孫當寶手賞之母
為冒者肵物所易雖為強者勢
力所奪數千不過真吾之子孫也苟能專心
臨摹當不讓今世能書者遂識而
藏之黃鶴山人王蒙書

118

蘭亭序世以定武石刻為最然定
武自有三本其佳者則民間李氏
本李氏祕惜之別刻一本世之所
刻皆其副耳韓忠獻用其本刻
之則官本也李氏言貿官錢寘景
文以公帑代價取石寘庫中薛道
祖刻他石以換之斷去湍流帶右
天五字具其後以歸
其石宣和間置之
宣和殿矣此本石在長安薛誼之
唐古本觀其精彩煥發實出定
武但不肥耳編閣諸本無有能出
其右者近時可刻多皆未有得
其驪驪誠可貴也淳熙甲辰十
二月辛亥 梁溪尤袤 題

稽怡難關於昭陵唐太宗命題填韓政諸葛正瑪
承素搨以賜諸王近臣者不一文襲搨臨陰各有臨摹景
者非西山谷諸公昆明難得興無能反於武長
端凌當古人數字道祖祕興其子道祖纘鄰墨拓之真
以重利蝕其肥疑祕墨子道祖纘鄰墨拓之真
今怡恰字金而遺其墨拓至微損見其真
其之濃狀不失其為無瑕五可令刻本自多宜難
之尚真固于中山而金美如此可貴也慶元六年庚申
六月朔旦臨川王厚之順伯觀

自永和九年至于今九千有餘歲集
間善書八神者當以王右軍為第一所
謂龍跳天門虎臥鳳閣以右軍
平生書最得意者蘭亭為第一真
跡為隨僧辯村所藏唐太宗以計獲之
命褚遂良馮承素等摹搨以賜近臣
之故石刻當以定武為第一石晉時為
刻石惟定武一本最得其真後世共寶

趣舍萬殊靜躁不同當其欣
於所遇暫得於己快然自足不
知老之將至及其所之既惓情
隨事遷感慨係之矣向之所
欣俛仰之間以為陳迹猶不
能不以之興懷況脩短隨化終
期於盡古人云死生亦大矣
不痛哉每攬昔人興感之由
若合一契未嘗不臨文嗟悼不
能喻之於懷固知一死生為虛
誕齊彭殤為妄作後之視今
亦由今之視昔 悲夫故列
敘時人錄其所述雖世殊事
異所以興懷其致一也後之攬
者亦將有感於斯文

光緒四年歲在戊寅春之初竹隱老人屬為鈞題
獲觀定武未損五字蘭亭本於好閒齋 時年

永和九年歲在癸丑暮春之初
于會稽山陰之蘭亭脩禊事
也群賢畢至少長咸集此地
有崇山峻領茂林脩竹又有清流激
湍映帶左右引以為流觴曲水
列坐其次雖無絲竹管弦之
盛一觴一詠亦足以暢敘幽情
是日也天朗氣清惠風和暢仰
觀宇宙之大俯察品類之盛
所以遊目騁懷足以極視聽之
娛信可樂也夫人之相與俯仰
一世或取諸懷抱悟言一室之內
或因寄所託放浪形骸之外雖
趣舍萬殊靜躁不同當其欣

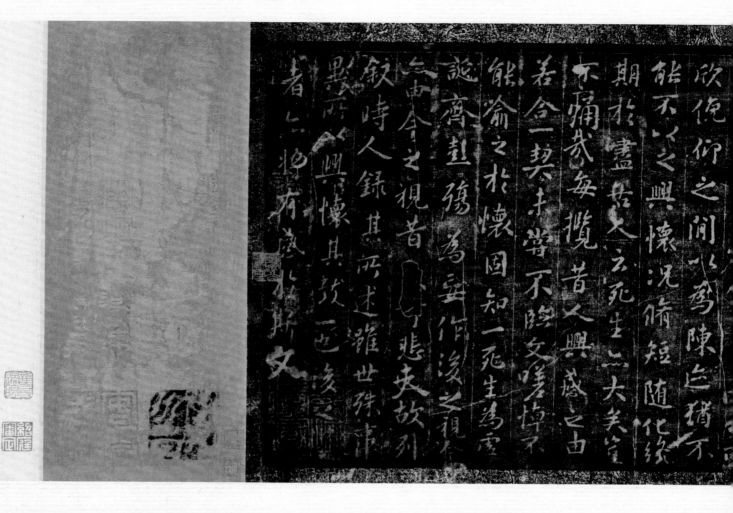

矢老之將至及其所之既惓情
隨事遷感慨係之矣向之所
欣俛仰之間以為陳迹猶不
能不以之興懷況脩短随化終
期於盡古人云死生亦大矣豈
不痛哉每攬昔人興感之由
若合一契未嘗不臨文嗟悼不
能喻之於懷固知一死生為虛
誕齊彭殤為妄作後之視今
亦由今之視昔 悲夫故列
敘時人錄其所述雖世殊事
異所以興懷其致一也後之攬
者亦將有感於斯文

光緒四年歲在戊寅暮春之初竹隱老人
獲觀定武未損五字蘭亭本於好間齋時年
同子達昌
午又九

元俞紫芝臨禊帖真蹟 試硯齋藏

元俞紫芝臨禊帖真蹟 盧舟書

定武禊帖

特健藥

永和九年歲在癸丑暮春之初
于會稽山陰之蘭亭脩禊事
也羣賢畢至少長咸集此地
有峻領茂林脩竹又有清流激
湍暎帶左右引以為流觴曲水
列坐其次雖無絲竹管弦之
盛一觴一詠亦足以暢叙幽情
是日也天朗氣清惠風和暢仰
觀宇宙之大俯察品類之盛
所以遊目騁懷足以極視聽之

紫芝臨蘭亭合有數本真欲突過趙集賢
門徑法力勝而筆無橫逸趙則每多自運故法
意不純此非可勉強就也盾公跋謂與褚登善其
柔定武大屬柄定武之名何防祇囙歐格專立
門户而褚令自有家法豈惟不屑旁雜抑且夢
想不到而不意通人落此語病猶見盧舟方跋一卷
謂膝出綠本上彼係甡紙此係宋紙圓渾如志
彼帖雖佳似未脫趙家筆徑耳合觀識此

西河順甫居士附跋

元代書家莫不宗法趙魏公追其逸趣猶精
紙則又自堅一懷不屑寧人厰飱則彼最著者
鮮于伯機鄧善之柯敬仲均水雄視書壇豪氣
運筆力趨歙渡撐善鑒形神畢肖好事者愛之
蓋海用趙歌觀字中生精晚少時間乾見覩
駕海兩邑西仙厝帥右葉九動駿三平攷
此卷作定武禊帖仍仿宋生佰兩天孚吾其夫
對門卷亭亭鄧人鳳彩列支宗門怪也後
人主諸弟子因觀者多折朗眉紹波自立門怪也
波此不屑夢桿綷情集署者境掯揚太玉均
持手支諭蓴楷文眉紫芝囙題日特健藥蓋澤青宝
松字武小羅舉勿在金按武坤吾茈民記薌本宗雄龍

康熙五十有五年歲在丙申秋七月阮墾良常王封
若林從綠編脩文子借觀十日乃還

紫芝筆舞澗揚譜載通訪怡與
祛瑩善甡泰空武不顧與鶮波此盾
也註僞吳周生寶藏之 陳德儒書

舉者學書者由此悟筆寧
非巨海之津梁也乱是卷
舊為吳門綵武所收今歸
休寧試硯齋汪氏鄧余
蓋得其之見之云
嘉慶元年子節後五日丹
徒王文治記

由綠入汪其價值三百金
當時已有石刻拓本布佳

或因寄所託放浪形骸之外雖
趣舍萬殊靜躁不同當其欣
於所遇暫得於己快然自足不
知老之將至及其所之既惓情
隨事遷感慨係之矣向之所
不痛哉每攬昔人興感之由
期於盡古人云死生亦大矣豈
能不以之興懷況脩短隨化終
欣俛仰之間以為陳迹猶不
誕齊彭殤為妄作後之視今
能喻之於懷固知一死生為虛
若合一契未嘗不臨文嗟悼不
叙時人錄其所述雖世殊事
亦由今之視昔　悲夫故列
異所以興懷其致一也後之攬
者亦將有感於斯文

辛巳年歲在庚子孟夏十三日桐江榮芝生俞和子中臨

于黃岡之康園

右司徒景彝題高約齋畫山水圖詩談米南梁帖
末叫宗淳几淮友于自藏沈令白首

俱是趙集賢一派年四十
餘始知元代諸家皆自立
門戶不相蹈襲顧彼馬齒
愈增愈見諸家之樹模數
之妙且歎靡集賢之壘而
撥其幟乃止不蹈襲巳耶
伯生之瀟宕伯幾之沈著
伯雨之古摩丹邱之峻削
皆是集賢未到之境々業
芝此書純以健舉擅場又
出諸家之外軼禰元代書
家不出集賢頤運裁定武
蘭亭無�002臻而健舉之
脉此卷紫芝自題曰特健
中含孕風神乃其正龍正
藥蓋深有會於定武之健
舉者學書者由此以筆寧

九俞于中臨晉王羲之行書蘭亭叙帖明
項子京真賞
道光三年初夏孫兒準觀於梁溪舟
中在夢樓跋後
右見陳中尊西曬房自編江氏墨緣彙觀
亦藏有京顏字此番豹不誤遂為其童裝
時倩友順甫翁辜剔釐家妄其由
人注云六世孫宸近好寫故家可遲豁
志六其所藏至四五跋不已其洳物近
而不真也西曬奉青

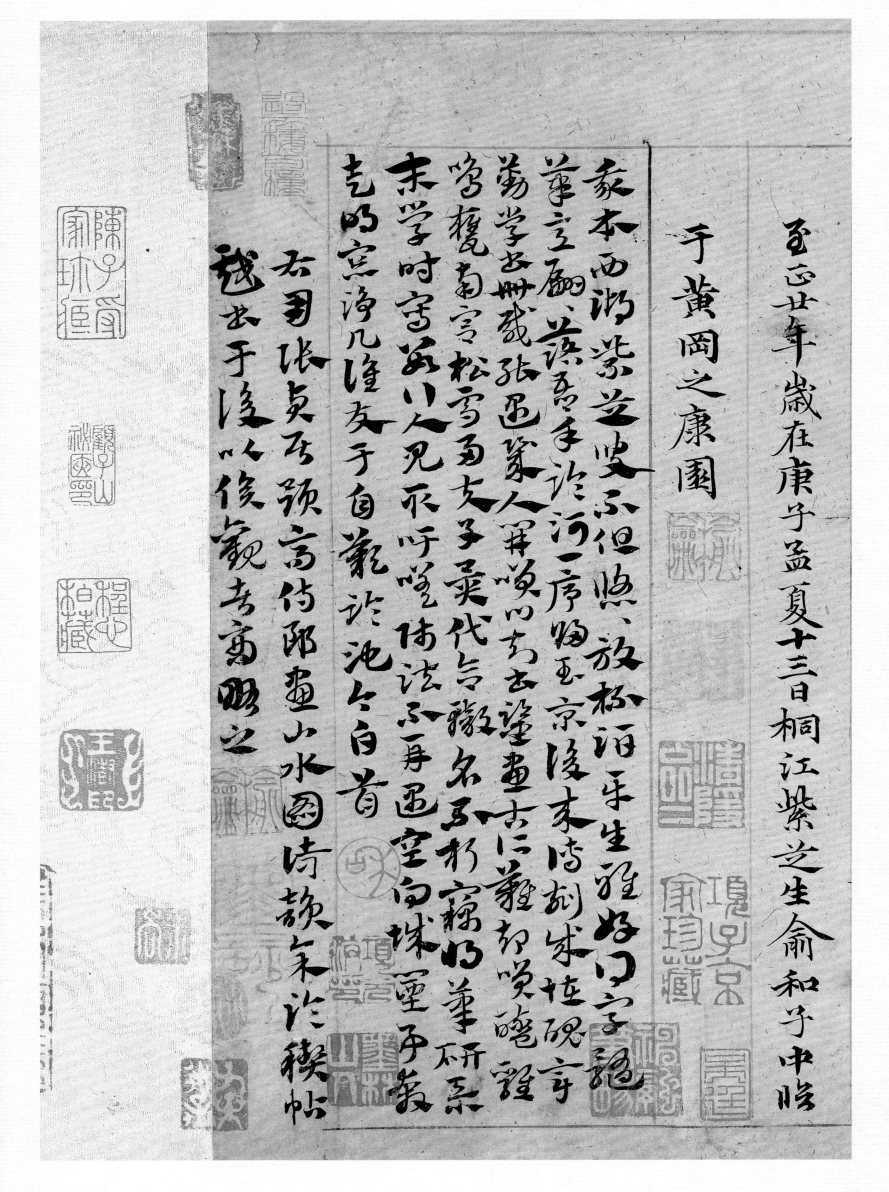

至正廿年歲在庚子孟夏十三日桐江紫芝生俞和子中識

于黃岡之康園

豪本西湖紫芝收不但然放松珀玕牛生雅好四字題
筆立嗣其高手於河一序歸玉京後未得刻求硯字
勤學出冊載張與函篆人罪頌四古去謹畫古不難初喚晚證
嗚覽南雪松雪詩友子羣代气歎名弓于竊好筆研系
宋學時宇歿以見不吁嘆体法不再函室句珠靈子疑
壱鳴宜净几逢友于自氣於池七白首
右司張貞高传邢盡山水圖詩韻末於稷帖
鼗出于後以後觀き高明之

永和九年歲在癸暮春之初

于會稽山陰之蘭亭脩稧事

羣賢畢至少長咸集此地崇山

有峻領茂林脩竹又有清流激

湍暎帶左右引以為流觴曲水

列坐其次雖無絲竹管弦之

盛一觴一詠亦足以暢叙幽情

永和九年歲在癸丑暮春之初
于會稽山陰之蘭亭脩禊事
也羣賢畢至少長咸集此地
有峻領崇山茂林脩竹又有清流激
湍暎帶左右引以為流觴曲水
列坐其次雖無絲竹管弦之

盛一觴一詠亦足以暢敘幽情
是日也天朗氣清惠風和暢仰
觀宇宙之大俯察品類之盛
所以遊目騁懷足以極視聽之
娛信可樂也夫人之相與俯仰
一世或取諸懷抱悟言一室之內

或因寄所託放浪形骸之外雖
趣舍萬殊靜躁不同當其欣
於所遇蹔得於己快然自足不
知老之將至及其所之既惓情
隨事遷感慨係之矣向之所
欣俛仰之間以為陳跡猶不

解不以之興懷況脩短隨化終
期於盡古人云死生亦大矣豈
不痛哉每攬昔人興感之由
若合一契未嘗不臨文嗟悼不
能喻之於懷固知一死生為虛
誕齊彭殤為妄作後之視今

由今之視昔　悲夫故列
敘時人錄其所述雖世殊事
異所以興懷其致一也後之攬
者亦將有感於斯文
此定武蘭亭五字已損本宋南渡時遺石
於邗上嘉慶年間原石猶存今則不知歸

何紹基道光丙申夏五月從汪孟慈詞農部
借臨見其用筆結字與他本迥不相同因并
識之
秋泉賢阮以高麗箋紙索書攜至瀋陽公餘
臨化慶寺碑隋碑褚摹蘭亭歐摹蘭亭并
仿思翁題畫詩因應
雅囑愧不能得古人筆法之萬一也　道光十六
年八月稙日　湘林薩迎阿年識

永和九年歲在癸暮春之初
于會稽山陰之蘭亭脩禊事
也羣賢畢至少長咸集此地
有峻領（崇山）茂林脩竹又有清流激
湍暎帶左右引以為流觴曲水
列坐其次雖無絲竹管弦之

盛一觴一詠亦足以暢敘幽情
是日也天朗氣清惠風和暢仰
見宇宙之大府察品頪之盛

所以遊目騁懷足以極視聽之

娛信可樂也夫人之相與俯仰

一世或取諸懷抱悟言一室之內

或因寄所託放浪形骸之外雖

趣舍萬殊靜躁不同當其欣

於所遇暫得於己快然自足不

知老之將至及其所之既惓情

隨事遷感慨係之矣向之所

欣俛仰之間以為陳迹猶不

能不以之興懷況脩短隨化終
期於盡古人云死生亦大矣豈
不痛哉每攬昔人興感之由
若合一契未嘗不臨文嗟悼不
能喻之於懷固知一死生為虛
誕齊彭殤為妄作後之視今

亦猶今之視昔　悲夫故列
叙時人錄其所述雖世殊事
異所以興懷其致一也後之覽

此定武蘭亭五字已損本宋南渡時遺石
於邗上嘉慶年間原石猶存今則不知歸

何所矢道光丙申夏五月後汪孟詞農部
借臨見其用筆結字與他本迥不相同因并
識之

秋泉賢阮以高麗箋紙索書攜至瀋陽公餘
臨化度寺碑隋碑褚摹蘭亭歐摹蘭亭并
仿思翁題畫詩用應
雅囑愧不能得古人筆法之萬一也　道光十六
年八月稧日湘林薩迎阿年識

内府新鈎蘭亭

永和九年歲在癸丑暮春之初會稽山陰之蘭亭脩稧事也羣賢畢至少長咸集此地有崇山峻領茂林脩竹又有清流激

永和九年歲在癸暮春之初會
于會稽山陰之蘭亭脩稧事
也羣賢畢至少長咸集此地
有峻領茂林脩竹又有清流激

滿暎帶左右引以為流觴曲水
列坐其次雖無絲竹管弦之
盛一觴一詠上足以暢叙幽情
是日也天朗氣清惠風和暢仰

觀宇宙之大俯察品類之盛
所以遊目騁懷足以極視聽之
娛信可樂也夫人之相與俯仰
一世或取諸懷抱悟言一室之內

或因寄所託放浪形骸之外雖
趣舍萬殊靜躁不同當其欣
於所遇暫得於己快然自足不
知老之將至及其所之既惓情

隨事遷感慨係之矣向之所

欣俛仰之間以為陳迹猶不

能不以之興懷況修短隨化終

期於盡古人云死生亦大矣豈

不痛哉每攬昔人興感之由

若合一契未嘗不臨文嗟悼不

能喻之於懷固知一死生為虛

誕齊彭殤為妄作後之視今

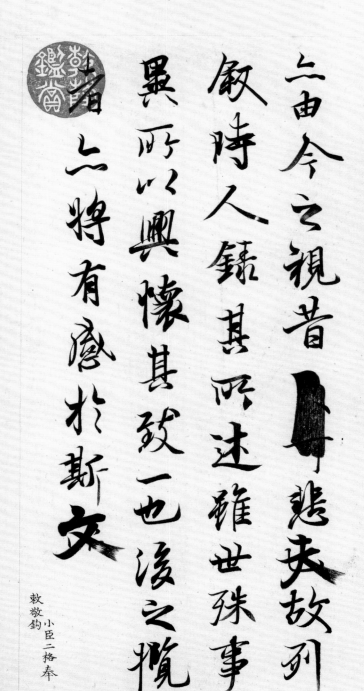

亦猶今之視昔　悲夫故列

敘時人錄其所述雖世殊事

異所以興懷其致一也後之覽

者亦將有感於斯文

敕敬鈎　小臣二格奉

鈎摹古法也昔人謂唐橅禊帖下真蹟

一等此冊為元人陸繼善鈎摹喜而掌

法生動因命內府工人付之神采奕然

不爽毫髮昔褚河南米南宮書法大家

故神妙獨到今以工人而臻此可謂精

至能者矣裝潢朱頁裴識數語於右

乾隆丁卯長至日御筆

永和九年歲在癸丑暮春之
初會于會稽山陰之蘭亭
修稧事也羣賢畢至少
長咸集此地有峻領茂
知魚一

契未嘗不臨文嗟悼不能
喻之於懷固知一死生為虛
誕齊彭殤為妄作後之視
今亦由今之視昔悲夫

攬昔人興感之由若合一
云死生亦大矣豈不痛哉每
修短隨化終期於盡古人
陳迹猶不能不以之興懷況

遇蹔得於己快然自足不
知老之將至及其所之既
惓情隨事遷感慨係之
美�‧‧‧之所欣俛仰之間以為

林脩竹又有清流激湍暎帶
左右引以為流觴曲水列坐
其次雖無絲竹管弦之盛
一觴一詠亦足以暢叙幽情

是日也天朗氣清惠風和暢
仰觀宇宙之大俯察品類
之盛所以遊目騁懷足以極
視聽之娛信可樂也夫人之

相與俯仰一世或取諸懷
抱悟言一室之内或因寄所
託放浪形骸之外雖趣舍萬
殊静躁不同當其欣於所

夫故列叙時人録其所
述雖世殊事異所以興懷
其致一也後之攬者亦將
有感於斯文
敬敬鈎小臣二拾泰

鈎摹古法也昔人謂唐橅禊帖下
真蹟一等此冊為元人陸繼善鈎
本差至掌法生勒曰命内府工
人仿之神采宛然不爽毫髮昔祿
河南宋南宮書法大家故神妙獨
到人以工人而臻此可謂精至能

老矣裝潢成頁爰識數語於右
乾隆戊辰立秋前二日濡筆書於
三希堂

永和九年歲在癸丑暮春之
初會于會稽山陰之蘭亭
脩稧事也羣賢畢至少
長咸集此地有峻領茂

林脩竹又有清流激湍暎帶
左右引以為流觴曲水列坐
其次雖無絲竹管弦之盛
一觴一詠亦足以暢敘幽情

是日也天朗氣清惠風和暢

仰觀宇宙之大俯察品類

之盛所以遊目騁懷足以極

視聽之娛信可樂也夫人之

相與俯仰一世或取諸懷
抱悟言一室之內或因寄所
託放浪形骸之外雖趣舍萬
殊靜躁不同當其欣於所

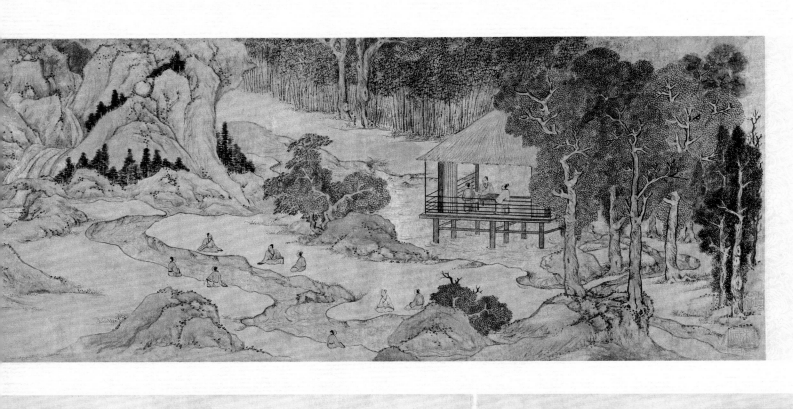

能喻之於懷固知一死生為虛
誕齊彭殤為妄作後之視今
亦由今之視昔悲夫故列
敘時人錄其所述雖世殊事
異所以興懷其致一也後之攬
者亦將有感於斯文

曾君曰潛自孫蘭亭余
為寫流觴圖沈浴禊帖
葉之復賦此詩叢其号
名之意壬寅五月
猗蘭亭子龍灣茅孫
重山陸迷來陳為漁湯
傳出苔操為真童見
和人亥生環珮克風
遠秀荁庭階玉樹新
日志冷鱸頃上之一蘆

昔賢修禊事想及采
蘭時山水真成膝風流
宛在苦曲引觴隨曲
汎列坐本無期何必
山陰迷為亭寓所思

許初

臺日棧晴真更元寫
臭眼褉帖風法手載
蕭清真

陸師茗

悟芦山陰會路流汎
羽觴文章真絕世翁
墨者輝克雅志誰錄
正名流六搨搨征應

永和九年歲在癸丑暮春之初會
于會稽山陰之蘭亭脩禊事
也羣賢畢至少長咸集此地
有崇山峻領茂林脩竹又有清流激
湍暎帶左右引以為流觴曲水
列坐其次雖無絲竹管弦之
盛一觴一詠亦足以暢叙幽情
是日也天朗氣清惠風和暢仰
觀宇宙之大俯察品類之盛
所以遊目騁懷足以極視聽之
娛信可樂也夫人之相與俯仰
一世或取諸懷抱悟言一室之內
或因寄所託放浪形骸之外雖
趣舍萬殊静躁不同當其欣
於所遇蹔得於己快然自足不
知老之將至及其所之既惓情
隨事遷感慨係之矣向之所
欣俛仰之間以為陳迹猶不
能不以之興懷況脩短隨化終
期於盡古人云死生亦大矣豈
不痛哉每攬昔人興感之由
若合一契未嘗不臨文嗟悼不
能喻之於懷固知一死生為虛

和谿靖説蘭亭于載庭名更
屬君屋用流觴進政事每因展
卷國斯文茂林脩竹烟雲合峻
蘭崇山蒼翠分時對榮隱下
以援琴一曲寫清茶
王穀祥

曹君大賢後海沂樂温泉清
茶千載餘澄肖如和羊脩禊
竹林中觴流泛迥旋卓我至店
軍後筆春山言至今山陰道左
真翼平川温者每增悵懷人意
悵然君胡獨慕之室知思古先
清真紹晉庭觴游河流連路
風贈瑤華顧子希芳暱
後苑文素

晉代尊崇逸風流草亦和結景
生綃披修世胄崇阿嘗鶴歸深村
鈞花出素波日郭子野陵迥答首
選取　　木涇閬後

永和九年歲在癸丑暮春之初會
于會稽山陰之蘭亭脩禊事
也羣賢畢至少長咸集此地
有峻領崇山茂林脩竹又有清流激
湍暎帶左右引以為流觴曲水
列坐其次雖無絲竹管弦之
盛一觴一詠亦足以暢叙幽情
是日也天朗氣清惠風和暢仰
觀宇宙之大俯察品類之盛
所以遊目騁懷足以極視聽之
娛信可樂也夫人之相與俯仰
一世或取諸懷抱悟言一室之內
或因寄所託放浪形骸之外雖
趣舍萬殊靜躁不同當其欣

知老之将至及其所之既惓情
随事遷感慨係之矣向之所
欣俛仰之間以為陳迹猶不
能不以之興懷況脩短随化終
期於盡古人云死生亦大矣豈
不痛哉每攬昔人興感之由
若合一契未嘗不臨文嗟悼不
能喻之於懷固知一死生為虛
誕齊彭殤為妄作後之視今
亦由今之視昔　悲夫故列
叙時人錄其所述雖世殊事
異所以興懷其致一也後之攬
者亦將有感於斯文

滿明撫

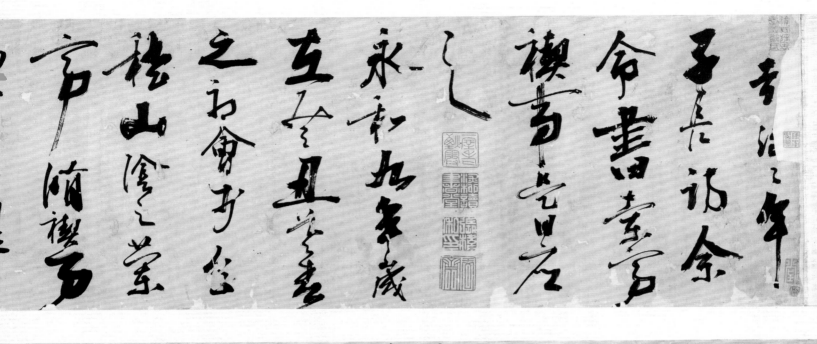

崇山峻嶺茂
此地有崇山峻嶺
又有清流激湍
一觴一詠亦足以暢敘幽情
是日也天朗氣清
惠風和暢
仰觀宇宙之大

已為陳跡猶不能不
俯仰之間
感慨係之矣
所以遊目騁懷
暫得於己快然自足
不知老之將至
及其所之既倦

後之視今亦猶今
之視昔
悲夫

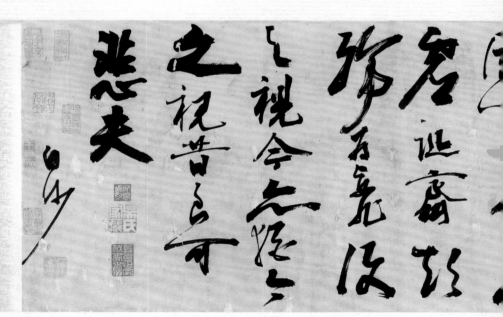

149

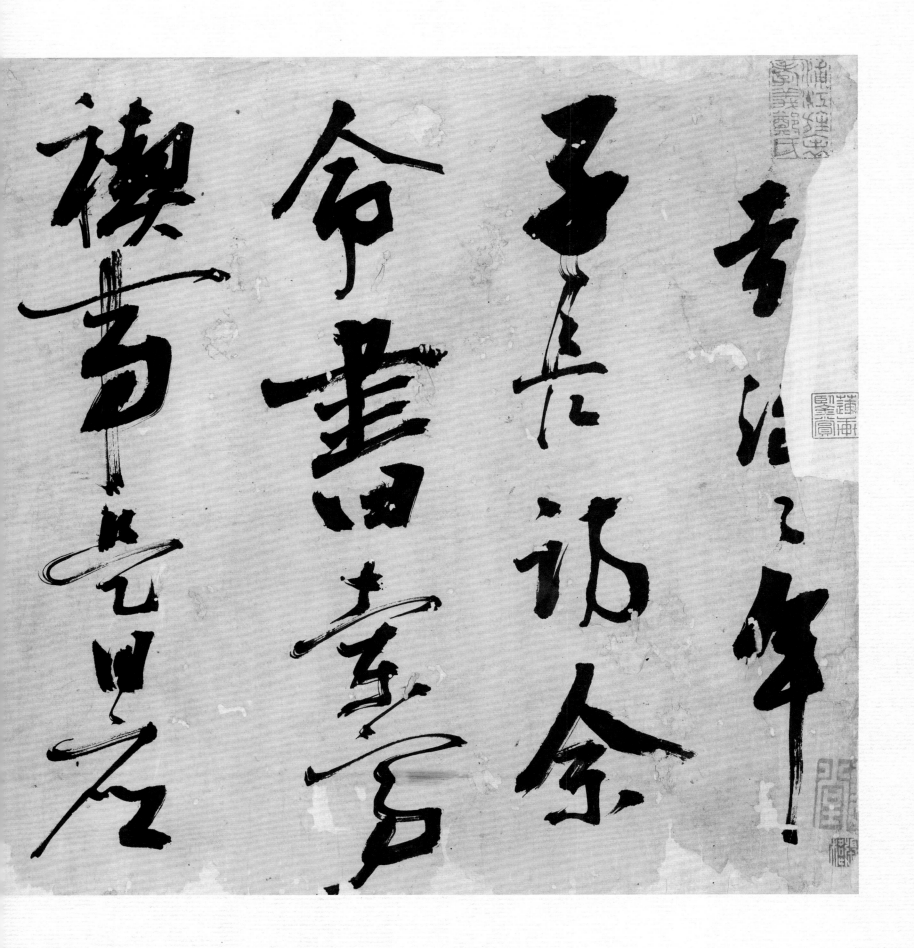

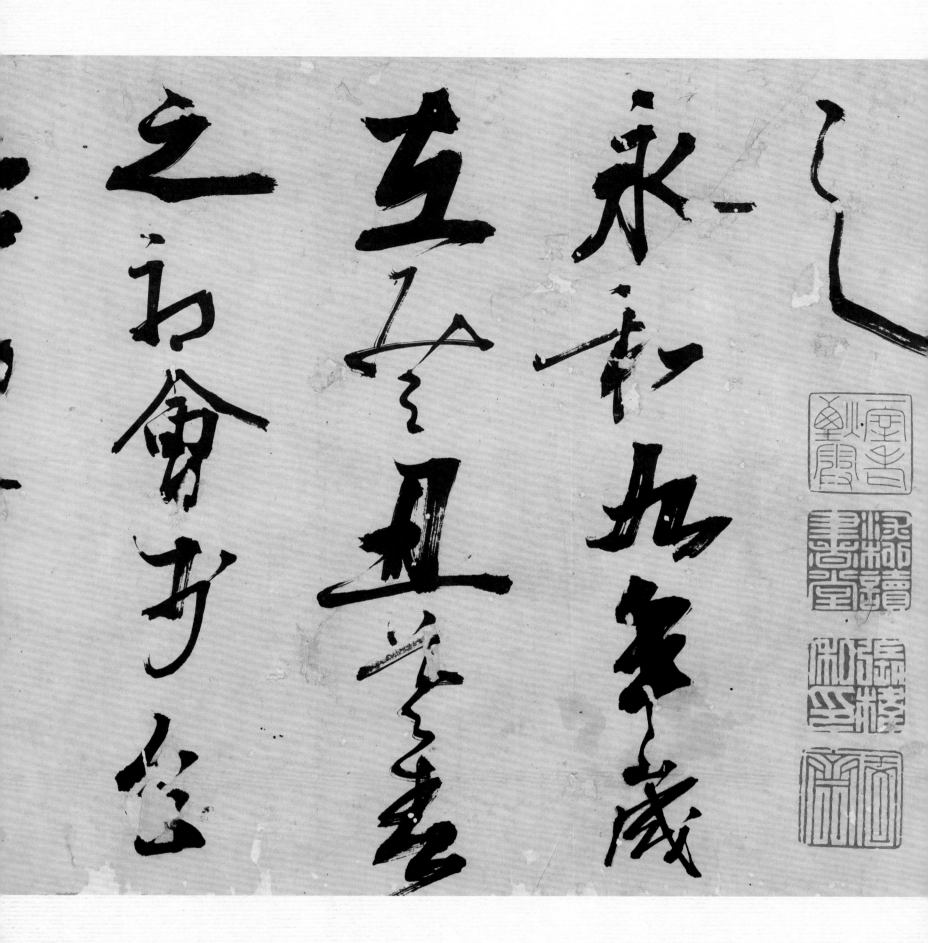

之和會乱盛
之石九雀
将會丑裊
扣至歲

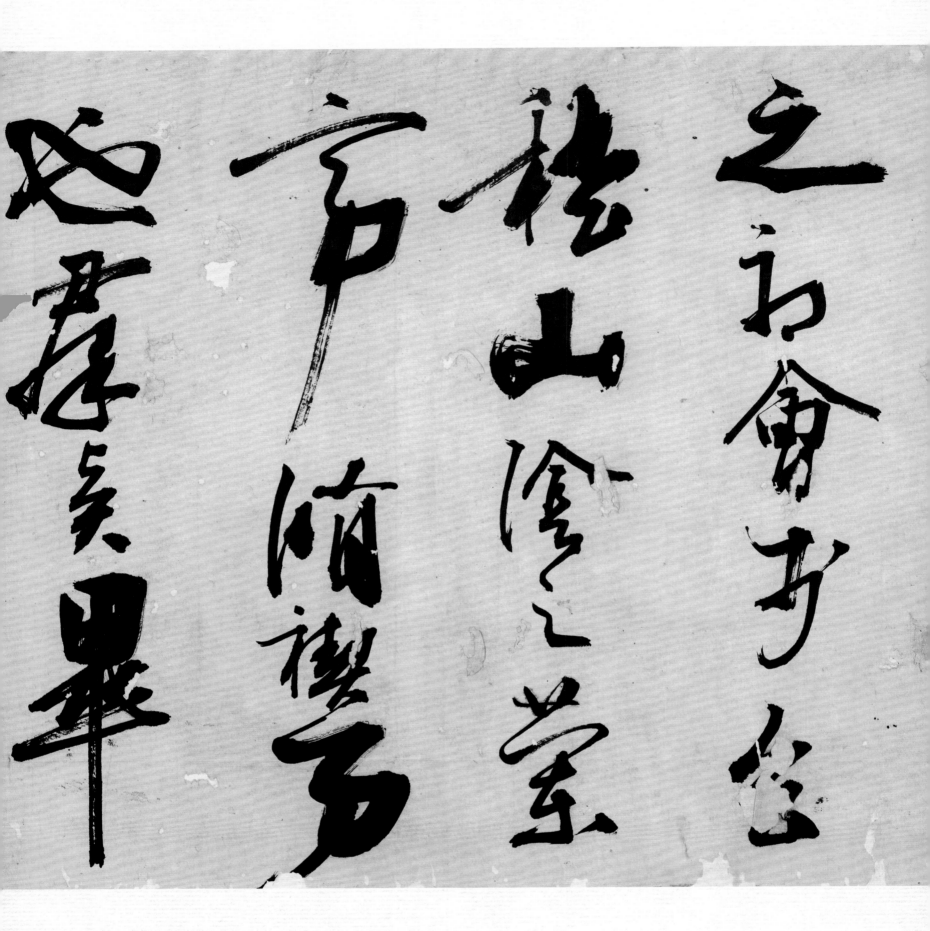

之乃命子逸桂山陰之業宁消禅方心摩美畢也

152

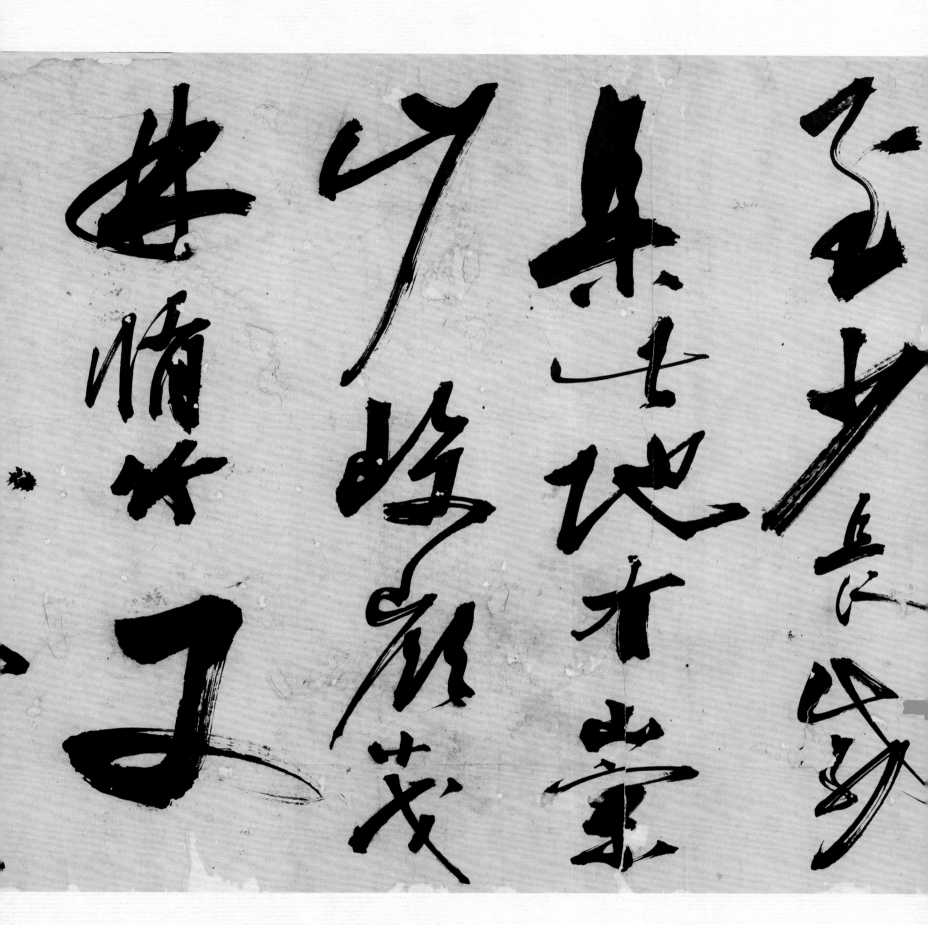

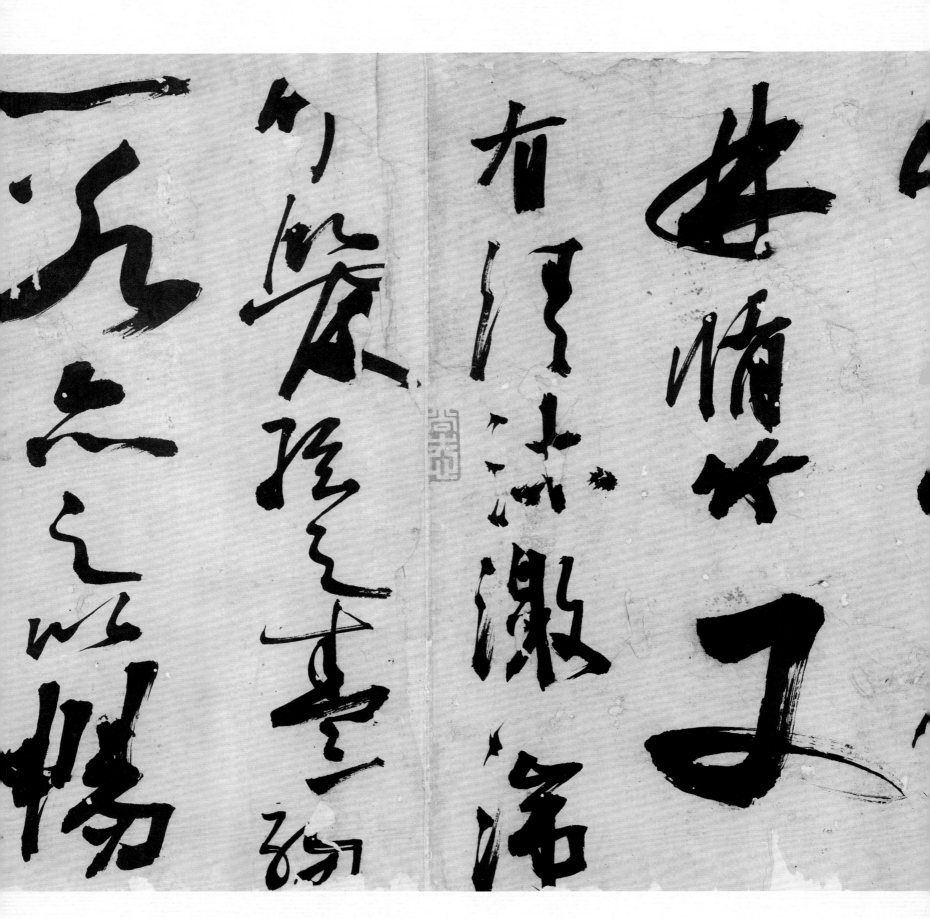

情竹了

有清流激湍

竹欣茂陰之畫一

所以遊暢

154

气幽情盛

也气

真风和畅

宇宙之夫
海

宇宙之大俯

察品類之盛所

以游目將懷

足以極視聽

諸懷抱悟言一室之內或因寄所託放浪形骸之外

余亦能高詠

不因善比倫

龍色秋如泣

快花自自不

己快然自足不

知老之將

至及其所

之既惓情随事遷

遂錢悵懷之

笑向空之而旅泛

仰之以

為陸之擇不

為陸之揚不

衣不以乗與携

況情冠通名石

龍期少

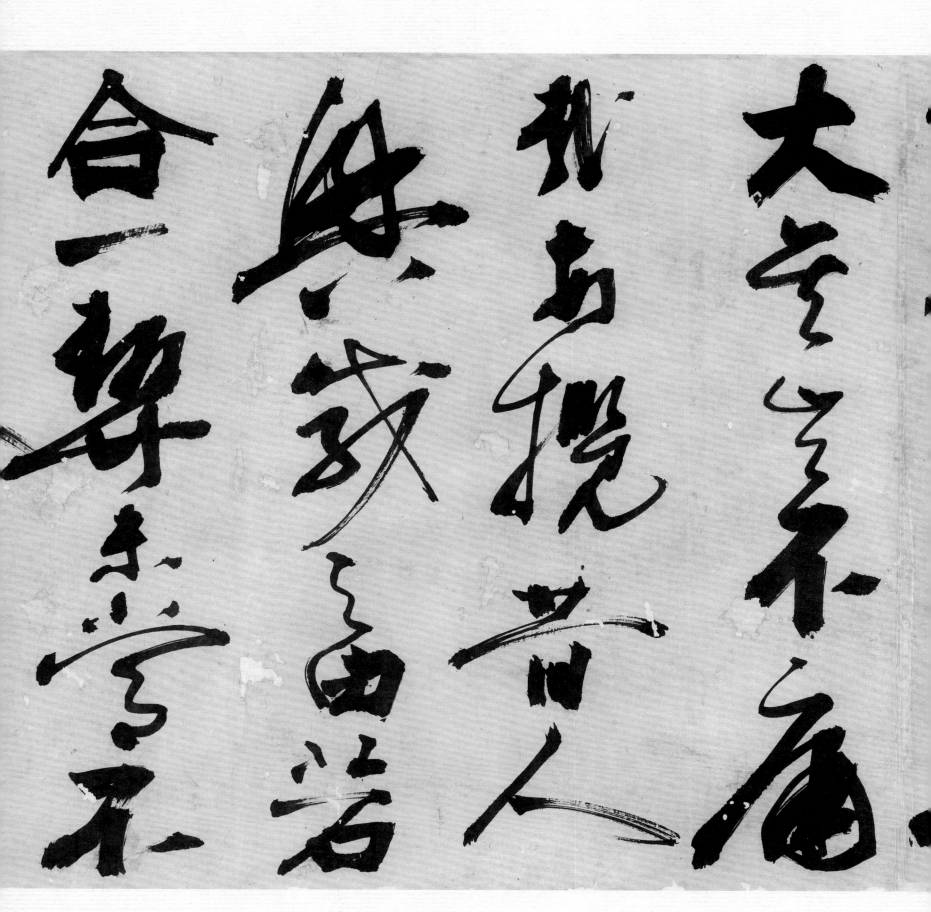

大丈夫不庸

我有攬昔人

毋與戰之由若

合一群朱常示

合一辭未學不

臨夕篋憚心

能俞之拖㧑法

囻立一氐生尾

殤為妄作後

之視今亦猶

今之視昔

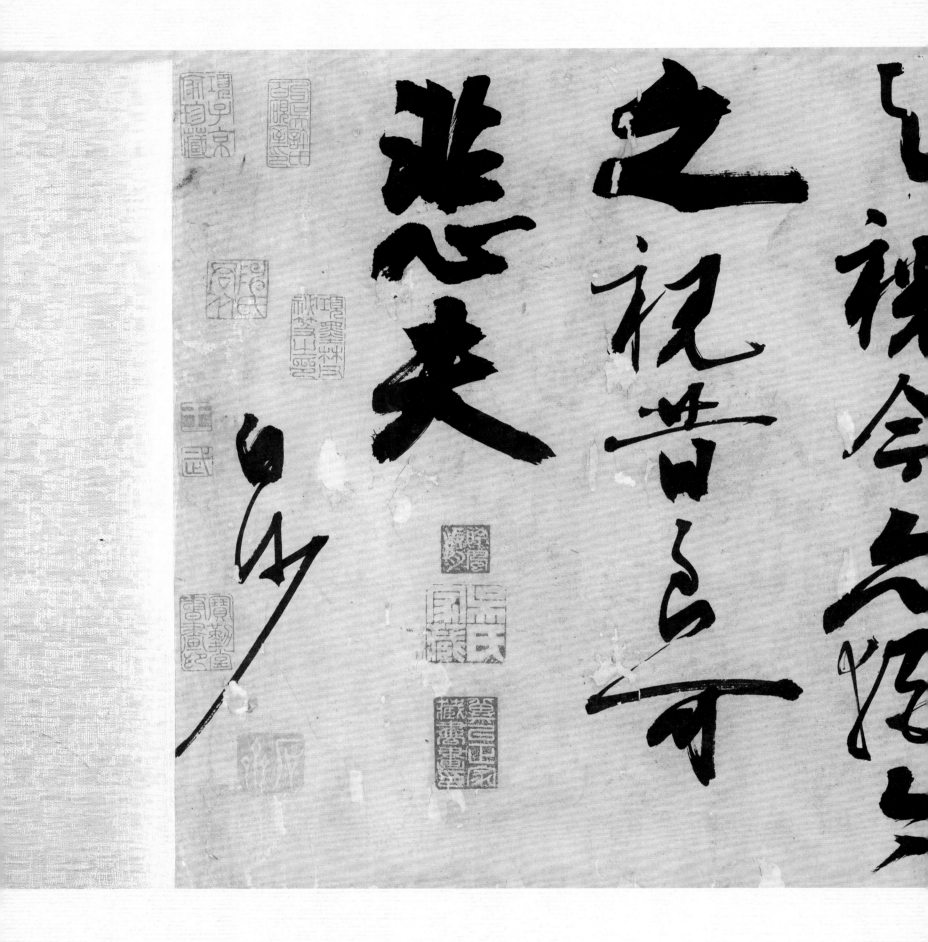

此蹟今人鮮不為恠豈知筆、古法真
入古人之室而啜其藏与古渾化為一不求
奇而自奇近士大夫第詭矜奇無非自我
作古耳識者淺而奉之所以官大好吟詩
地近日書益善隸平由乎此即古帖墨寶
皆日就泗沒深堪痛恨余除松雪之外古
蹟善不愛近人苐石庵退谷等皆視同球
璧惜力微不能多覯為歉耳

永和九年歲在癸丑暮春之初會于會稽山陰
之蘭亭脩禊事也羣賢畢至少長咸集
此地有崇山峻領茂林脩竹又有清流激湍暎
帶左右引以為流觴曲水列坐其次雖無絲竹管
絃之盛一觴一詠亦足以暢叙幽情是日也天朗氣清
惠風和暢仰觀宇宙之大俯察品類之盛所以遊目
騁懷足以極視聽之娛信可樂也夫人之相與俯仰
一世或取諸懷抱悟言一室之内或因寄所託放浪形
骸之外雖趣舍萬殊靜躁不同當其欣於所遇暫
得於己快然自足不知老之將至及其所之既惓情隨
事遷感慨係之矣向之所欣俛仰之間以為陳迹猶不
能不以之興懷況脩短随化終期於盡古人云死生
亦大矣豈不痛哉每攬昔人興感之由若合一契未嘗
不臨文嗟悼不能喻之於懷固知一死生為虛誕齊彭
殤為妄作後之視今亦由今之視昔
悲夫故列叙時人錄其所述雖世殊事異所以興懷
其致一也後之攬者亦將有感於斯文

永和九年歲在癸丑暮春之初會于會稽山陰
之蘭亭脩稧事也羣賢畢至少長咸集
此地有崇山峻領茂林脩竹又有清流激湍暎
帶左右引以為流觴曲水列坐其次雖無絲竹管
弦之盛一觴一詠亦足以暢叙幽情是日也天朗氣清
惠風和暢仰觀宇宙之大俯察品類之盛所以遊目
騁懷足以極視聽之娛信可樂也夫人之相與俯仰
一世或取諸懷抱悟言一室之内或因寄所託放浪
形骸之外雖趣舍萬殊靜躁不同當其欣於所遇蹔
得於己快然自足不知老之將至及其所之既惓情隨

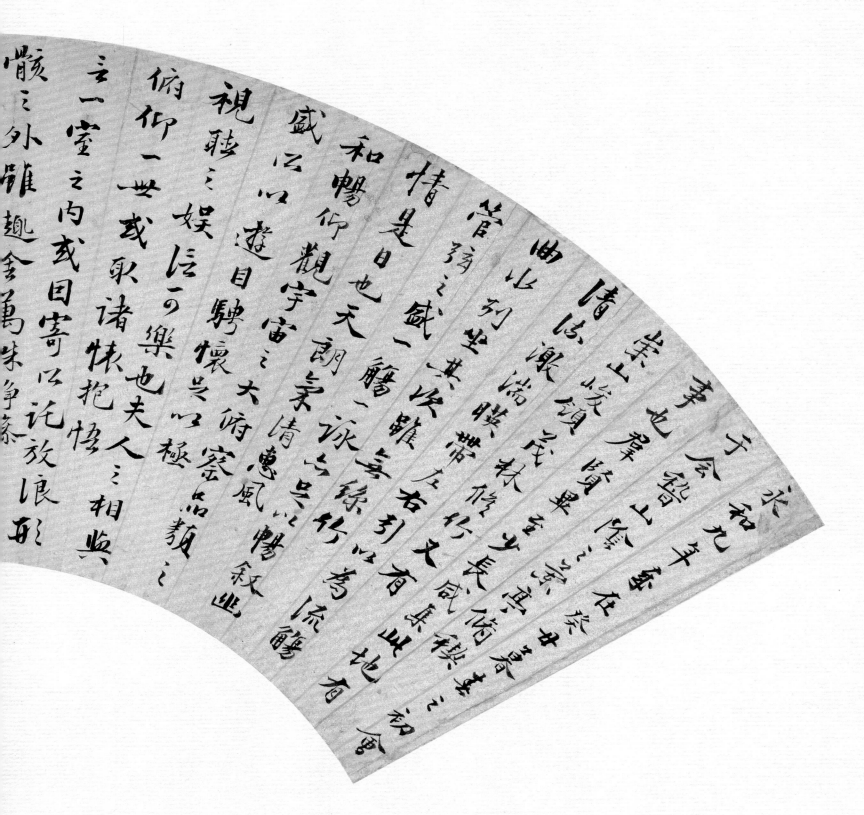

永和九年歲在癸丑暮春之初會
于會稽山陰之蘭亭脩稧事也群
賢畢至少長咸集此地有崇山峻領
茂林脩竹又有清流激湍暎帶左右
引以為流觴曲水列坐其次雖無絲
竹管絃之盛一觴一詠亦足以暢叙
幽情是日也天朗氣清惠風和暢仰
觀宇宙之大俯察品類之盛所以遊
目騁懷足以極視聽之娛信可樂也夫人之相與
俯仰一世或取諸懷抱悟言一室之內或因寄所託放浪形
骸之外雖趣舍萬殊静躁不

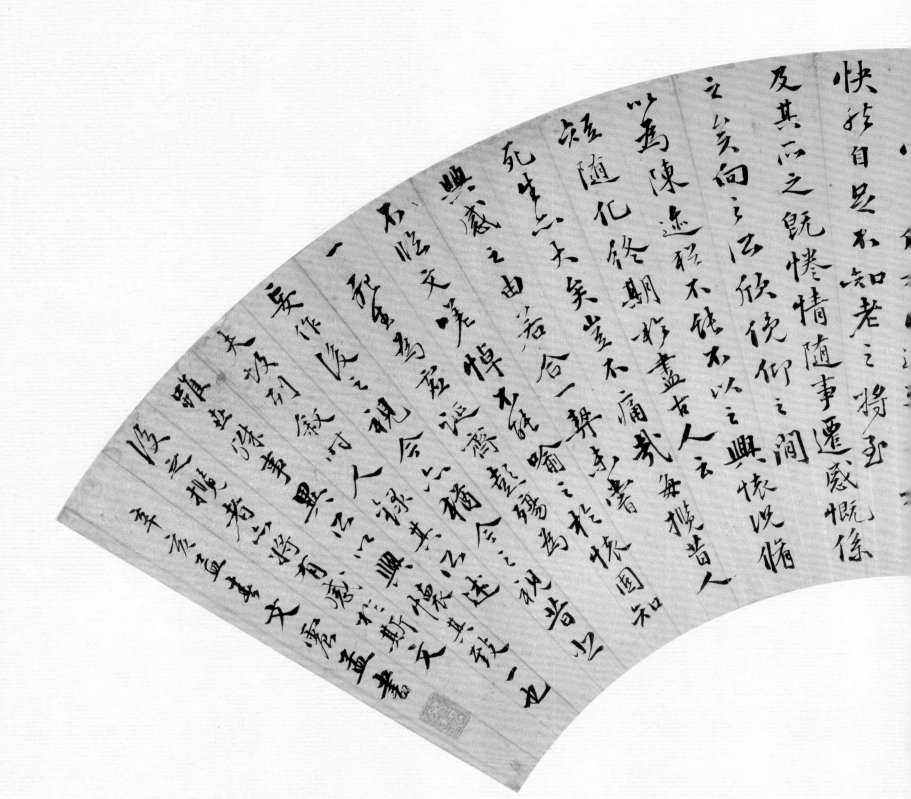

快然自足不知老之將至
及其所之既惓情隨事遷感慨係
之矣向之所欣俛仰之間
以為陳迹猶不能不以之興懷況
脩短隨化終期於盡古人云
死生亦大矣豈不痛哉每攬昔人
興感之由若合一契未嘗不臨文嗟悼不能喻之於懷固知
一死生為虛誕齊彭殤為妄作後之視今亦猶今之視昔悲夫
故列敘時人錄其所述雖世殊事異所以興懷其致一也
後之攬者亦將有感於斯文

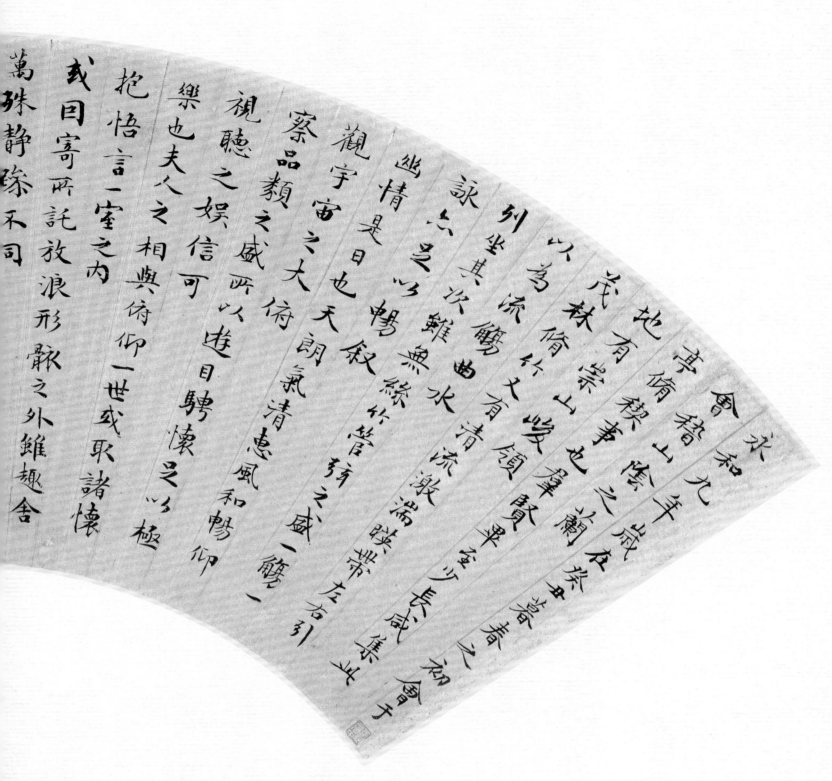

永和九年歲在癸丑暮春之初會于
會稽山陰之蘭亭脩禊事也羣賢畢至少長咸集此
地有崇山峻領茂林脩竹又有清流激湍暎帶左右引
以為流觴曲水列坐其次雖無絲竹管弦之盛一觴一
詠亦足以暢叙幽情是日也天朗氣清惠風和暢仰
觀宇宙之大俯察品類之盛所以遊目騁懷足以極
視聽之娛信可樂也夫人之相與俯仰一世或取諸懷
抱悟言一室之內或因寄所託放浪形骸之外雖趣舍
萬殊静躁不同

不知老之將至
及其所之既惓情隨事遷感慨係之
矣向之所欣俛
仰之閒以為陳迹猶不能不以之興
懷況脩短隨化
終期於盡古人云死生亦大矣豈不痛
哉每攬昔人興
感之由若合一契未嘗不臨文嗟悼
不能喻之於懷
固知一死生為虛誕齊彭殤為妄
作後之視今亦
由今之視昔悲夫故列敘時人錄其
所述雖世殊事
異所以興懷其致一也後之攬者亦
將有感於斯文

永和九年歲在癸丑暮春之初會
于會稽山陰之蘭亭脩稧事
也群賢畢至少長咸集此地
有崇山峻領茂林脩竹又有清流激
滿暎帶左右引以為流觴曲水
列坐其次雖無絲竹管弦之
盛一觴一詠亦足以暢敘幽情
是日也天朗氣清惠風和暢仰
觀宇宙之大俯察品類之盛
所以遊目騁懷足以極視聽之
娛信可樂也夫人之相與俯仰
一世或取諸懷抱悟言一室之內
是日也天朗氣清惠風和暢仰
於所遇暫得於己快然自足不
趣舍萬殊靜躁不同當其欣
或囙寄所託放浪形骸之外雖
知老之將至及其所之既惓
隨事遷感慨係之矣　向之所

隨事遷感慨係之矣　向之所
知老之將至及其所之既惓情
於所遇暫得於己快然自足不
趣舍萬殊靜躁不同當其欣
娛信可樂也夫人之相與俯仰

有崇山峻領茂林脩竹又有清流激
湍暎帶左右引以為流觴曲水
列坐其次雖無絲竹管弦之
盛一觴一詠亦足以暢敘幽情
是日也天朗氣清惠風和暢仰
觀宇宙之大俯察品類之盛
所以遊目騁懷足以極視聽之
娛信可樂也夫人之相與俯仰
一世或承諸懷抱悟言一室之內
或囙寄所託放浪形骸之外雖
趣舍萬殊靜躁不同當其欣
於所遇暫得於己快然自足不
知老之將至及其所之既惓情
隨事遷感慨係之矣向之兩
欣俛仰之間以為陳迹猶不
期於盡古人云死生亦大矣
能喻之於懷固知一死生為虛
若合一契未嘗不臨文嗟悼不
不痛哉每攬昔人興感之由
誕齊彭殤為妄作後之視
六由今之視昔　悲夫故列

身世滄桑騰墨希餘尺幅散珠璣繼云
凍筆難描畫絕勝凝肥弄墨豬
書至乾隆遂成肥俗涿鹿此為雖云凍筆而顧視清
高碣是明清閒人風度
北海重題快雪堂十三跋尚殿迴廊真龍一
無消息猶喜驚鴻出洛陽
快雪堂在北海迴廊歐帖石刻無恙
洛陽謂賜高二麋第九本馮公此帖亦似臨諸之作
經師河北說靈光餘事臨池考證詳莫信
誠評東武語繼然麟檀亦明堂
戶部謂蘇齋書無一筆不出乾隆夫輩書學斷推燕
喬並時諸老無以勝之其以真書及行草蘭亭澤古功
深自然流露四謂幽有典型者也
當年買檻豈還珠定本何緣竟失摹只恐
相此能後悟一時肴碧悞成朱
蘭亭十三跋不剟主帖最是奇事頗疑是跋真帖

永和九年歲在癸丑暮春之初
于會稽山陰之蘭亭脩稧事
也羣賢畢至少長咸集此地
有崇山峻領茂林脩竹又有清流激

期於盡古人云死生亦大矣豈
不痛哉每攬昔人興感之由
若合一契未嘗不臨文嗟悼不
能喻之於懷固知一死生為虛
誕齊彭殤為妄作後之視今
亦由今之視昔良可悲夫故列
敘時人錄其所述雖世殊事
異所以興懷其致一也後之攬
者亦將有感於斯文

余於禊帖修了不甚經庭今此書今
不如意凍筆之客耳此　　　燈記

嘉慶六年歲在辛酉冬十有一月廿有四日　方綱臨

者亦將有感於斯文

方家正　戊午秋　　三余姚　　圖古鳳

永和九年歲在癸丑暮春之初會
于會稽山陰之蘭亭脩稧事
也羣賢畢至少長咸集此地
崇山
有峻領茂林脩竹又有清流激
湍暎帶左右引以為流觴曲水
列坐其次雖無絲竹管弦之

盛一觴一詠亦足以暢叙幽情

是日也天朗氣清惠風和暢仰

觀宇宙之大俯察品類之盛

所以遊目騁懷足以極視聽之

娛信可樂也夫人之相與俯仰

一世或取諸懷抱悟言一室之内

欣俛仰之間以為陳迹猶

能不以之興懷況脩短隨化終

期於盡古人云死生亦大矣豈

不痛哉每攬昔人興感之由

若合一契未嘗不臨文嗟悼不

能喻之於懷固知一死生為虛

誕齊彭殤為妄作後之視

今之視昔　悲夫故列

六曲今之視昔

叙時人錄其所述雖世殊事

異所以興懷其致一也後之攬

者亦將有感於斯文

嘉慶六年歲在辛酉冬十有一月廿有四日　方綱臨

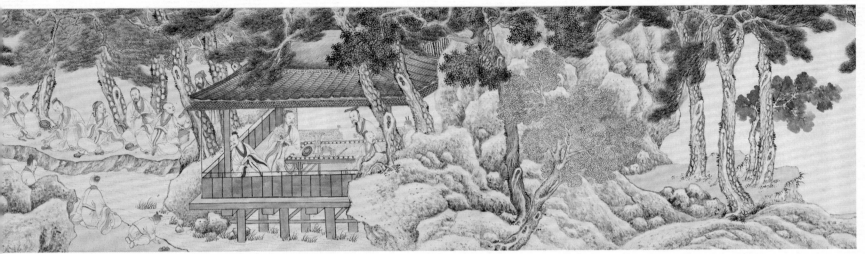

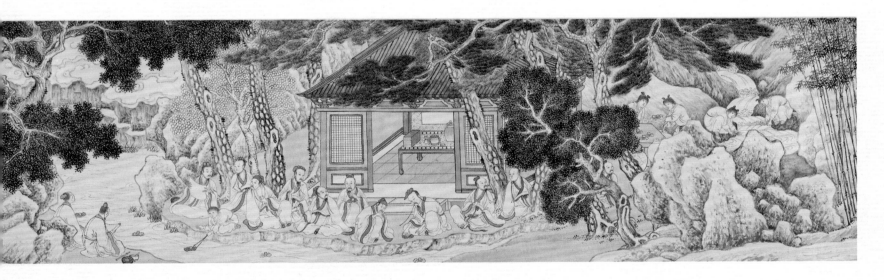

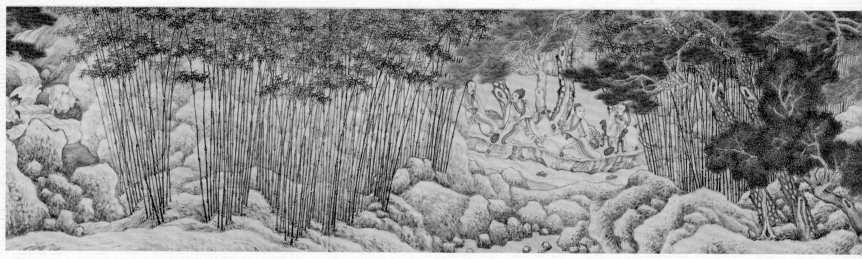

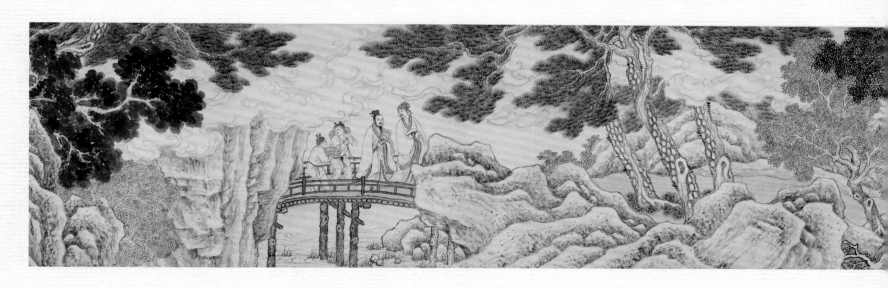

南宗人物尤難得神採顧
為佳畫甫得脱換圖所寫邱
生色各作不特為坡道浮鯢
咏恬怡之題其山水樹石尤遠逼真
人物有渲染華美情深句妙不思
作梅八豪借漢句妙不忍釋卷
因記風恬以歸之師也

李莊詩

明人之工於白描者首推丁南羽次即
尤子求深龍眼神髓今觀不獨人
物絡佳即山水布景非大家不能
經營慘澹真傑作也

道光乙巳十一月殷樹柏借觀幷記

誰翁之作懷園和一死生為虛誕
齊彭殤為妄作後之叙有之視今亦由今
之視昔悲夫故列叙時人錄其所
述雖世殊事異所以興懷其致一
也後之覽者亦將有感於斯文

乙亥歲上元日管樞主書

永和九年歲在癸丑莫春之初會
于會稽山陰之蘭亭脩稧事也群
賢畢至少長咸集此地有崇山峻
領茂林脩竹又有清流激湍暎帶
左右引以為流觴曲水列坐其次
雖無絲竹管絃之盛一觴一詠亦
足以暢叙幽情是日也天朗氣清
惠風和暢仰觀宇宙之大俯察品
類之盛所以遊目騁懷足以極視
聽之娛信可樂也夫人之相与俯
仰一世或取諸懷抱悟言一室之
內或因寄所託放浪形骸之外雖
趣舍萬殊靜躁不同當其欣於所
遇暫得於己快然自足不知老之
將至及其所之既惓情隨事遷
感慨係之矣向之所欣俛仰之間以
為陳迹猶不能不以之興懷况脩
短随化終期於盡古人云死生亦
大矣豈不痛哉每攬昔人興感之
由若合一契未嘗不臨文嗟悼不
能喻之於懷固知一死生為虛誕

尤手求為机十洲之賜故所作屋宇人物多
怳其男此峯紙墨精緊屋宇界畫雜不極工
細要是宋元貌度山石樹木布置方雅尤山畫
家所徵各瑕蒸嶺赤甚圓而管稚圭嘉靖中官
中書而寫蘭亭學益平直有褚河南顏石遠壽
皆明賞中不可多得之批六月炎熱置諸案頭
摩挲竟日不覺冰雪墮入懷裏　甲寅夏陸城寫記

述雊世殊事異所以興懷其致一
也後之攬者亦將有感於斯文

乙亥歲上元日管穛圭書

明人之工於白描者首推丁南羽次即
尤子求深龍眠神髓今觀不獨人
物絕佳即山水布景非大家不能
經營慘澹真傑作也
道光乙巳十一月股樹柏借觀并記

永和九年歲在癸丑暮春之初

會于會稽山陰之蘭亭脩稧

事也羣賢畢至少長咸集此

地有崇山峻嶺茂林脩竹又

有清流激湍暎帶左右引清

韓頴泉臨
右軍脩稧帖

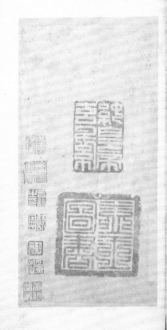

永和九年歲在癸丑暮春之初
會于會稽山陰之蘭亭脩稧
事也羣賢畢至少長咸集此
地有崇山峻領茂林脩竹

神龍而下雖去古未免拓
承素生于鉤之多失為是
此卷以意一世拓飛不院
若字俱妙妙孙神龍而下

自唐初以及元明搨蘭亭
志不肯弆及十餘家不唯唐
字字亦且肯手門影現
摹天步悵烟出之孙志於

唐宗賜滿貴地此本甚實讀之難
其不蕭仿唐之随而有猶長老之痛形
豈不散遠不復舊觀偶於朗日几上素
毋湯颿一過聊以識年月之同紀於尾附於
知出去
庚二月晚雪韓道亨

感於斯文
自晉永和癸丑迄明萬曆癸丑世代交遷
約二十餘周矣而逸少摩賢風流古軍辭猶
人口膽泉人口其脩稧帖末不六數十家者
摹六郎鄰末得其精髓一時古法遂亡
千古矣兩堂六筆時脫胎百有神興耶余

諸齋起殘為妄作後之視今亦念六
以今之視昔普惑夫故列叙時人
錄其所述雖世殊事異所以興
懷其致一也後之覽者亦將有

崇山峻嶺茂林修竹又有清流激湍映帶左右引以
為流觴曲水列坐其次雖無絲
竹管弦之盛一觴一詠亦足以
暢叙幽情是日也天朗氣清惠

風和暢仰觀宇宙之大俯察
品類之盛所以遊目騁懷足以
極視聽之娛信可樂也夫人之
相與俯仰一世或取諸懷抱

悟言一室之内或因寄所託
放浪形骸之外雖趣舍萬
殊静躁不同當其欣於所
遇暫得於己快然自足曾

不知老之將至及其所之既惓
情随事遷感慨係之矣向之
所欣俛仰之間以為陳迹猶不
能不以之興懷況修短随化终

期於盡古人云死生亦大矣豈不
痛哉每攬昔人興感之由若
合一契未嘗不臨文嗟悼不
能喻之於懷固知一死生為虛

張史元明來訪出韓史書誇述此
跋循環展玩有吳興之敷腴重
華亭之風韻突過二公自成一
招邕陵孝巫日亦覧其奥者矣
元鼐其世寶之 菊隱記

禊帖余曾得内府褚模米臨禊
兩種墨蹟臨入於斯存業以向在系
師又拆繮矢子上史家借得宗武
奉祥三宗今存其一錫山諸後學
俱知晋唐人畫實自王史部之
布衣姬戊申中秋月四晨興

海士跋

樊山先生哲嗣登辛酉面拔萃科余與於往賀酒後
出所藏韓攟琭帖墨蹟見示余學書不成目不辨
定武之真贋焉足與論摹本之工拙乎樊翁購
此顧心喜王蔣二跋蓋惟善書者知書兩名家之
賞識必不虛樊翁賞識固不應爽屬綴數語至
書法之妙則有諸公評語在
　　　咸豐十一年三月工說
　　　戴開善論於浮[印]

歲在己酉余蔣市林偶與文河顧橫山先生論字
因出示此萬歷癸丑韓穎泉所臨蘭亭冊並屬為
跋云昔從我過惠山見諸骨董肆故紙堆中出十
錢購得者前有題而九萼字不著姓名尾綴洪廣珍
藏四小字仲冬印鈐蓋潘及孫茲木曾訓竇錢
生文帝仲各印章末附王翁林蔣湘帆兩先生
跋語皆係真蹟唯鐵生二印處有補綴痕紙色新
佶點異是偽為可雖臨王書全是己法機神溢洋

骨力道古王謂其遺貌取神蔣謂有吳興之敷腴焉
單亭之風韻洵無溢美良可寶為然非手宏洞雅識
精鑒安能於軍書旁午時好勢心眼而決擇於眾
雜蕪辭窩中耶豈不能擇假郵脫玩臨藏毅攀時
歲四年緞數語以歸之並以誌夫欽美之悅云間時
仲秋下澣二日句曲笠延曉山氏書於味義山房
[印][印][印]

余見禊帖十數種本本
不同可見臨古人書不
在形似而在神似隨其意之所至無論肥瘦穠
纖令人一見而生慕故東坡
能玉環飛燕難增又云杜陵評書貴瘦硬
此論未公吾不見趙吳興亦云世人但學蘭亭面

是篇筆慶小白臨摹擬彷佛錄其即心
往神追以徵平日之力則王蔣二君尚讓席避
舍黃鐘委瓦而�256雷鳴白雪歌毛人鳥玷
顧曲今發觀已揭眼福而歎言恐玷帝弥
奈所委迫玄因而勉陳蛙見荄生驤里在
賞人云噫我云云
己酉十二月二十五日六十七叟[印]謹觀
并記[印]

晉永和癸丑暮春右軍修禊於蘭亭飲酒製序
醉後揮毫用蠶繭紙鼠鬚筆道媚勁健絕代更無
凡二十八行三百二十四字中之字二十許變無
轉悉異其時殆有神助及更書數十百
本求再肯不可得有珍重有己一段意
仿佛萬一者哉然管以為神助神
思方成家數如必沾
規撫古人則難學之畫似

骨定金丹佑趟此本係韓敕東季臨
顧稚此年伯道婦人民我嘴以之真小書娃飾
苫墨墨渾厚不失宅欹風神而至
茗色撓兩拔尤書法撥別今人歎不蔣子
龍髯之敏云乙人但學蘭亭面嶽亭攘几
咸豐元年仲夏小潯陽自記[印]

禊帖為右軍神動之筆告此發自珍嚴
蔣才人名東蕭條御至略計瞻之實人兄
臺己此嶽粉東月秋日南氏不心高千客
姓鼙擱雜出仿書致似孫雞似真趣
龍髯之敏云乙人但學蘭亭面嶽亭攘几

溢于字裡行間展玩一過愛難釋手河南之
法於斯未隆因志字形之醜拿書數語以誌
眼福之幸云
　　　巳酉長至後二日津門張華逵書

覆不巳厛譜其奇趣後二跋王
壺自嚴密沈著蔣老清勁膚
逸眚一時必傑搆巳耻再三
彌欽攜山賞鑑之精遂忘譜陋
湧綴數語記識之
道光巳酉仲冬朙望武坦吳懷玉謹跋

答人云臨書遇謹不野語亦
不得遇肆別無古遍別無萬己
今同郡顧雙山出禾所
歷間韓穎泉蘭亭臨謹購萬己
意運用古法貴藥深臨體純队
聞歷陶靖節詩怒但
如讀陶靖節詩怒但散緩反

書云重峯協帝乃傳符節道統所侔未
必拘牽即堯學古帖者示躲兹乃潾嫗摩
余通家出韓穎泉法右軍畫出玄墨窈
窱懇求跋語堅辭力索不為臥不文固郡諦
玩三條玄緯　若等日胸多襟帖目無蘭亭

貂指田阮無一筆枲似　卻無一筆似　吾以
為龍大無俑吾以為虬大有送神妙乃涌瀾光
乙酉冬十二月十八日燈下庚此託為眼福
若三　磁峴見山氏書于武林寓齋

宣統三年辛亥端陽節張榛瀜

筆俯仰向背姿態橫生之處俱能得其神髓洵所
謂胸有襪帖目無蘭亭者畫舟老拙兩先生跋亦
沈著清勁不失古人遺法真希觀也
焦翁先生大人從我惠山購得此卷出以示余因
囑書後浚薇諦觀辛眼福不小玩數日頗覺
目光都豁夋不揣固陋隨啄書數行以誌欽佩
咸豐丁巳中秋台山湯師瀨少梁氏謹識

189

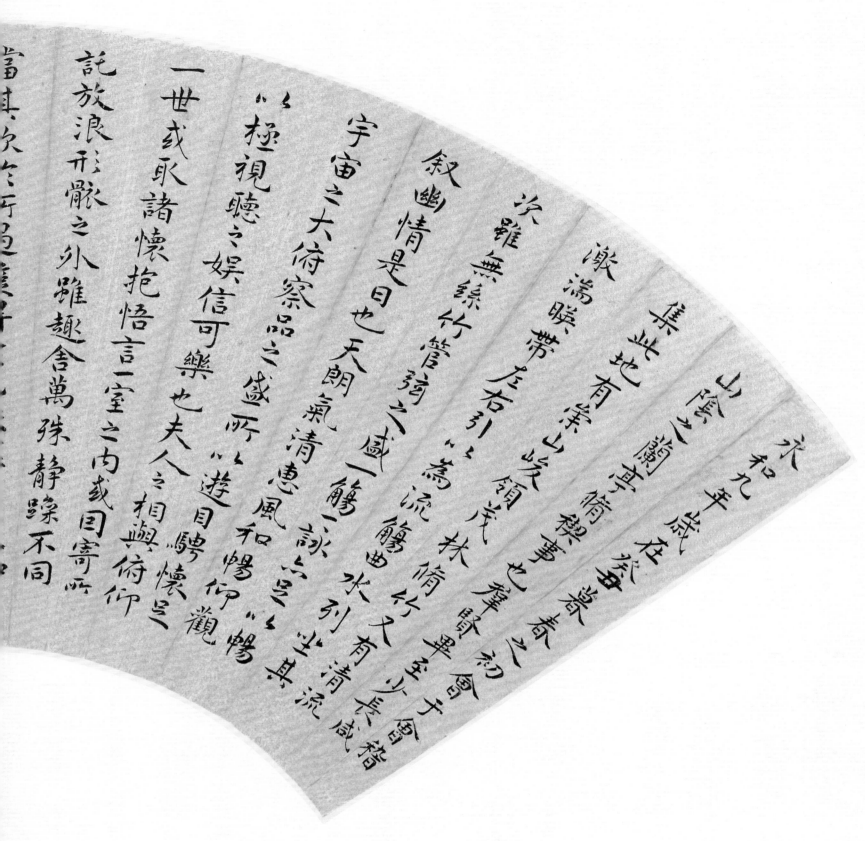

永和九年歲在癸丑暮春之初會于會稽山陰之蘭亭脩稧事也群賢畢至少長咸集此地有崇山峻領茂林脩竹又有清流激湍暎帶左右引以為流觴曲水列坐其次雖無絲竹管絃之盛一觴一詠亦足以暢敘幽情是日也天朗氣清惠風和暢仰觀宇宙之大俯察品類之盛所以遊目騁懷足以極視聽之娛信可樂也夫人之相與俯仰一世或取諸懷抱悟言一室之內或因寄所託放浪形骸之外雖趣舍萬殊靜躁不同當其欣於所遇暫得於己

老之將至及其所既倦情隨事

係之矣向之所欣俛仰之間以為陳迹猶

不能不以之興懷況脩短隨化終期於

盡古人云死生亦大矣豈不痛哉每攬昔

人興感之由若合一契未嘗不臨文嗟悼

不能喻之於懷固知一死生為虛誕齊彭

殤為妄作後之視今亦猶今之視昔悲夫

故列敘時人錄其所述雖世殊事異所以

興懷其致一也後之攬者亦將有感於斯文

董其昌

永和九年歲在癸丑暮春之初會于會稽山陰之蘭亭脩禊
事也群賢畢至少長咸集此地有崇山峻領茂林脩竹又有清
流激湍暎帶左右引以為流觴曲水列坐其次雖無絲竹管
絃之盛一觴一詠亦足以暢敘幽情是日也天朗氣清惠風和
暢仰觀宇宙之大俯察品類之盛所以遊目騁懷足以極視聽
之娛信可樂也夫人之相與俯仰一世或取諸懷抱悟言一室之
內或因寄所託放浪形骸之外雖趣舍萬殊靜躁不同當其
欣於所遇暫得於己快然自足不知老之將至及其所之既
惓情隨事遷感慨係之矣向之所欣俛仰之間以為陳迹猶
不能不以之興懷況脩短隨化終期於盡古人云死生亦大矣
豈不痛哉每攬昔人興感之由若合一契未嘗不臨文嗟悼
不能喻之於懷固知一死生為虛誕齊彭殤為妄作後之
視今亦由今之視昔　　悲夫故列敘時人錄其所述雖
世殊事異所以興懷其致一也後之攬者亦將有感於
斯文
　右趙文敏蘭亭敘癸丑秋日偶檢此卷蓋点效文敏而聊
傲之觀者毋以不工為憾吳門沙魯

事也羣賢畢至少長咸集此地有崇山峻領茂林脩竹又有清流激湍映帶左右引以為流觴曲水列坐其次雖無絲竹管絃之盛一觴一詠亦足以暢敘幽情是日也天朗氣清惠風和暢仰觀宇宙之大俯察品類之盛所以遊目騁懷足以極視聽之娛信可樂也夫人之相與俯仰一世或取諸懷抱悟言一室之內或因寄所託放浪形骸之外雖趣舍萬殊靜躁不同當其欣於所遇暫得於己快然自足不知老之將至及其所之既惓情隨事遷感慨係之矣向之所欣俛仰之間以為陳迹猶不能不以之興懷況脩短隨化終期於盡古人云死生亦大矣豈不痛哉每攬昔人興感之由若合一契未嘗不臨文嗟悼不能喻之於懷固知一死生為虛誕齊彭殤為妄作後之視今亦由今之視昔悲夫故列敘時人錄其所述雖

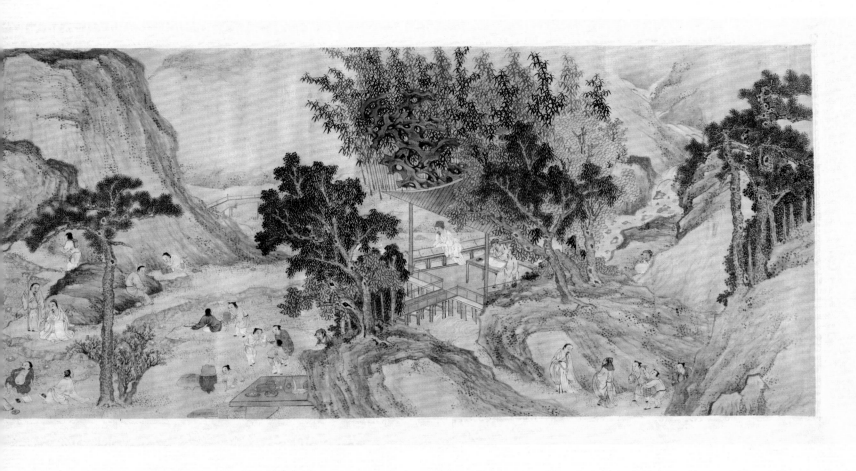

永和九年歲在癸丑暮春之初會
于會稽山陰之蘭亭脩禊事
也羣賢畢至少長咸集此地
有崇山峻領茂林脩竹又有清流
激湍暎帶左右引以為流觴曲水
列坐其次雖無絲竹管弦之
盛一觴一詠亦足以暢敘幽情
是日也天朗氣清惠風和暢仰
觀宇宙之大俯察品類之盛
所以遊目騁懷足以極視聽之
娛信可樂也夫人之相與俯仰
一世或取諸懷抱悟言一室之內
或因寄所託放浪形骸之外雖
趣舍萬殊靜躁不同當其欣

随事遷感慨係之矣向之所
欣俛仰之間以為陳迹猶不
能不以之興懷況修短隨化終
期於盡古人云死生亦大矣豈
不痛哉每攬昔人興感之由
若合一契未嘗不臨文嗟悼不
能喻之於懷固知一死生為虛
誕齊彭殤為妄作後之視今
亦由今之視昔悲夫故列
叙時人錄其所述雖世殊事
異所以興懷其致一也後之攬
者亦將有感於斯文

辛亥暮春摹於長水之玉暎堂
關西許光祚

永和九年歲在癸丑暮春之初會于
會稽山陰之蘭亭脩禊事也羣賢
畢至少長咸集此地有崇山峻領茂
林脩竹又有清流激湍暎帶左右引
以為流觴曲水列坐其次雖無絲竹管
弦之盛一觴一詠亦足以暢叙幽情是日也
天朗氣清惠風和暢仰觀宇宙之大
俯察品類之盛所以遊目騁懷足以極
視聽之娛信可樂也夫人之相與俯仰一
世或取諸懷抱悟言一室之內或因寄
所託放浪形骸之外雖趣舍萬殊靜
躁不同當其欣於所遇蹔得于己快

然自...當不...老之將至及其所之既
惓情隨事遷感慨係之矣向之所欣
俛仰之間以為陳迹猶不能不以之興
懷況脩短隨化終期於盡古人云死
生亦大矣豈不痛哉每攬昔人興感
之由若合一契未嘗不臨文嗟悼不
能喻之於懷固知一死生為虛誕齊
彭殤為妄作後之視今亦由今之視
昔悲夫故列敘時人錄其所述雖世
殊事異所以興懷其致一也後之
攬者亦將有感於斯文 暢

永和九年歲
在癸丑暮春
之初會於會
稽山陰之蘭
亭修禊事也
羣賢畢至少

長咸集此地
有崇山峻嶺
茂林修竹又
有清流激湍
映帶左右引
以為流觴曲

水列坐其次
雖無絲竹管
之盛一觴

浪形骸之外
雖趣舍萬殊
靜躁不同當
其欣於所遇
暫得於己快
然自足曾不

陳迹猶不能
不以之興懷
況修短隨化
終期於盡古
人云死生亦
大矣豈不痛

哉每覽昔人
興感之由若
合一

198

清惠風和暢
仰觀宇宙之
大俯察品類
之盛所以遊
目騁懷足以
極視聽之娛

信可樂也夫
人之相與俛
仰一世或取
諸懷抱悟言
一室之内或
因寄所託放

日也天朗氣
暢叙幽情是
一詠亦足以

生為虛誕齊
彭殤為妄作
後之視今亦
猶今之視昔
悲夫故列叙
時人錄其所

述雖世殊事
異所以興懷
其致一也後
之覽者亦將
有感於斯文

不臨文嗟悼
不能喻之於
懷固知一死

199

永和九年歲

在癸丑暮春

之初會於會

稽山陰之蘭亭修禊事也羣賢畢至少

永和九年
歲在癸丑

永和九年
歲在癸丑
暮春之初
會於會稽
山陰之蘭
亭脩禊事
也羣賢畢
至少長咸
集此地有
崇山峻嶺
茂林脩竹
又有清流
激湍映帶
左右一以

懷足以極
視聽之娛
信可樂也
夫人之相
與俯仰一
世或取諸
懷抱晤言
一室之内
或因寄所
託放浪形
骸之外雖
趣舍萬殊
靜躁不同
當其欣

化終期於
盡古人云
死生亦大
矣豈不痛
哉每覽昔
人興感之
由若合一
契未嘗不
臨文嗟悼
不能喻之
於懷固知
一死生為
虛誕齊彭
殤為妄作

観宇宙之
大俯察品
類之盛所
以遊目騁

暢叙幽情
是日也天
朗氣清惠
風和暢仰

盛一觴一
詠亦足以
次雖無絲
竹管絃之

水列坐其
為流觴曲

已為陳迹
猶不能不
以之興懐
況脩短隨

隨事遷感
慨係之矣
向之所欣
俛仰之間

自足曾不
知老之將
至及其所
之既倦情

於巳快然
所遇暫得

有感於斯
文

事異所以
興懐其致
一也後之
覽者亦將

視昔悲夫
故列叙時
人録其所
述雖世殊

亦猶今之
後之視今

此地有崇山峻領茂林脩竹又有清流

激湍暎帶左右引以為流觴曲水列坐

其次雖無絲竹管弦之盛一觴一詠亦足

以暢叙幽情是日也天朗氣清惠風

和暢仰觀宇宙之大俯察品類之盛

所以遊目騁懷足以極視聽之娛信可

樂也夫人之相與俯仰一世或取諸懷

抱悟言一室之內或因寄所託放浪形骸

之外　　　　禊臨定武本為

伊翁老先生正　　史起賢

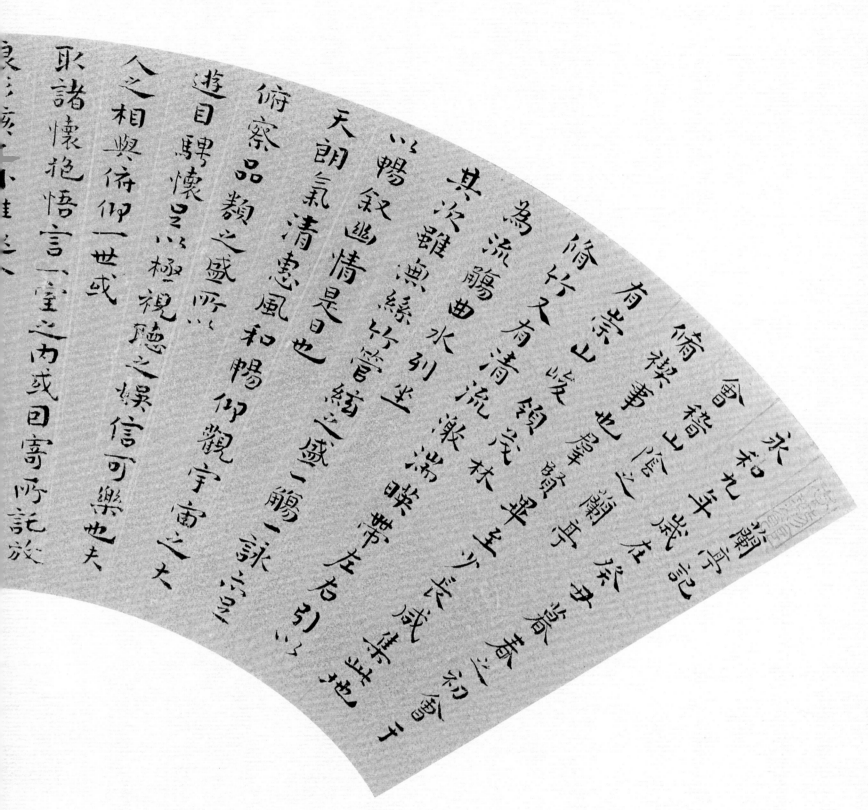

永和九年歲在癸丑暮春之初會於會稽山陰之蘭亭脩禊事也群賢畢至少長咸集此地有崇山峻領茂林脩竹又有清流激湍暎帶左右引以為流觴曲水列坐其次雖無絲竹管絃之盛一觴一詠亦足以暢敘幽情是日也天朗氣清惠風和暢仰觀宇宙之大俯察品類之盛所以遊目騁懷足以極視聽之娛信可樂也夫人之相與俯仰一世或取諸懷抱悟言一室之內或因寄所託放

之將至及其所之既惓情隨事遷感慨

係之矣向之所欣俛

仰之間以為陳迹猶不能不以之興懷況

脩短隨化終期於

盡古人云死生亦大矣豈不痛哉每攬昔

人興感之由若合一契

未嘗不臨文嗟悼不能喻之於懷固知一

死生為虛誕齊彭殤

為妄作後之視今亦由今之視昔悲夫

故列敘時人錄其所述雖世殊事異所以興懷其致一也後之攬者亦將有感於斯文

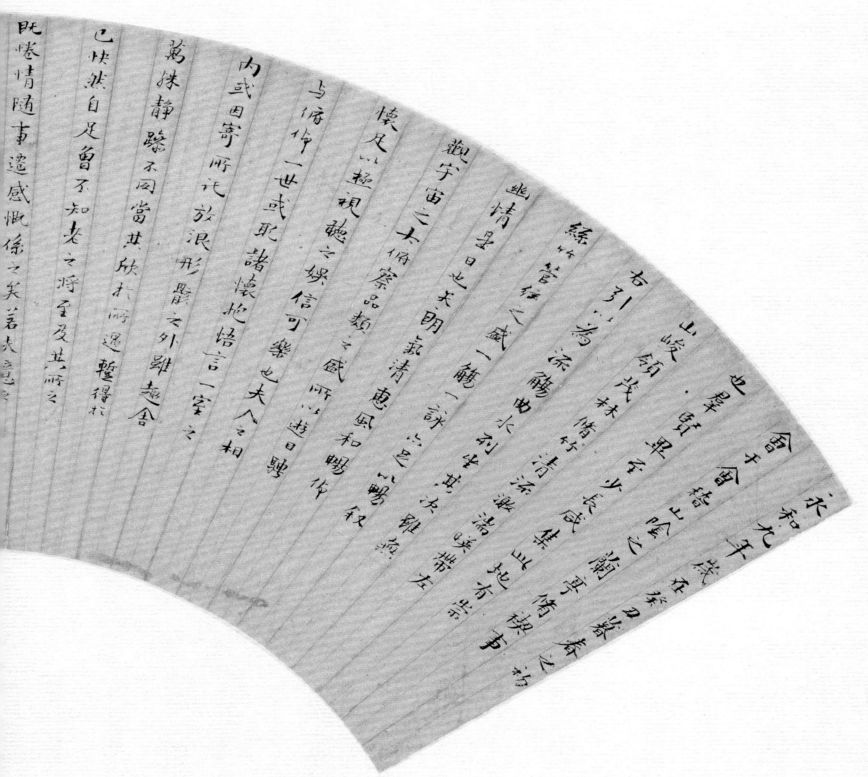

永和九年歲在癸丑暮春之初

會于會稽山陰之蘭亭脩稧事也

群賢畢至少長咸集此地

有崇山峻領茂林脩竹又有清流激

湍暎帶左右引以為流觴曲水列坐

其次雖無絲竹管絃之盛一

觴一詠亦足以暢敘幽情

是日也天朗氣清惠風和暢仰

觀宇宙之大俯察品類之盛

所以遊目騁懷足以極視聽之娛信

可樂也夫人之相

與俯仰一世或取諸懷抱悟言一室之

內或因寄所託放浪形骸之外雖趣舍

萬殊靜躁不同當其欣於所遇暫得於

已快然自足曾不知老之將至及其所

既惓情隨事遷感慨係之矣向之所

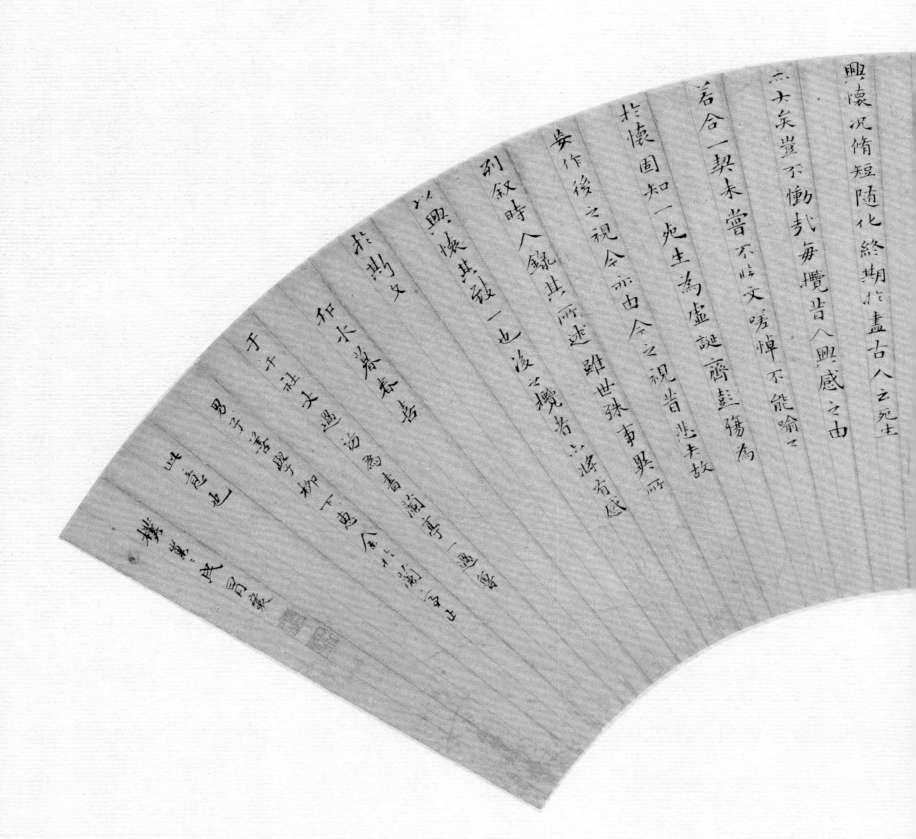

興懷況脩短随化終期於盡古人云死生

六矣豈不慟哉每攬昔人興感之由

若合一契未嘗不臨文嗟悼不能喻之

於懷固知一死生為虛誕齊彭殤為

妄作後之視今亦由今之視昔悲夫故

列叙時人錄其所述雖世殊事異所

以興懷其致一也後之攬者亦將有感

於斯文

永和九年歲在癸丑暮春之初會

于會稽山陰之蘭亭脩稧事也

其昌摹

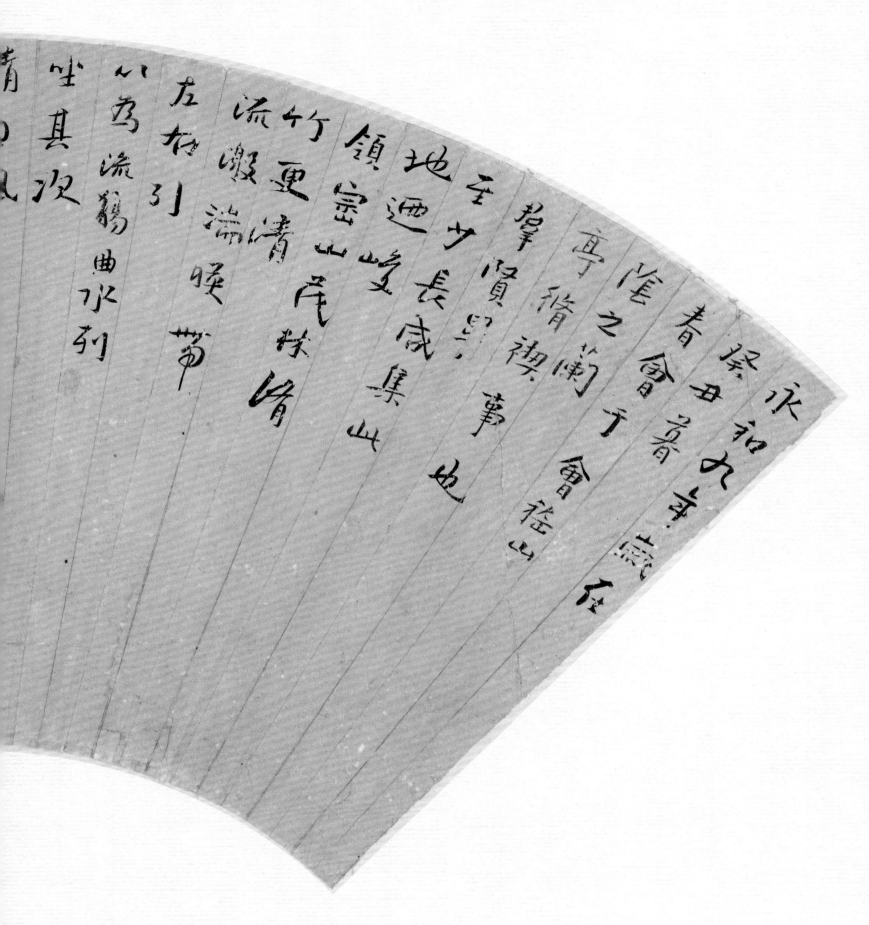

泃可樂
也非無緣竹
嘗綰之
盛之以賜
旦以幽情乙叙列
一詞品
叙此時人所述社偶
錄其而之
攈星紀河集
揮序珍
臨河集

攈攗先生
款

永和九年歲在癸丑暮春會于會稽
山陰之蘭亭脩禊事也群賢畢至少
長咸集此地迤峻領崇山茂林脩竹
更清流激湍映帶
左右引以為流觴
曲水列坐其次

此幀懸對隔月古味可掬
行筆結體雅道勁挺欹銘
而有滿紙高古意明合南北碑
版一爐冶之先士周天以鍒
名壽軒 甲寅二月黃賓虹觀

先生詩詞法二莊而可而不可解之間蓋偶然人別
青懷抱也此幀顛倒佳處墨林之先生永不亡也

山人滿腹牢騷情悒率寧之拾畫當其與酬酢筆直寧化工示
喜作書二有中鋒側鋒而種此幀圓佳古厚寺用中鋒以印示泥
夬錐畫沙市白乃行其具有至趣寫蘭亭王此活潑地是盡攄寄
飛氣象堂帲樂事呈弧神境
甲子謹誌於補紙

214

曲更長山

水清咸陰和

列流集之九

坐瀲崇蘭年

其湍山亭歲

映端地尊清

暎迤潚

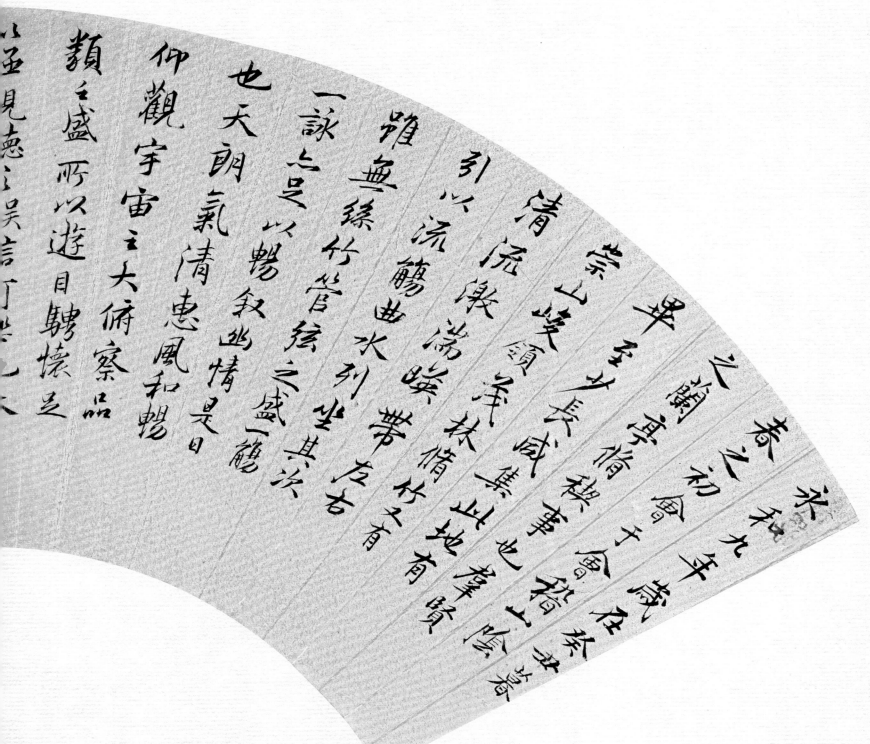

永和九年歲在
癸丑暮春之初會
于會稽山陰之蘭
亭脩稧事也群賢
畢至少長咸集此地有
崇山峻領茂林脩竹又有
清流激湍暎帶左右
引以流觴曲水列坐其次
雖無絲竹管絃之盛一
一詠亦足以暢叙幽情是日
也天朗氣清惠風和暢
仰觀宇宙之大俯察品
類之盛所以遊目騁懷足
以極視聽之吳言丁共九文

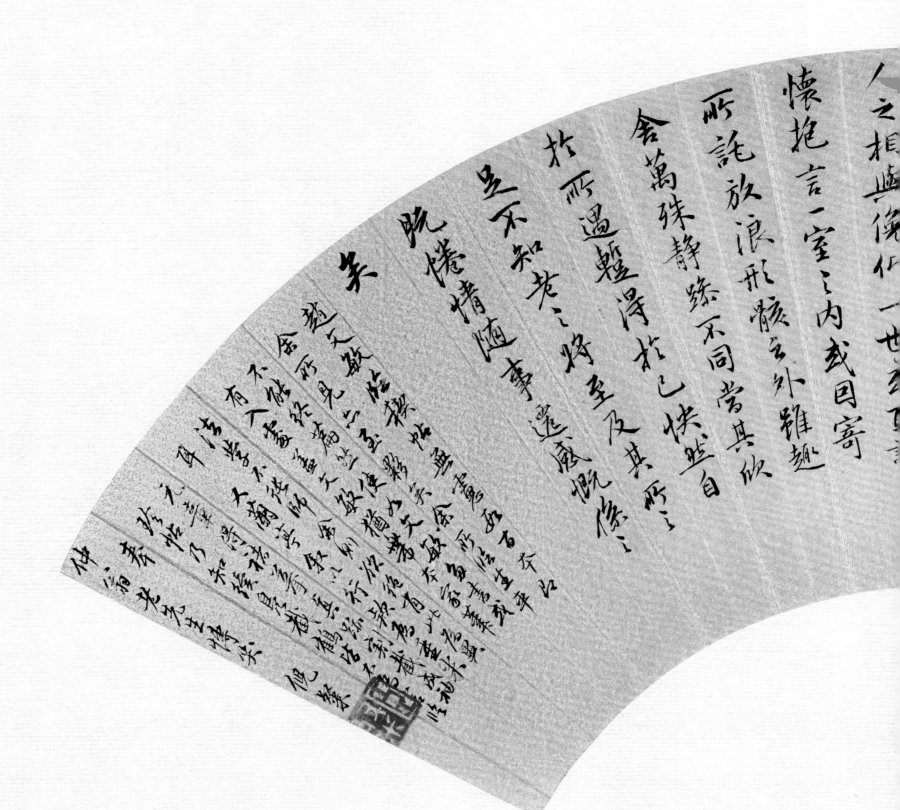

人之相與俯仰一世或取諸

懷抱悟言一室之內或因寄

所託放浪形骸之外雖趣

舍萬殊靜躁不同當其欣

於所遇暫得於己快然自

足不知老之將至及其所

既惓情隨事遷感慨係之

矣

群賢畢至少長咸集此
地有崇山峻嶺茂林脩竹
又有清流激湍暎帶左右
引以為流觴曲水列坐
其次雖無絲竹管弦之

盛一觴一詠亦足以暢敘

幽情　仿焉

伊翁老先生正字

靜海杜訥

蘭亭摹本

世俗所收或肥或瘦乃是工人所

作正以此本為定

熠々密星崖晉所得　卷器泉石

流腴輸墨戲書讀標書存焉武

欝々眧陵玉琬已出戎温無類

永和九年歲在
癸丑暮春之初會
于會稽山陰之
蘭亭脩稧事

也群賢畢至
少長咸集此地
有崇山峻嶺茂林
脩竹又有清流激

湍暎帶左右引
以為流觴曲水
列坐其次雖無
絲竹管弦之

所以遊目騁懷
足以極視聽之
娛信可樂也夫
人之相與俯仰

期於盡古人云
死生亦大矣
不痛哉每攬
昔人興感之由

若合一契未嘗
不臨文嗟悼不
能喻之於懷
固知一死生為虛

誕齊彭殤為
妄作後之視今
亦由今之視昔
悲夫故列

敘時人錄其
所述雖世殊事
異所以興懷其
致一也後之攬

誰寶真物水月何殊志專用
一繡緤金鏤瑤機錦繡掉斡
元章守之勿失
壬午閏六月九日大江濟川亭艤
寶晉齋鐙對紫金浮玉群山

迎快風銷暑重裘
米芾平生真賞

右王羲之蘭亭序唐朝
命馮承素諸葛正之流拓

真蹟工雙鉤摹當日賜本
紹興八年十二月十二日臣米
友仁審定恭題

褚摹小蘭亭向為吾家故物久

已售去每以余生也晚不獲一見
墨寶為恨癸未歲余選康常
獲觀于山左劉方伯家方伯甚
珍秘之謀勒石以行五余固雙鉤
一本莊簡簡中用快風顥云

一世或取諸懷
抱悟言一室之內
或因寄所託放
浪形骸之外雖

趣舍萬殊靜
跡不同當其欣
於所遇暫得
於己快然自足不

知老之將至及
其所之既惓情
隨事遷感慨
像之矣
所

欣俛仰之間以
為陳迹猶不
能不以之興懷
況脩短隨化終

者亦將有感
於斯文

天聖丙寅年正月二十五日重裝

元祐戊辰二月獲于才翁之子泊字及之
米黻記

右米姓祕玩天下蘭亭本第一唐
太宗獲此書命起居郎褚遂良
拾摸馮承素韓道政趙模諸
葛貞湯普徹之流摸賜王公貴
人著于張彥遠法書要錄此軸

在蘇氏題為褚遂良摸觀其
意易改誤數字真是褚法皆
率意落筆字句填成清
潤有秀氣轉摺鈎鎧備盡与
真無異非深知書者所不能到

世俗所收或肥或瘦乃是工人所
作正以此本為定
熠熠宓星堂晉所得卷籤泉石
流腴翰墨戲著談摹書存馬式
蔚蔚昭陵玉椀已出戎溫無類

寒雨連江夜入吳平明
送客楚山孤洛陽親友
如相問一片冰心在玉
壺

黃河遠上白雲間一片
孤城萬仞山羌笛何須
怨楊柳春風不度玉
門關

復用河南法書唐人絕句
二首本朝唯惲南田深得
褚家三昧惜為畫所揜耳
戊申正月　陳祁壽

永和九年歲在
癸丑暮春之初會
于會稽山陰之
蘭亭脩稧事

也群賢畢至
少長咸集此地
有崇山
峻嶺茂林
脩竹又有
清流激

要在自然

乾隆九年歲在甲子嘉平月
皇上以
御臨玉枕蘭亭一卷示臣詩正臣
宗萬臣若靄臣等敬謹展玩
欣悚交至謹按蘭亭玉枕本
乃歐陽率更真蹟先是唐文
皇既得禊帖命侍臣趙模韓
道政等摹之而以詢為最詢
又縮而小之為玉枕本當時刻

御臨玉枕本
乾隆甲子夏四月既望
者亦將有感於斯文
異所以興懷其致一也後之攬
叙時人錄其所述雖世殊事
六由今之視昔 悲夫故列
誕齊彭殤為妄作後之視今
能喻之於懷固知一死生為虛

226

永和九年歲在癸丑暮春之初會
于會稽山陰之蘭亭脩禊事
也羣賢畢至少長咸集此地
有崇山峻領茂林脩竹又有清流激
湍暎帶左右引以為流觴曲水
列坐其次雖無絲竹管弦之
盛一觴一詠亦足以暢叙幽情
是日也天朗氣清惠風和暢仰
觀宇宙之大俯察品類之盛所
以遊目騁懷足以極視聽之
娛信可樂也夫人之相與俯仰
一世或取諸懷抱悟言一室之內
或因寄所託放浪形骸之外雖
趣舍萬殊靜躁不同當其欣
於所遇暫得於己快然自足不
知老之將至及其所之既惓情
隨事遷感慨係之矣向之所
欣俛仰之間以為陳迹猶不
能不以之興懷況脩短隨化終
期於盡古人云死生亦大矣豈
不痛哉每攬昔人興感之由
若合一契未嘗不臨文嗟悼不
能喻之於懷固知一死生為虛

傳數百年蓋求之良難也我
皇上天縱聰明終始念典萬幾之
暇不遺游藝偶臨此卷遂如
龍鸞之采星日之燦覽蘭紙而
流風去入未遠非希世之寶而
可以垂諸永乆者乎因畧陳緣
始以誌臣萬臣張若靄等之榮幸云臣梁詩

正臣勵宗萬臣張若靄敬跋

臣張若靄敬書

御製憶昔
射鵠廿發中聲十九橅繭頭書
自手射已前圓泑以詩　戊辰秋九於大西
門集近侍諸臣較射連發泑於集
中十有九因成四律紀事泑於集
壁鳳軒書則西清貯之乆慢論臂病
射弗為書亦眼昏小字醜文武臣
中昔陪侍　余向年目力精審時每存
敦梁詩正諸人皆久　喜作蠅頭細書今所存
卷冊甚夥爾時侍直如張照汪由
瓛猶尚及至御前侍臣謝世今惟稽
久物故現祇札拉博爾岱等亦
見皆年少命侍禁廷養育者也
鵠者如來保阿岱博爾奔經亦
經親見者今稀有無我質我弗重
能憶昔渾如膝誑口
臣董誥奉
敕敬書

227

永和九年歲在癸丑暮春之初會
于會稽山陰之蘭亭脩稧事
也羣賢畢至少長咸集此地
崇山
有峻領茂林脩竹又有清流激
湍暎帶左右引以為流觴曲水
列坐其次雖無絲竹管弦之

盛一觴一詠亦足以暢叙幽情
是日也天朗氣清惠風和暢仰
觀宇宙之大俯察品類之盛所
以遊目騁懷足以極視聽之
娛信可樂也夫人之相與俯仰
一世或取諸懷抱晤言一室之內

御臨蘭亭并米黻蘭亭詩

永和九年歲在癸
丑暮春之初會于
會稽山陰之蘭亭
脩稧事也羣賢畢

之相與俯仰一世
或取諸懷抱悟言
一室之內或因寄
所託放浪形骸之
外雖趣舍萬殊靜
躁不同當其欣於

所遇暫得於己快
然自足不知老之
將至及其所之既
倦情隨事遷感慨
係之矣向之所欣
俛仰之間以為陳

迹猶不能不以之
興懷況脩短隨化

永和九年歲在癸
丑暮春之初會于

月西史山陰幽
興廢摩賢吟詠
無足稱敘引抽
襄縱奇札愛之
重寫終不如神
助留為万世法

世八行三百字之
字最多無一似
昭陵竟廢不知
蠅模寫典刑猶
于禇彥遠記模
不記禇要錄班

紀名氏沒生有得
昔求奇哥賠禇

232

有崇山峻領茂林
至少長咸集此地
脩楔事也羣賢畢

脩竹又有清流激
湍暎帶左右引以
為流觴曲水列坐
其次雖無絲竹管
弦之盛一觴一詠
亦足以暢叙幽情

是日也天朗氣清
惠風和暢仰觀宇
宙之大俯察品類
之盛所以遊目騁
懷足以極視聽之
娛信可樂也夫人

元祐戊辰二月獲于才
紛紛邪那有是

痛哉每攬昔人興
感之由若合一契
列

未嘗不臨文嗟悼
不能喻之於懷固
知一死生為虛誕
齊彭殤為妄作後
之視今亦由今之
視昔悲夫故列叙

時人錄其所述雖
世殊事異所以興
懷其致一也後之
攬者亦將有感於
斯文
永和九年暮春

御臨
乾隆甲午仲春月中澣
翁之子泊字及之米巖記

233

永和九年歲在

癸丑暮春之初

會于會稽山

陰之蘭亭脩

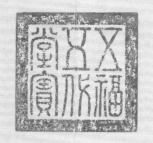

清惠風和暢仰
觀宇宙之大
俯察品類之
盛所以遊目騁
懷足以極視
聽之娛信可樂
也夫人之相與
俯仰一世或取

諸懷抱悟言
一室之內或曰
寄所託放浪
形骸之外雖趣
舍萬殊靜躁
不同當其欣於
所遇蹔得於
己快然自足不

為虛誕齊彭殤
為妄作後之視
今亦由今之視
昔悲夫故列
叙時人錄其
所述雖世殊事
異所以興懷
其致一也後之

攬者亦將有
感於斯文
丙子新秋臨
定武本
御筆

永和九年歲在
癸丑暮春之初
會于會稽山
陰之蘭亭脩
禊事也羣賢
畢至少長咸
集此地有崇山
峻領茂林脩竹

又有清流激湍
暎帶左右引
以為流觴曲水
列坐其次雖
無絲竹管弦之
盛一觴一詠亦
足以暢叙幽情
是日也天朗氣

知老之將至及
其所之既惓情
隨事遷感慨
係之矣向之所
欣俛仰之間以
為陳迹猶不
能不以之興懷
況脩短隨化終

一期於盡古人云
死生亦大矣豈
不痛哉每攬
昔人興感之由
若合一契未嘗
不臨文嗟悼
不能喻之於
懷固知一死生

237

群賢畢至少長咸集此地有崇山峻領
茂林脩竹又有清流激湍暎帶左右引
以為流觴曲水列坐其次雖無絲竹管
弦之盛一觴一詠亦足以暢叙幽情是
日也天朗氣清惠風和暢仰觀宇宙之
大俯察品類之盛所以遊目騁懷足以
極視聽之娛信可樂也

節王羲之禊帖

御臨

群賢畢至少長咸集此地有崇

茂林脩竹又有清流激湍暎帶

以為流觴曲水列坐其次雖無絲

弦之盛一觴一詠亦足以暢叙幽

日也天朗氣清惠風和暢仰觀宇

大俯察品類之盛所以遊目騁懷

極視聽之娛信可樂也

嘗王羲之禊帖

澥臨

永和九年歲在癸丑暮春
之初會于會稽山陰之蘭
亭脩稧事也羣賢畢至少
長咸集此地有崇山峻領
茂林脩竹又有清流激湍
暎帶左右引以為流觴曲

永和九年歲在癸丑暮春
之初會于會稽山陰之蘭
亭脩禊事也羣賢畢至少
長咸集此地有崇山峻領
茂林脩竹又有清流激湍
暎帶左右引以為流觴曲

水列坐其次雖無絲竹管
弦之盛一觴一詠亦足以
暢敘幽情是日也天朗氣
清惠風和暢仰觀宇宙之
大俯察品類之盛所以遊
目騁懷足以極視聽之娛

信可樂也夫人之相與俯
仰一世或取諸懷抱悟言
一室之內或因寄所託放
浪形骸之外雖趣舍萬殊
静躁不同當其欣於所遇
蹔得於己快然自足不知

老之將至及其所之既惓
情隨事遷感慨係之矣向
之所欣俛仰之間以為陳
迹猶不能不以之興懷況
脩短隨化終期於盡古人
云死生亦大矣豈不痛哉

每攬昔人興感之由若合
一契未嘗不臨文嗟悼不
能喻之於懷固知一死生
為虛誕齊彭殤為妄作後
之視今亦由今之視昔悲
夫故列叙時人錄其所述

雖世殊事異所以興懷其
致一也後之攬者亦將有
感於斯文
乾隆戊寅上巳日臨於
三希堂　御筆

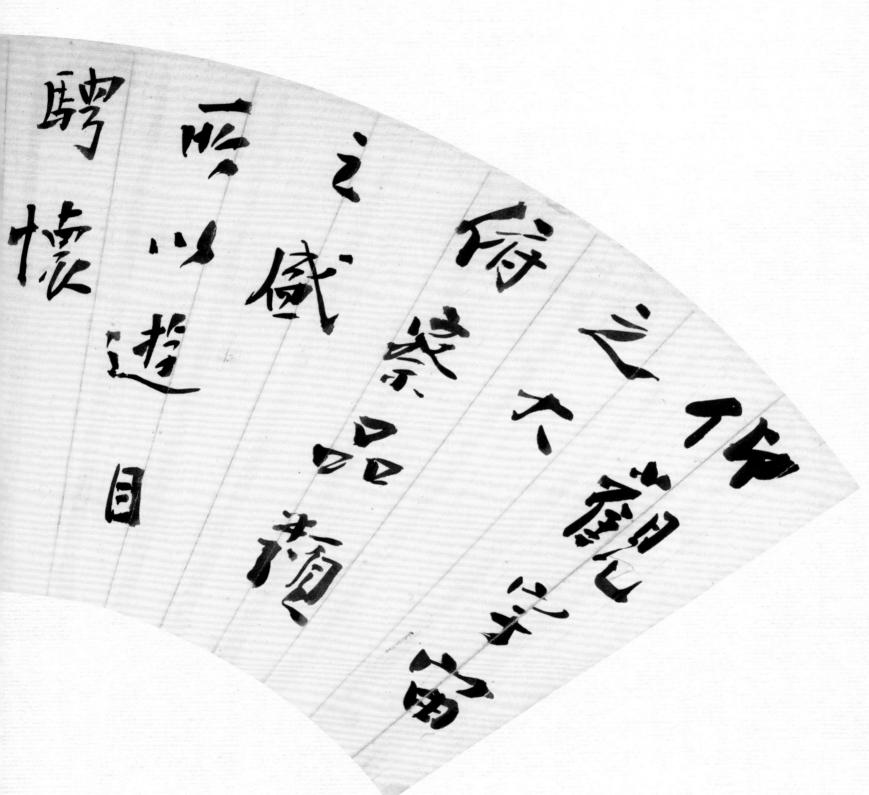

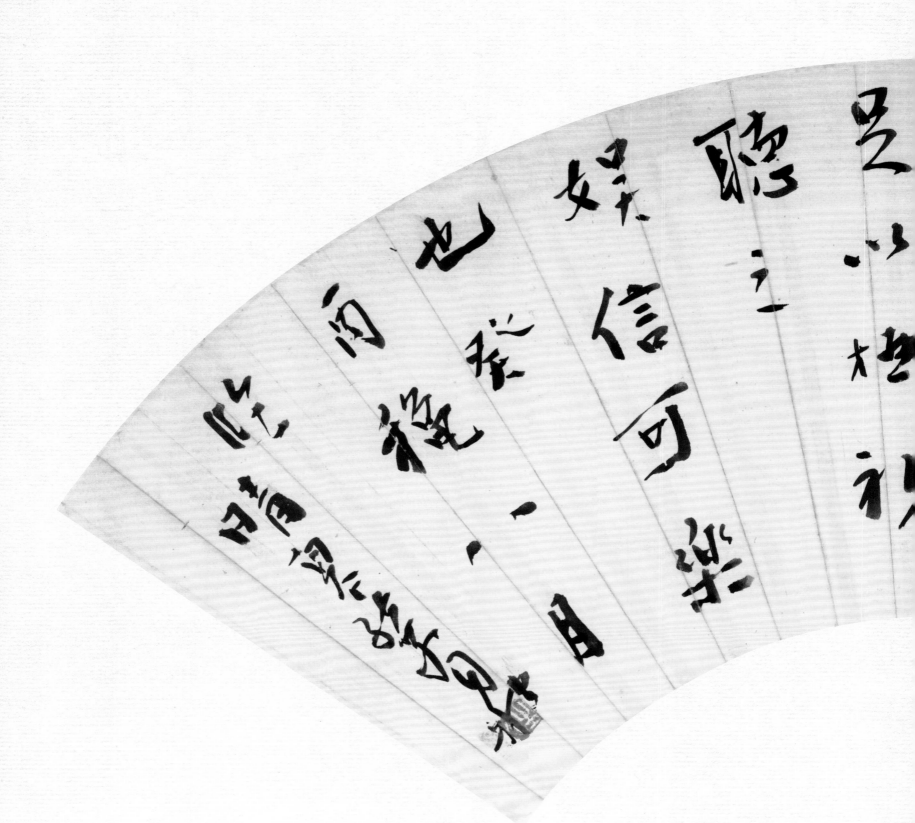

永和九年歲在癸丑暮春之初

于會稽山陰之蘭亭脩稧事

也群賢畢至少長咸集此地

有峻領茂林脩竹又有清流激

湍暎帶左右引以為流觴曲水

列坐其次雖無絲竹管弦之

盛一觴一詠亦足以暢敘幽情

是日也天朗氣清恵風和暢仰

觀宇宙之大俯察品類之盛

所以遊目騁懷足以極視聽之

崇山

一世或取諸懷抱悟言一室之內

或因寄所託放浪形骸之外雖

趣舍萬殊静躁不同當其欣

於所遇暫得於已快然自足不

知老之將至及其所之既惓情

随事遷感慨係之矣向之所

欣俛仰之間以為陳迹猶不

能不以之興懷况脩短随化終

期於盡古人云死生亦大矣豈

不痛哉每攬昔人興感之由

若合一契未嘗不臨文嗟悼不

能喻之於懷固知一死生為虛

誕齊彭殤為妄作後之視今

誕齊彭殤為妄作後之視今

亦由今之視昔　悲夫故列

叙時人錄其所述雖世殊事

異所以興懷其致一也後之攬

者亦將有感於斯文 同日臨此

余壯行三十四二日秋冬之間而多南

風舩窓晴暖時對蘭亭信可樂

也七日書

蘭亭與丙舍帖絕相似

此二跋當在諸跋之後此蘭亭乃松雪而臨

蘭亭帖自定武石刻既亡在

人間者有數有日減無日增

故博古之士以為至寶然挻

難辨又有未損五字者五字

未損其本尤難得此蓋已損

者獨孤長老送余北行攜以

自隨至南潯北出以見示因

從獨孤乞得攜入都他日來

歸與獨孤結一重翰墨緣也

至大三年九月五日孟頫跋于

舟中獨孤名淳朋天台人

251

舟中獨孤名溥丽天台人

蘭亭帖當宋未度南時士大夫

人〻有之石刻阮巳江左好事者

注〻家刻一石無慮數十百本而

真價始難別矣王順伯尤延之

諸公其精識之尤者於墨色必

色肥瘦穠纖之間分毫不爽

故朱晦翁跋蘭亭謂不獨議

禮如聚訟蓋笑之也竑傳刻

跋多寔六未易定其甲乙此卷

乃致佳本五字鑱損肥瘦口

異石本中至寶也至大三年
九月十六日舟次寶應重題 子昂

河聲如吼終日屏息非得此卷時〻展玩何以
蓋日數十舒卷所得為不少矣昔邳州北題

當波濤洶湧之中得此壓浪之書雖河伯亦知其不可以
威劫而乃竟渡矣於此知吾嗜蘭亭之癖不減趙子
固跋中何以字下當有脫字魯見他本有之憶不能
記得耳

昔人得古刻數行專心而學之
便可名世況蘭亭是右軍得意
書學之不已何患不過人耶

頃聞吳中北禪主僧有定武蘭
名正吾獅東屏

頃聞吳中北禪主僧有定武蘭
亭是其師晦巖照法師所藏
從其借觀不可一旦浮此喜不自
勝獨孤之與東屏賢不肖何如
也廿三日將過呂梁泊舟題
有定武蘭亭而不亡魏公題跋真太似僧也
收藏寶物不肯示人雅尚巧取豪奪之慮而
意味索然可鄙、
學書在玩味古人法帖悉知其
用筆之意乃為有益右軍
書蘭亭是已退筆同其勢而
用之無不如志茲其所以神也昨
晚宿沛縣廿六日早飯罷題
以書此於六楬退筆善用退筆悟右軍之

書法以用筆為上而結字亦湏

用工蓋結字因時相傳用筆千

古不易右軍字勢古法一變其

雄秀之氣出於天然故古今以為

師法齊梁間人結字非不古而之

俊氣此又存乎其人然古法終不

可失也廿八日濟州南待閘題

此跋乃公生平得力處用筆結字之論至精至

妙蓋書法至王內史始變為新體蘭亭出新體之

尤者乃書雄而秀媚正□右軍之新法

尤者乃書雄而秀娟正乃右軍之新法

東坡詩云天下幾人學杜甫

誰得其皮與其骨學蘭亭

者亦然黄太史亦云世人但學

蘭亭面欲換凡骨無金丹

此亦非學書者不知也 十月一日

此余壬子所作棄置敗簏十餘年石橋檢得

257

此余壬子所作棄置敷簏十餘年石橋檢得

為之瀁池偶一展視不覺汗之所泫不欲題

名所以藏拙者善矣而石橋友愛之心曰之

而晦余不忍也飲石錢東壁記時太歲

在甲子仲春十日

伯先雅有蘭亭癖無閒臨池三十年楷法吳

興饒道媚過秦三論後先傳　董矢斂跋松

雪過秦論云

云書時年三十八先生於乾隆丙戌以嘉慶戊寅卒

年五十三

定武此本當時未甚珍石止摹刻各紛二噗他

聚訟渾難辨除是昭陵長史真

道光十年庚寅仲春之月石樵題於城南月

波樓距臨書時巳三十九年

又後三十有一年墻東庵主長洲金守正

得于洞庭葉氏曰題二詩、

一代正宗推魏國蘭真直接玉羊澠

此朱更見錢蒙本具體無憨古意存

一旦翻然落吾手何二展玩興公同他

年銷暑重裝就應有滄江貫月

蘭亭臨本共擣錢

一卷流傳七十年名

踪家宜名士得嚴

一旦翻然落吾手忙展玩與公同他

年銷暑重裝就應有滄江貫月

虹

260

君翰墨結新緣

芷衫詞兄先生屬題即正

三禮鄭昌棠甫廾

右軍蘭亭一帖妙絕古今玉趙宗巳
真贗迭出各有偏好文敏公為一代書
家獨具卓識知其得獨孤本愛之
臨之洵非泛常所能彷彿逮玉今日

臨之洵非過譽而猶彷彿遺玉今日

趙蘭亭真未必復難得遑問其他

嗟乎今之視宗猶宋之視晉一也此卷為

錢飲石先生再臨墨跡雖未能流美文敏

之真而筆法遒勁結體精良為模

楷吾友

並祝金子長於詩矢畫精畫法其鑒識

尤健勇出心眼為名流所推服吾年道

蹤湖山偶得是卷出以示余命屬曲

墨影婢僕目盲手強不能揭行間字裏

一為之表揚但覺骨肉相傳勾獨標古

韻無令呂晉此文敏之得獨孤奧

並祝之得是美瑞而前緒也夫觀

並祝以為何也

辛酉仲冬青浦古華弟湯獮觀

歠石先生為竹汀宮詹家嗣經行推鄉邦
祭酒尤工書手梅法帖甚黟此臨松雪蘭
亭乃乾隆壬子二十六歲時作越三十餘年
而難弟石橋先生為付裱池觀先生自題
友于至性藹然言表久之歸洞庭葉氏又
轉徙之長洲金氏同治六年丁卯先生曾孫
妍魯大令自鄂法東還忽得之滬城市肆
於是上溯臨書之筆巳八十年矣伊古仁
賢手澤所遺或不而傳而泯焉別吾鄉
兵燹後蕩故家名蹟蕩為雲煙化為懷

煌者普不知凡幾是卷失而而十年之久
一旦復歸非神力擁呵不至此叔魯勵學
植品凤精篆隸善承吾先業坟精誠有
以感之頓末湘上出卷徵題　先生書勢之
而當世久有定論等俟末學贄詞竊歎翰
墨有靈歷劫等慧而姊魯仁孝之思与
石橋先生之友慶先後合符九旦以風世也
坿跋數言不獨綴名卷末為私幸云十年
辛未九月十日邑後學張修府敬跋　時將之永州

第八行巳字當作垂

坿跋數言不獨綴名卷末為私幸云十年

辛未九月十日邑後學張修府敬跋 時將之永州

第八行巳字當作垂

先生昆弟以書畫並傳而馳時流得

一為幸鄉邦父老猶能言之祥生也晚

不獲侍先生杖屨荅以姓氏弓石楣

先生繪山水兵火後無恙詢訊羡此

266

弦声默者驱遣者先世之清芬画家

之妙蹄画而有之豈伊独敦古人名

迹恒不致传而易主得之者转為色

昔初先人之手泽也并鲁云终藏

诸辛未大雪後外甥孙陆增祥謹識

諸辛未大雪後外錫孫陸培祥謹識

吾鄉錢欽石先生乙丑甲戌嗜蘭亭

臨池三十年雖服唇鞍背主甞一日輟

筆墨賢喬井魯出師未捷身先死

力作神采奕奕異乎入於雪三車奧

兵燹後卿先輩遺讀廬存

戊子寶巳壬申三月朔

趙吳興蘭亭十三跋墨

卒余枕藉生師受見之

憤為火傷上下僅缺數字

精神透露精肌刻鏤多

邑後典貴宗趙謹識

精神透逸露轹肌刻镂乎
矣此卷眼華之精真於筆
或者沉邈一氣之明知乎
生精分獨專故得此絕
訪や間主人次失滴頭
宜壽之貞石後人堂名使
窦於雪齋矣
壬申之秋日题於息柯居士獨

270

蘭亭帖自唐太宗珍寶之命褚河南雲水興

蘭亭帖自唐太宗始寶之命褚河南虞永興
馮承素諸人皆臨一本刻石賜近臣以歐陽
率更所臨為最即定武本也逮宗人好事
家刻一石真價猿雜而薛紹彭私易官
石鑱損五字以自別宣和中詔取薛氏古石
從此以鑱損五字為定武真本趙文敏所
得於獨孤者如晦之跋玩數十遍故其
得力為多而錢飲石芫生更眎趙胖善諸跋

石橋先生裝背而系以詩友于更為之敬洎乎

轉徙兩姓更遭兵燹而卒歸於噲子孫其殆

兩先生精神呵護而求魯之孝思有以感召

者乎求魯其世守之　甲戌十月子穎方鼎鋭題

趙吳興蕭亭癖不減趙子固聞東屏僧有定武石

刻求觀不得見獨孤長老藏本愛不釋手因徑乞

得數臨數跋遂謂東屏不肖使東屏早出示之公必

求旂不然蕭翼之盜尤而效之辯才之殉何嘆及乎

又言齊梁結字非不古而乏俊氣豈知言哉北朝猶

存古篆遺意骨力偏多南朝則日趨道麗梁武帝

書評精當不易者也管闚蠡測肆論海天至引黃

太史云世人但學蘭亭面欲換凡骨無金丹趙亦正如

學杜者之得其皮也蓋右軍才清骨秀氣雋品高

吳興為人輭弱宜乎風格去之遠甚思翁論右軍

名為書掩吳興則幸籍書名耳此卷為錢飲石

先生所贈臨年未反壯即窺松雪之堂法取乎高

何難入山陰之室哉余聞村魯工書尤精篆籀蓋其

觀飲石先生題潁字與前臨大令相伴
蓋越十數年因至弟石樵先生裝皆為
一冊名者也其書歎焉以結褫困弇之
妙實況右軍曹娥研生以之学松雪時
道手上善法诚皆東莒及故寿廿之
越日早起重浚展玩又題郭海之記

光緒丙戌秋七月陽湖楊葆彝觀于桐江客舍

275

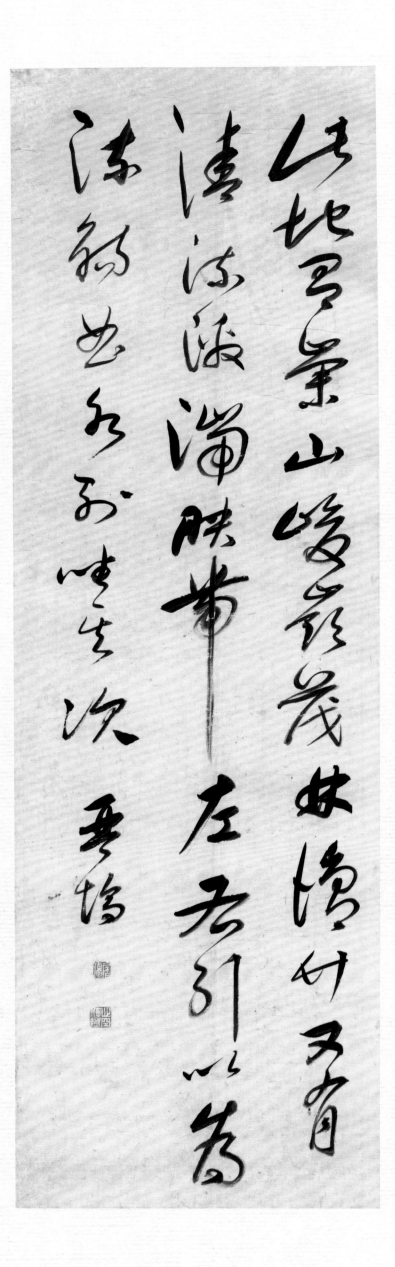

以地豆景山峻坡

清淡派渐陕州

清新也多子峻

蘭亭序

永和九年歲
在癸丑暮春
之初會于會
稽山陰之蘭
亭脩稧事也

羣賢畢至少
長咸集此地
有崇山峻嶺
茂林脩竹又
有清流激湍
暎帶左右引

以為流觴曲
水列坐其次
雖無絲竹管
弦之盛一觴
一詠亦足以
暢叙幽情是

挺視聽之娛
信可樂也夫
人之相與仰
俯一世或取
諸懷抱悟言
一室之内或

因寄所託放
浪形骸之外
雖趣舍萬殊
静躁不同當
其欣於所遇
暫得於己快

以為流觴曲水列坐其次雖無絲竹管

弦之盛一觴一詠亦足以暢叙幽情是

日也天朗氣清惠風和暢仰觀宇宙之

大俯察品類之盛所以遊目騁懷足以

然自足曾不知老之將至及其所之既

倦情隨事遷感慨係之矣向之所欣俛

仰之間以為陳迹猶不能不以之興懷

況修短隨化終期於盡古人云死生亦

大矣豈不痛
哉每攬昔人
興感之由若
合一契未嘗
不臨文嗟悼
不能喻之扵
懷固知一死
生為虛誕齊
彭殤為妄作
後之視今亦
由今之視昔
悲夫故列叙

俗可鄙三日
泊舟肅陂待
放閘書
書法以用筆
為上而結字
亦湏用工蓋
結字因時相
傳用筆千古
不易右軍字
勢古法一變
其雄秀之氣
出扵天然故

其致一也後
之攬者亦將
有感於斯文

時人錄其所
述雖世殊事
異所以興懷

而之俊氣此
又存乎其人
然古法終不

古今以為師
法齋梁間人
結字非不古

乳臭之子朝
學執筆暮已
自詡其能薄

右軍人品甚
高故書入神
品奴隸小夫

己酉仲秋月六浣
青蘭亭序于絳雲
軒南窗下

可失也廿八
日濟州南待
閘題

隆裕皇太后御筆

我每攬昔人興感之由若合
契未嘗不臨文嗟悼不能喻
於懷固知一死生為虛誕齊
殤為妄作後之視今亦由
視昔悲夫故列叙時人録其

永和九年歲在癸丑暮春之初
蘭亭帖當宋末度南時士大夫
會于會稽山陰之蘭亭脩禊事
人人有之石刻既之江左好事
也羣賢畢至少長咸集此地有
者往往家刻一石無慮數十百本
崇山峻領茂林脩竹又有清流
而真贋始難別矣王順伯尤延
激湍暎帶左右引以為流觴曲
之諸玄其精識之尤者於墨色

水列坐其次雖無絲竹管弦之
弱包肥瘦穠纖之間分毫不爽
盛一觴一詠亦足以暢叙幽情
故朱晦翁跋蘭亭謂不獨議禮
是日也天朗氣清惠風和暢仰
如聚訟盖笑之也狂傳刻既多
觀宇宙之大俯察品類之盛所
實亦未易定其甲乙此卷乃致
以遊目騁懷足以極視聽之娛
佳本五字闕損肥瘦口中興王

信可樂也夫人之相與俯仰一
子慶所藏趙子固本無異石本
世或取諸懷抱悟言一室之內
中至寶也王大三年九月十六
或因寄所託放浪形骸之外雖
日舟次寶應重題
趣舍萬殊靜躁不同當其欣於
所遇蹔得於己怏然自足曾不

知老之將至及其所之既惓情
隨事遷感慨係之矣向之所欣
俛仰之間以為陳迹猶不能不
以之興懷況脩短隨化終期於
盡古人云死生亦大矣豈不痛
哉每攬昔人興感之由若合一
契未嘗不臨文嗟悼不能喻之
於懷固知一死生為虛誕齊彭
殤為妄作後之視今亦由今之
視昔悲夫故列叙時人錄其所
述雖世殊事異所以興懷其致
一也後之攬者亦將有感於斯
文

蘭亭誠不可忽世間墨本日已多而識真者
蓋難其人既識而藏之可不寶諸十八日清河
舟中

河聲如吼終日屏息非得此卷時展玩何以解日盖
日數十舒卷所得為不少矣廿二日邳州北題

昔人詩古刻數行專心而學之
使可名世況蘭亭是右軍得意
書學之不已何患不過人耶

頃聞吳中北禪主僧有定武蘭
亭是其師晦巖照法師所藏從
其借觀不可旦一得此喜不自
勝獨孤之興東屏賢不肖何如
也廿三日將過呂梁泊舟題

學書在玩味古人法帖悉知其
用筆之意乃為有益右軍書蘭
亭是已退筆目其勢而用之無
不如志茲其所以神也昨晚宿
沛縣廿六日早飯罷題

書法以用筆為上而結字亦須
用工蓋結字因時相傳用筆千
古不易右軍字勢古法一變其
雄秀之氣出於天然故古人今
以為師法齊梁間人結字非不

自定武石刻既亡在人間者有
此有日㦬每日增故博古之士
以為至寶然極難辨又有未損
五字者五字未損其本尤難得
此蓋已損者獨孤長老送余此

行臺監察御史自都下未酌酒
廿九日至濟州遇周景遠新除
南待閒題
古法終不可失也廿八日濟州
古而乏俊氣此又存乎其人然

行勢以自隨至南潯北出以見
亦曰洎獨孤乞得勢入都他日
未歸与獨孤結一重翰墨緣也
至大三年九月五日孟頫跋于
舟中獨孤名淳朋天台人

于驛亭人以樂素求書于景遠
者甚眾而乞余書者尕集殊不
可當急登舟解纜乃得休是晚
至濟州北三十里重展此卷因
題

三希堂帖乡家遺跡乡有乡體
余最好趙字每閒卷玩閱愛而
昳之悵手生筆澀不能佳者悵
以此遣懷工拙所不論耳

東坡詩云天下幾人學杜甫誰
得其皮與其骨學蘭亭者亦然
黃太史亦云世人但學蘭亭面
欲换凡骨無金丹此非學書
者不知也

宣統元年秋九月中浣仿於靜
怡軒南窗六御筆

大凡石刻雖一石而墨本輒不同盖纸有厚薄麄細
燥濕墨有濃淡用墨有輕重而刻之肥瘦明暗隨之
坡蘭亭雜辨然真知書法者一見便當了然改不在
肥瘦明暗之間也十月二日邁安山圵壽張書

右軍人品甚高書坟入神品奴
隸小夫臭之子朝學執筆暮
已自誇其能薄俗可鄙三日泊

舟㳄陂待放閘書
余圵行三十二日秋冬之間而
多南風船窗晴暖時對蘭亭信
可樂也七日書
蘭亭與丙舍帖絕相似蘭亭帖

永和九年歲在癸丑暮春之初會于會稽山陰之蘭亭

脩稧事也羣賢畢至少長咸集此地有崇山峻嶺茂林

脩竹又有清流激湍暎帶左右引以為流觴曲水列坐

其次雖無絲竹管弦之盛一觴一詠亦足以暢叙幽情

是日也天朗氣清惠風和暢仰觀宇宙之大俯察品類

之盛所以遊目騁懷足以極視聽之娛信可樂也夫人

之相與俯仰一世或取諸懷抱悟言一室之内或因寄

所託放浪形骸之外雖趣舍萬殊静躁不同當其欣於

所遇暫得於己快然自足曾不知老之將至及其所之
既惓情隨事遷感慨係之矣向之所欣俛仰之間以為
陳迹猶不能不以之興懷況脩短隨化終期於盡古人
云死生亦大矣豈不痛哉每攬昔人興感之由若合一

契未嘗不臨文嗟悼不能喻之於懷固知一死生為虛
誕齊彭殤為妄作後之視今亦由今之視昔悲夫故列
叙時人錄其所述雖世殊事異所以興懷其致一也後
之攬者亦將有感於斯文 己酉季秋月上浣御路

惠風口口暘和觀宇宙之大俯

暢叙幽情是日也天朗氣清

竹管弦之盛一觴一詠亦足以

流觴曲水列坐其次雖無絲

清流激湍暎帶左右引以為

有崇山峻領茂林脩竹又有

也羣賢畢至少長咸集此地

會于會稽山陰之蘭亭脩稧事

永和九年歲在癸丑暮春之初

李匪蛾重云鼻沈宏濟三先生
皆國朝高士李沈學董金則
學祝細玩筆意超妙想見其宵
次古澹而金沈二作清新有味非僅
以點畫為工也　亥貢居士書

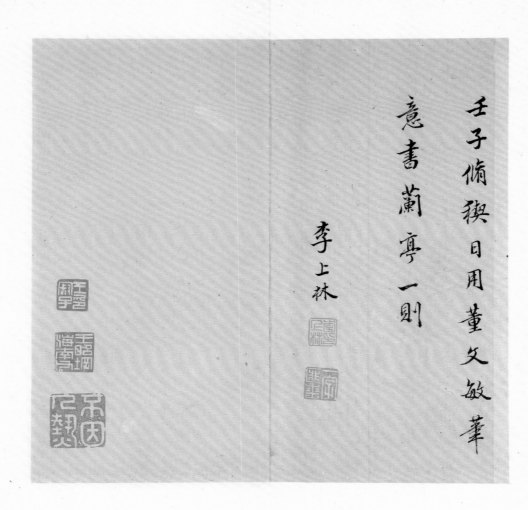

壬子脩稧日用董文敏筆
意書蘭亭一則
李上林

察品頛之盛所以遊目騁懷
之以極視聽之娛信可樂也

永和九年歲在癸丑暮春之初

會于會稽山陰之蘭亭脩稧事

也羣賢畢至少長咸集此地

有崇山峻領茂林脩竹又有

清流激湍暎帶左右引以為

流觴曲水列坐其次雖無絲

永和九年歲在癸丑會于會稽山陰之蘭亭脩禊事也羣賢畢
至少長咸集此地有崇山峻領茂林脩竹又有清流激湍暎帶
左右引為流觴曲水列坐其次雖無絲竹管絃之盛一觴一詠
亦足以暢叙幽情是日也天朗氣清惠風和暢仰觀宇宙之
大俯察品類之盛所以遊目騁懷足以極視聽之娛信可樂也夫
人之相與俯仰一世或取諸懷抱悟言一室之內或因寄所託
放浪形骸之外雖趣舍萬殊靜躁不同當其欣於所遇暫得
於己快然自足曾不知老之將至及其所之既倦情隨事遷
感慨係之矣向之所欣俛仰之間已為陳迹猶不能不以之興懷
況脩短隨化終期於盡古人云死生亦大矣豈不痛哉每覽昔
人興感之由若合一契未嘗不臨文嗟悼不能喻之於懷

曉東

永和九年歲在癸丑暮于會
于會長咸集此地有崇山峻
左右引為流觴曲水列坐其
領茂林脩竹又有清流激
以暢敘幽情是日也
賢畢至少長咸集此地有崇山峻
六俯察品類之盛所以游目騁懷
觀宇宙之大俯察品類之盛
人之相與俯仰一世或取諸

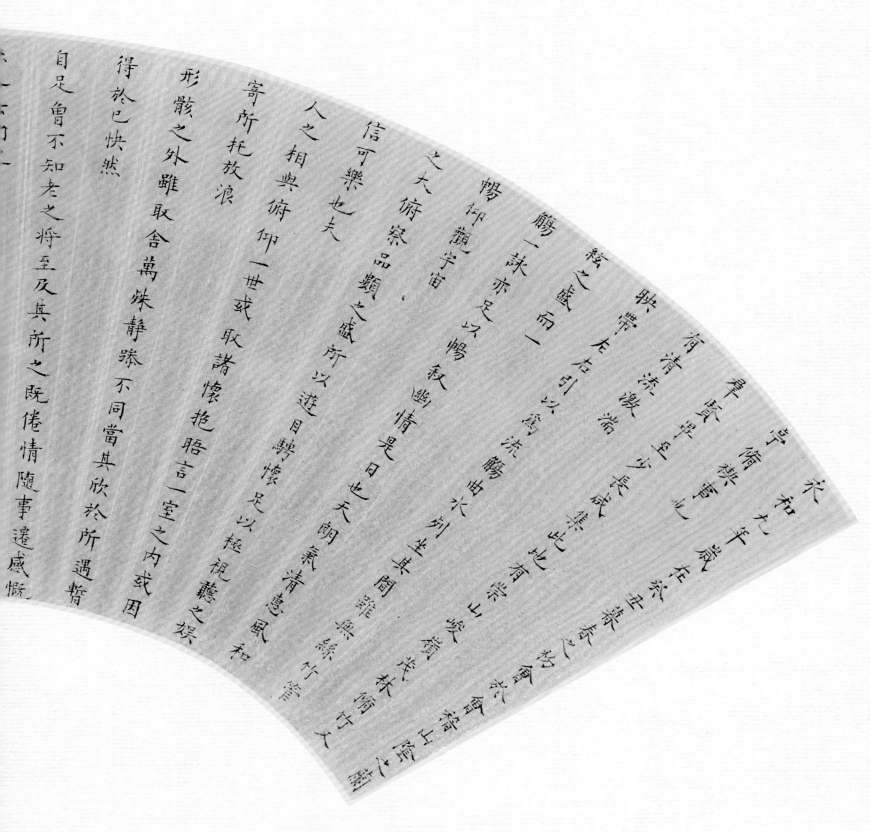

所欣俛仰之間已為陳跡

短隨化終期

於盡古人云死生亦大矣豈不痛哉每覽昔人興感

之由若合一

契未嘗不臨文嗟悼不能喻之於懷固知一死生為

虛誕齊彭殤

而妄作後之視今亦猶今之視昔悲夫故列敍時人

錄其所述雖

世殊事異所以興懷其致一也後之覽者亦將有感

於斯文書似

桐菴老先生一粲

任桐植

是日也天朗氣清惠風
和暢仰觀宇宙之大俯
察品類之盛所以遊目
騁懷足以極視聽之娛
信可樂也夫人之相與俯
仰一世或取諸懷抱悟
言一室之內　　聆青

是知惡因業墜善以緣昇昇之墜之論惟人所託

譬夫桂生高嶺雲露方得浮其花蓮出

渌波飛塵不能污其葉非蓮性自潔而桂

質本貞良由所附者高則微物不能累

所憑者厚則溷類不能沽夫以卉木

無知猶資善而成善況乎人倫

有識不緣慶而求慶

揆瑴

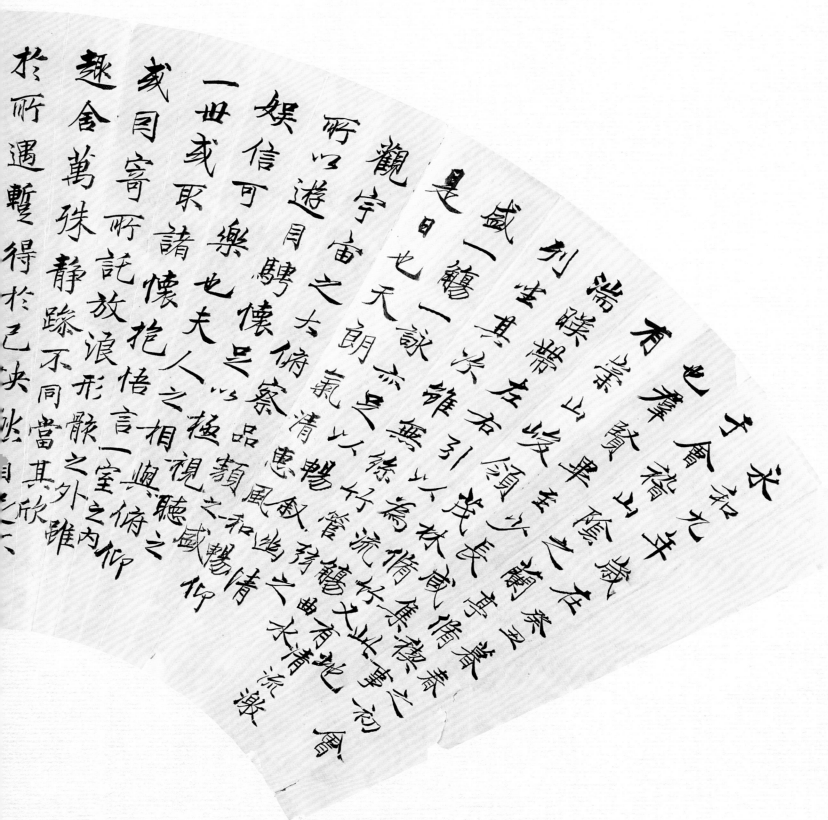

四十七　近現代馬敘倫行書臨蘭亭扇面

隨事遷感慨係之矣向
欣俛仰之間以為陳迹猶不
能不以之興懷況脩短隨化終
期於盡古人云死生亦大矣豈不
不痛哉每覽昔人興感之由
若合一契未嘗不臨文嗟悼
能喻之於懷固知一死生為虛
誕齊彭殤為妄作後之視其所
六時人錄其所述雖世殊事異
所以興懷其致一也後之覽者
亦將有感於斯文

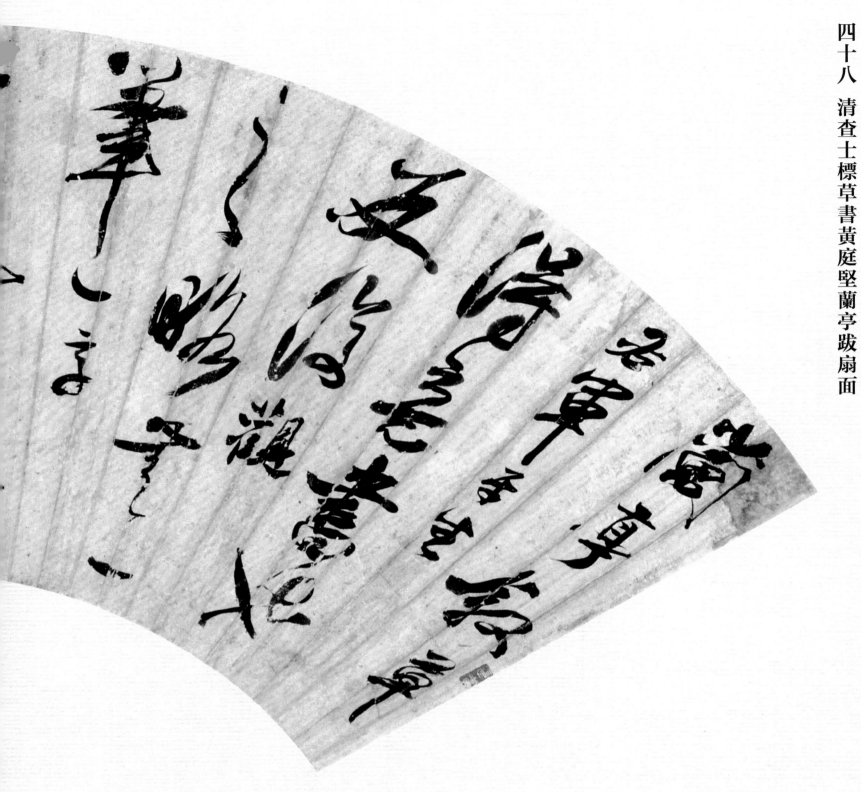

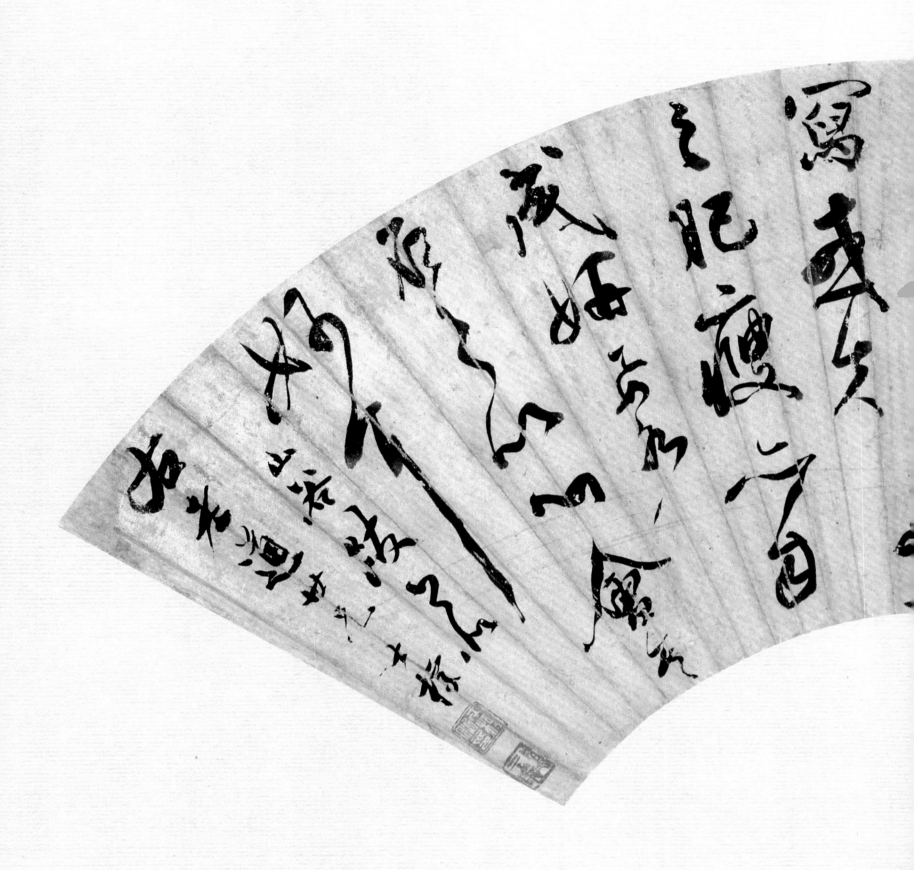

三尺霜縑寫鼠姑檀心倒暈貌朱殊而

令髡嬰還非夢曾向南泉見一株

驛騎㶚籠進折枝洛陽金粉入宮時未

嘉水際知多少謝客曾無五字詩

林下風姿世外粧烏九鷄距寫宮黄華

清不搜寬棠舞輪與張蜚小擅場　蠟梅

江左黃星事又新蕭一白髮入咸秦茂陵

右錢舞雩牡丹

小雪閒中遇斑騃新霜羃上加詩二句徐雍

鼻微吟一怊悵殘年風景又天涯（題徐雍集）

蠶紙風流世不傳昭陵玉匣死難揮乞

兒一物真廢絕猶朕西陵望墓田 片

玉明駝出禁門人間蟬翼勝璵璠一般

雲散宣和劫不及陳倉十鼓存 蹊定武（蘭亭）

迺作絕句七首呈

牧仲先生同志教和

　　　　弟王士禎

張懷瓘云蘭亭年一筆作懸針其下咸字

則復垂露其間字體多變幻不同自首至尾

二十八个之字各别有意

康熙己卯秋七月廿有二日暑信踏月錄元旦

書年驟雨喜為書此侭少暄後出為建蘭

湖散百茧吟留其間渾忘暑穀

江邨倦卷高士奇

張懷瓘云蘭亭年一筆作懸針其下山
則鷹垂露其問字體多變幻不同月者
一十八个之字各別有之
康熙已卯秋七月廿有二日暑信辭月録
書年臨雨春而書以但少項眉後出為
潮數百美咏留其間渾忘者雜
江邨侍卷高士青

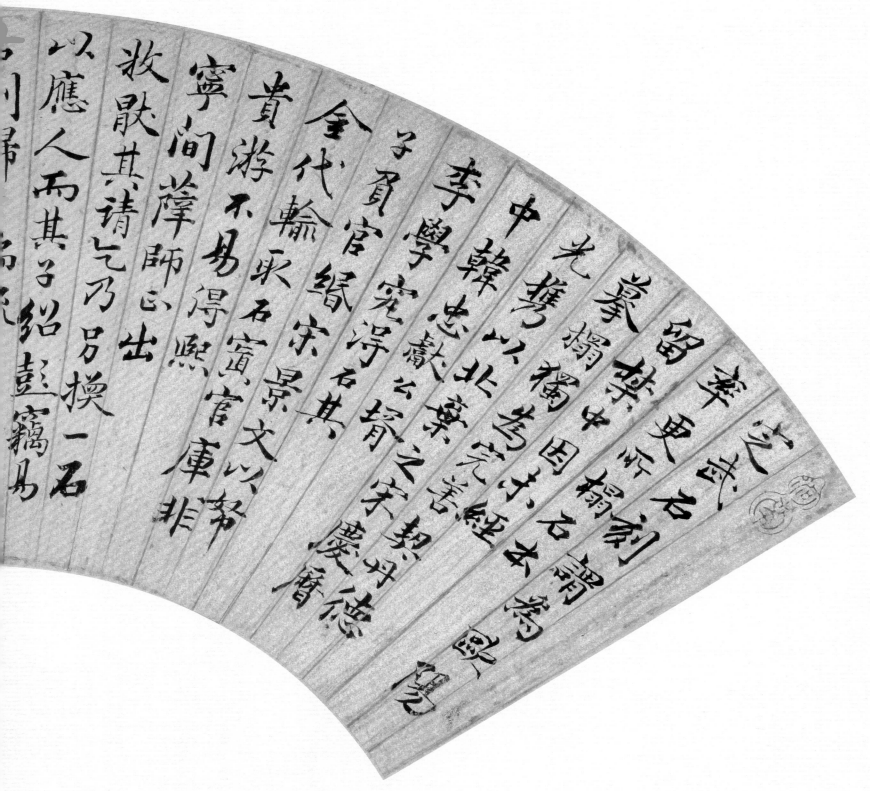

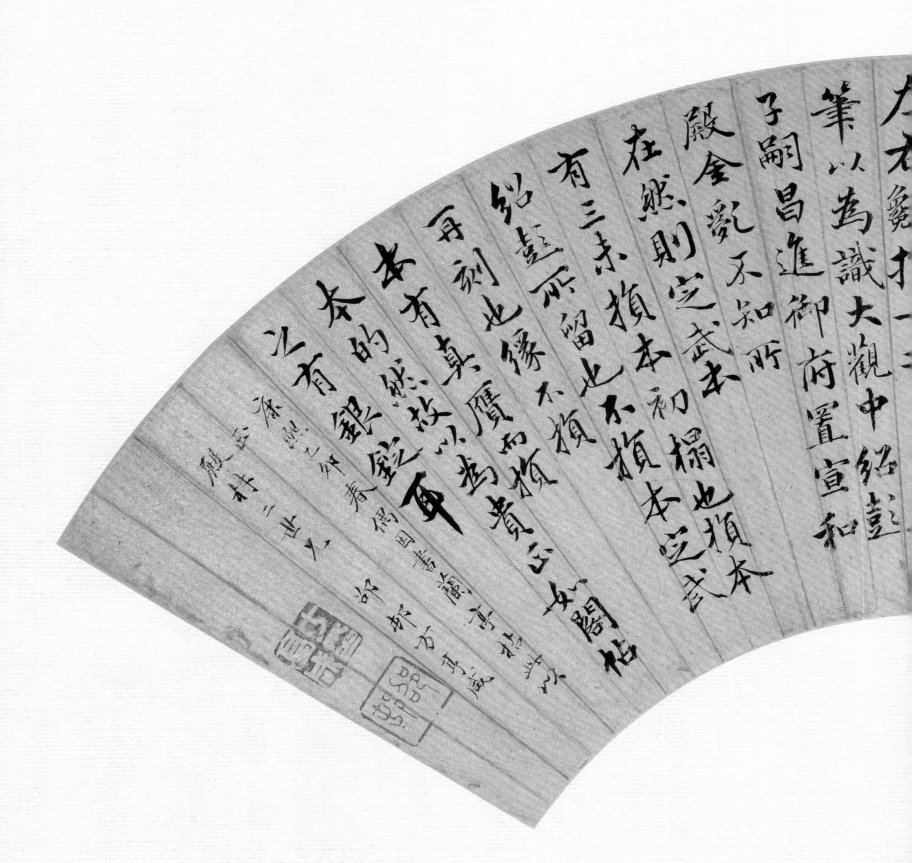

筆以為識大觀中絹盡
殿金裝不知所
子嗣昌進御府置宣和
在然則定武本初搨也搨本定武
有三未損也緣不損而損
紹盡所留此
再刻也真價以為貴公如陽橋
本的懇投以□
之有銀殿□

乾隆乙卯春日得於四明薛氏傳舊珍
鹿山許松如題

蘭亭以定武為大宗而諸賢摹支派極多徐下相以氈上
本為出於右軍真迹者蓋來之深矣耳餘井本出於米
老米老而手追者惟蘭家藏本其後雖有張滔
王筆勤本已非其真矣米老手顏一本竟不知何涯其後又
經陳緊涇多而筆剝故猶非北宗劉務七手勤者能
長諸可非右軍神迹所謂江東又出羊薄者是也
餘山老大人鑒正 庚申冬日書摧作蘭亭考一首
翁方綱

六宝窗□流□奉

真迷诸盖来之深殊连

者雌藏太简家藏□

英真束米老至颜一本

步刻牧禧惟北宗别

神理西谓江东又出

庚申冬日书担作兰亭

穆序雖出於文皇之世乃隋開皇時已自刻石此本實蕭翼之間
諜智果辩才之催亞也尤速主王順伯錄公見此必不聚訟於空武
趙子固見此必不捨命於昇山子昂見此必不鑿砠書狗孫東屏
三二本而十三十七題跋不置顧余何人遘此壽寶後舉出勝堂
北主平之快赳為鴻臚博雅好古為花名人生蹟余使江右試士
將宿主帝中信宿浮為發而點題之以此本与郭虫如桐川圖為
第一余以择令某程恨不能臨字一過如慶盖見阿閦佛耳

臣曹文埴敬臨

董其昌跋開皇蘭亭搨本

王之世乃隋開皇時已自新

也光遠之王順伯諸公見此忽

捨余於昇山子昴見此忽

顛跛不置顧余何人遘此

鴻朦博雅好古為易詫馮人生

得君發而忽顛之以此作与

屏賢不肖何如也世
三日將過呂梁題

壯出以見示曰澄獨
孤乞浮携入都他
日來歸与獨孤結
一重翰墨緣也至
大三年九月五日孟頫
跋于舟中

蘭亭帖當宋未度
南時士大夫之有
之石刻既亡江左
好事者佳之家刻
一石無慮數十百本
而真贗始難別矣
王順伯尤延之諸
公其精識之尤者於
墨色紙色肥瘦穠
纖之間分毫不爽

入神品奴隸小夫乳臭
之子朝學執筆暮已
自誇其能薄俗可鄙
三日泊舟虎陂待放
閘書

飯罷題
書法以用筆為上而
結字六須用工蓋結
字因時相傳用筆千
古不易右軍字勢古
法一變其雄秀之氣
出於天然故古今以
為師法齊梁間人結
字非不古而乏俊氣
此又存乎其人然古
法終不可失也廿八日
濟州南待閘題

趙孟頫蘭亭十三跋臣那彥成敬臨

故朱晦翁跋蘭亭
謂不獨議禮如聚
訟蓋笑之也兆傳
刻既多實未易
定其甲乙此卷乃
致佳本五字鑲乃
肥瘦乃中與王子
廿九日至濟州遇周
景遠新除行臺監
察御史自都下來人

諸十八日清河舟中

也至大三年九月
十六日舟次寶應題
蘭亭誠不可忽世
間墨本日亡日少而
識真者蓋難其人而
既識而藏藏之可不寶

集殊不可當急登舟
解纜乃得休是晚至
濟州壯三十里重展此
卷因題
東坡詩云天下幾人
學杜甫誰得其皮
與其骨學蘭亭者

余北行三十二日秋
冬之間而多南風
船寒晴暖時對蘭
亭信可樂也七日書
蘭亭與丙舍帖
相似

蘭亭帖自定武石
刻亡在人間者
廿二日邳州北題
況蘭亭是右軍乃意
書學之不已何患不
過人耶
河聲如吼終日屏息
非得此卷時上展玩
何以解日蓋日新十
舒卷所得為不少矣
昔人得古刻數行專
心而學之便可名世

六然黃太史亦云
世人但學蘭亭面
欲換凡骨無金丹
此豈非學書者不
知也
大凡石刻雖一石而墨
本輒不同蓋紙有厚
薄廉細燥濕墨有濃
淡用墨有輕重而刻
之肥瘦明暗日之故

頃聞吳中北禪主僧
名正吾歸東屏有
定武蘭亭是其師
晦巖兩藏從其借
觀不可一旦乃此喜
不自勝獨孤之與東
增故博古之士以為
至寶徒極難辨又
有未損其本尤雜
得此盖已損者獨
字未損其本尤難
勢以自隱至南潯
孤長老送余北行

蘭亭雜辨然真知
書法者一見便當了
然政不在肥瘦明暗
之間也十月二日過安
山北壽張書
右軍人品甚高故書

余北行三十二日秋
冬之間而多南風
船窗晴暖時對蘭
亭信可樂也七日書
蘭亭與丙舍帖絶
人

玉寶佑極難辨又

增故博古之士以為

宥有日城之言曰

賞玩之在人間者

蘭亭帖自定武石

余藏蘭亭帖三百餘種今已盡付紅羊所騰僅十之

三存者多殘缺不全

幸拱先生攜此本見示屬為題記余詳審紙墨的

係歐摹宋拓枳選字有花本与此本同出一石題跋

点相似仲沈朗亭考書題為潘氏祖本系翁刻盖

上海潘氏有雙刻本乃所藏曹氏印此本乃所自出蓋

里字所稱為沒方伯本是也余本等時此自金五十兩回

松雪先生字未遭劫　孝女為此奉舊於張氏清

陳閣未知何元寶物特甚琦為千金帖惜青數字

蕉窗又填墨此所見之珠雉月墨甚善不害言甚為之寶

溪毛可□ 古雅　甲戌冬十月平衡吳雲□同主人□

蘭亭帖真價難別王順
伯先延之其精識之尤者
非墨色黯色肥瘦穠
纖之閒分毫不爽坡晦
翁不獨議禮如飛訟

蘭亭誠不可忽世間墨本日已少而識真
者蓋難其人阮識而藏之可不寶諸十八日清河舟中
河聲如吼終日屏息非得此卷時之展玩
永日蓋日數十衛卷而得為不少矣廿二日
邳州北題
笛樓一兄先生正　邢平翁同龢

321

昔人得古刻數行專心而
學之便可名世況蘭亭是
右軍得意書學之不已何
患不過人耶　御臨

古刻数行専志可名世況蘭亭言書學之不已今耶

御政

五十八　唐柳公權（傳）書蘭亭詩卷

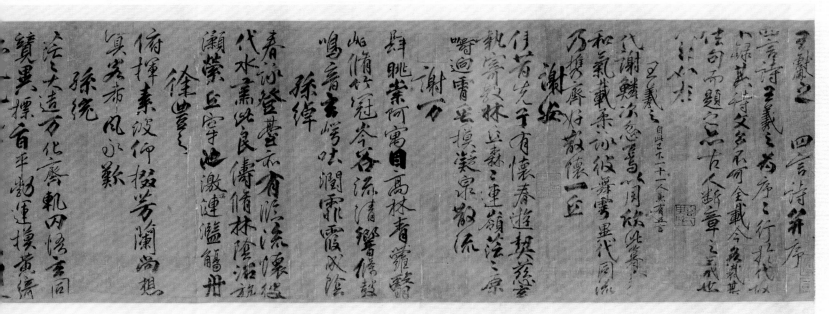

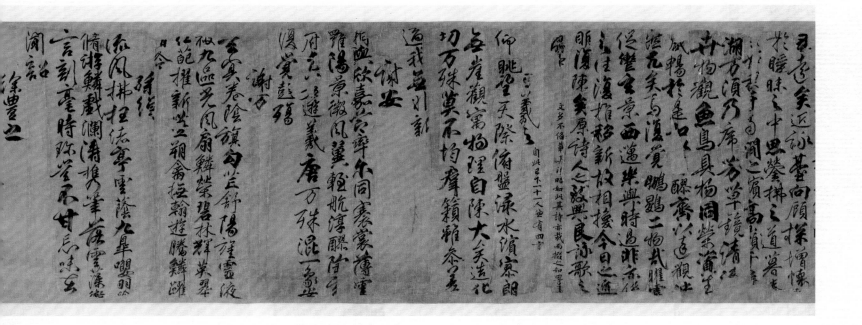

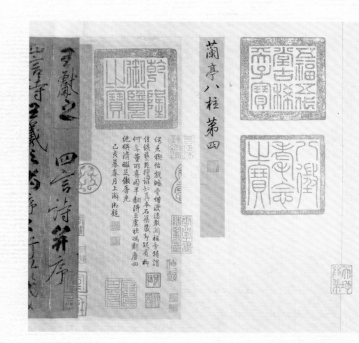

蘭亭八柱第四

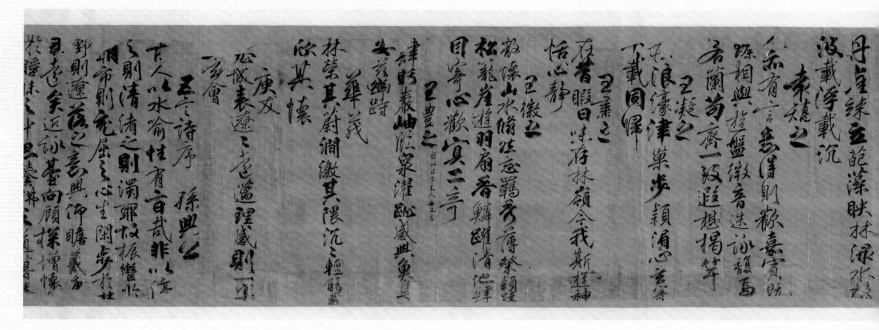

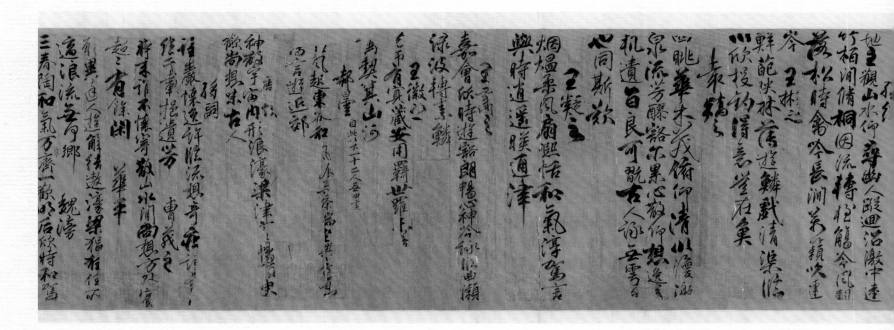

325

則此卷蓋入仡矢茅廬政元祐
秋亭抃九仁送中舟行如画

世貞

陸筆力遒逸咸可觀焉宣和甲辰季
秋六日平輿邑丞雒陽李處益

綿巖孫大年
三槐王易
政和四年七月廿日同觀

顯正始中移談古勝及晉庾江
左宗理
興公計古庾孫始合遺家心言而
之薛而諸心懷相祖尚又以
使水詩文興想深言晉人一帖奇三世
賢詩體之爾省舊跡懷臨三日
人之懷然佳興輒高寄人必正謂此詩李少
政自此書每於險中生
身於此書每於險中生
熊枯潤纖穠揖暎相發
堂後世所能勞歸者耶
夫以晉人霜之言美之談
天得公書翰成薰八聖
諸燕趙絶代映頯陽阿
使人心愉目揵不能自制
于甲庚仲秋之望覽間
莫是龍蜍觀于長安言
令白識年月

殿壁歎曰鍾王無以尚也當時大臣家
碑誌非其筆以子孫為不孝外夷入
貢者皆別署貨曰此購拓書嘗
京兆西明寺金剛經有鍾王歐褚陸
諸家法自為得意及淺序入宣和御
兩餘蘭亭諸賢詩及淺序入宣和御
府收藏極推許系以長歌董文敏刻
之鴻堂帖中其為墨池璞寶信不誣
州公備極樂爛宋名人俱有題識爭
矢諦審其骨核道勁中含姿態楷
書妙行与度人涇一徑自是柳家新
樣豈兩云鍾王歐褚霍陸法家法珆
未可作筆墨蹊徑間乃其髣髴
始知古人妙處在師神而離跡故自
目一家近代學書者流愈似而愈嫩
古人愈遠請以柳書為求度金
針可也康熙五十七年秌十月廿二日
橫雲山人王鴻緒題于長安邸舍寸
年七十有四

枸少師書興公後序而
及諸賢詩兩云書積帖
自不敢與逸少抗衡

柳誠懸行草醫勤頻挹似頳
魯公而乾濃平備硛無妍媚

永和一叙筆神絕遺刻居然走千古
興公文是擲地聲安石詩為碎金
吾羣賽木寄虙申王卯應奎等同

時明昌二年七月
習宋通題

歲壬戌夏四月六日濟游
老人王萬慶題於潛玉堂

蘭亭八柱第四

伊元禩帖戲鴻堂惜漫澷教闊補旁將謂

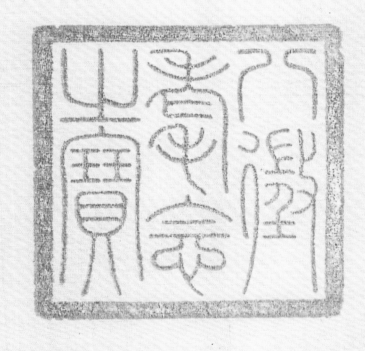

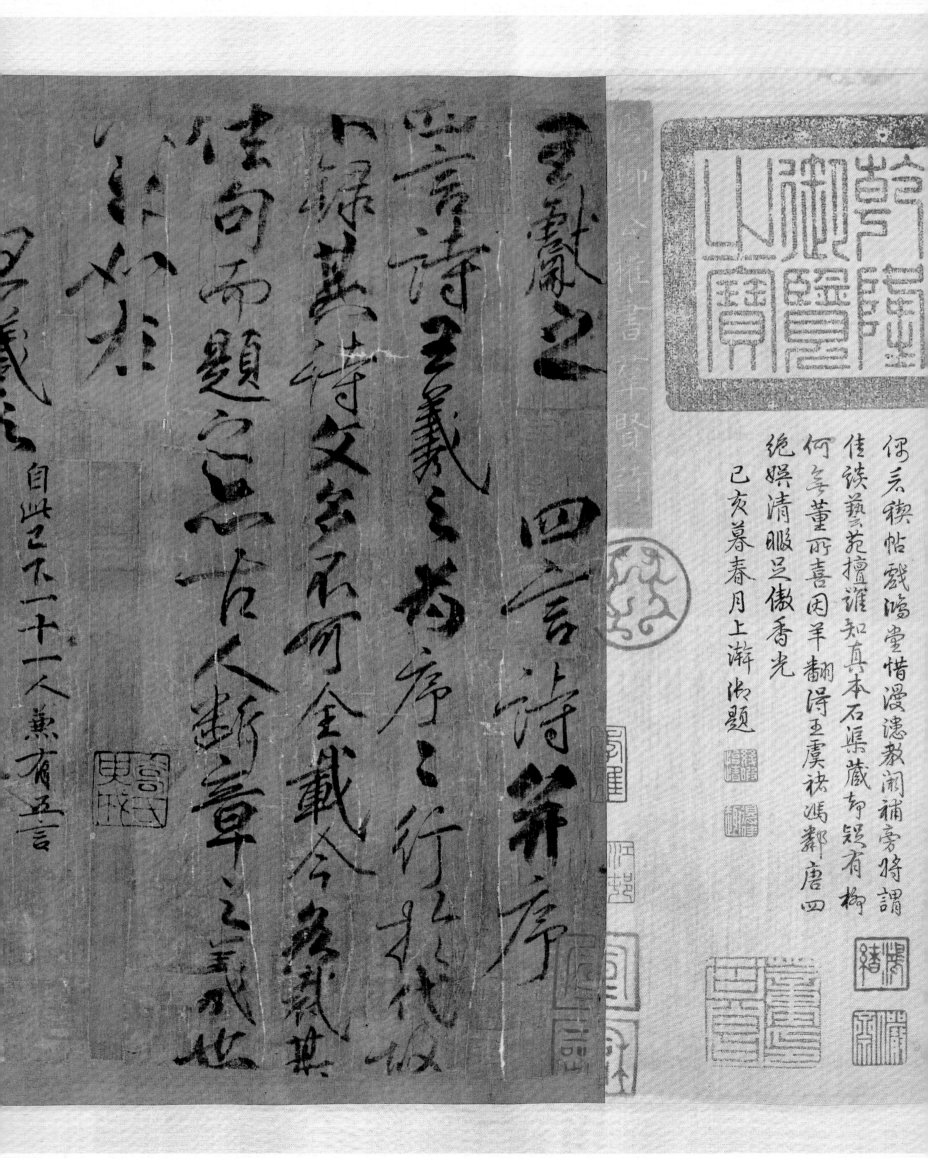

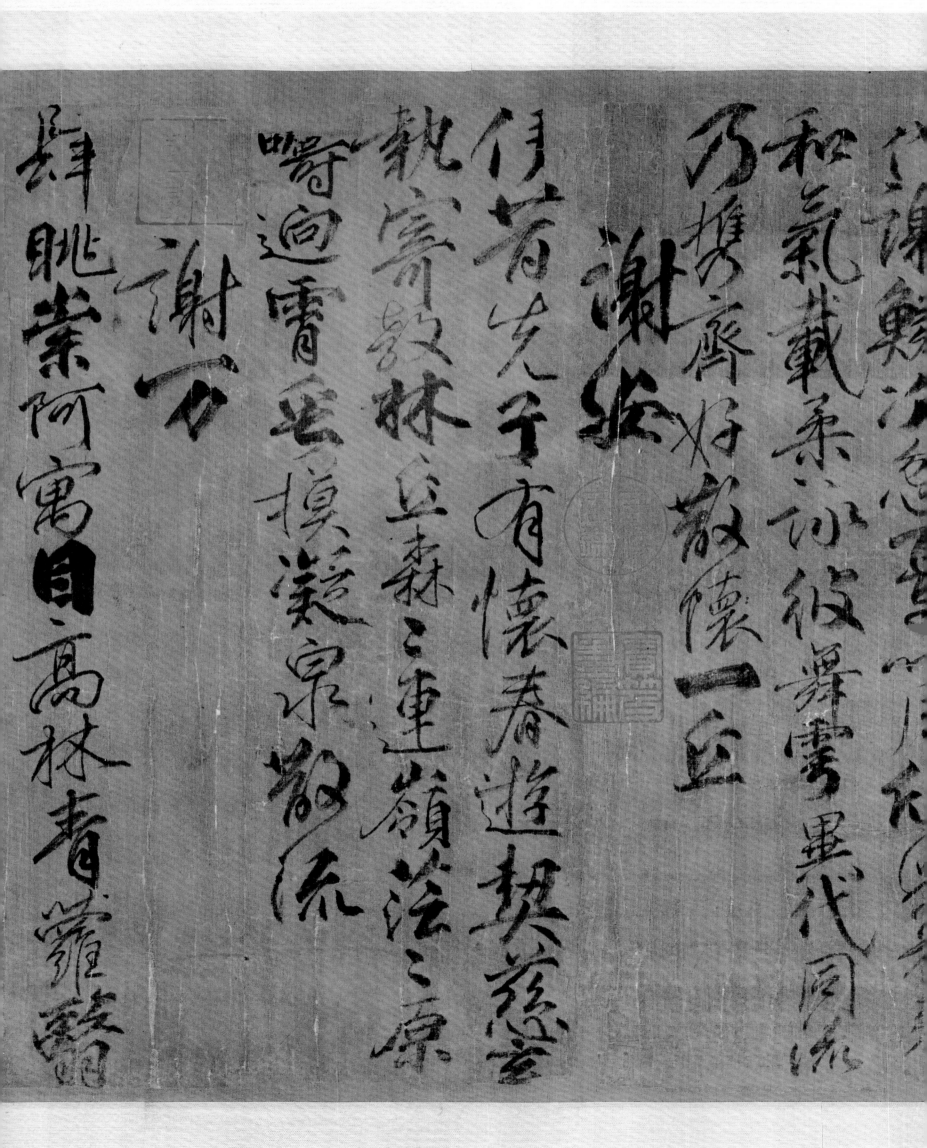

和氣載柔沕彼舞雩畢代同流

乃攜齊好散懷一丘

謝琰

佳若先子有懷春遊契慈云

執宇敬林丘森之運額滋之原

寄迴雪□摸藻眾散流

謝□

歸眺崇阿寓目高林青嶷□□

轉眺崇阿寓目高林青蘿藉

此脩竹冠岑峯密流清響條條

鳴音玉嶠吐鬧零霞成陰

孫綽

春濟登甚亦有順流懷捏

代水蒸以良濤脩林陰浩流

瀬縈丘空守池激連瀲匋卅

徐豐

丹崖練玉范藻映林綠水橋

王林之

隱机允我仰希期山期水

鑽異摽百平勢運摸黃績

浴之大造万化齊軌內悟玄同

孫統

真宰布風水歡

作力兼波何接芳陳崇

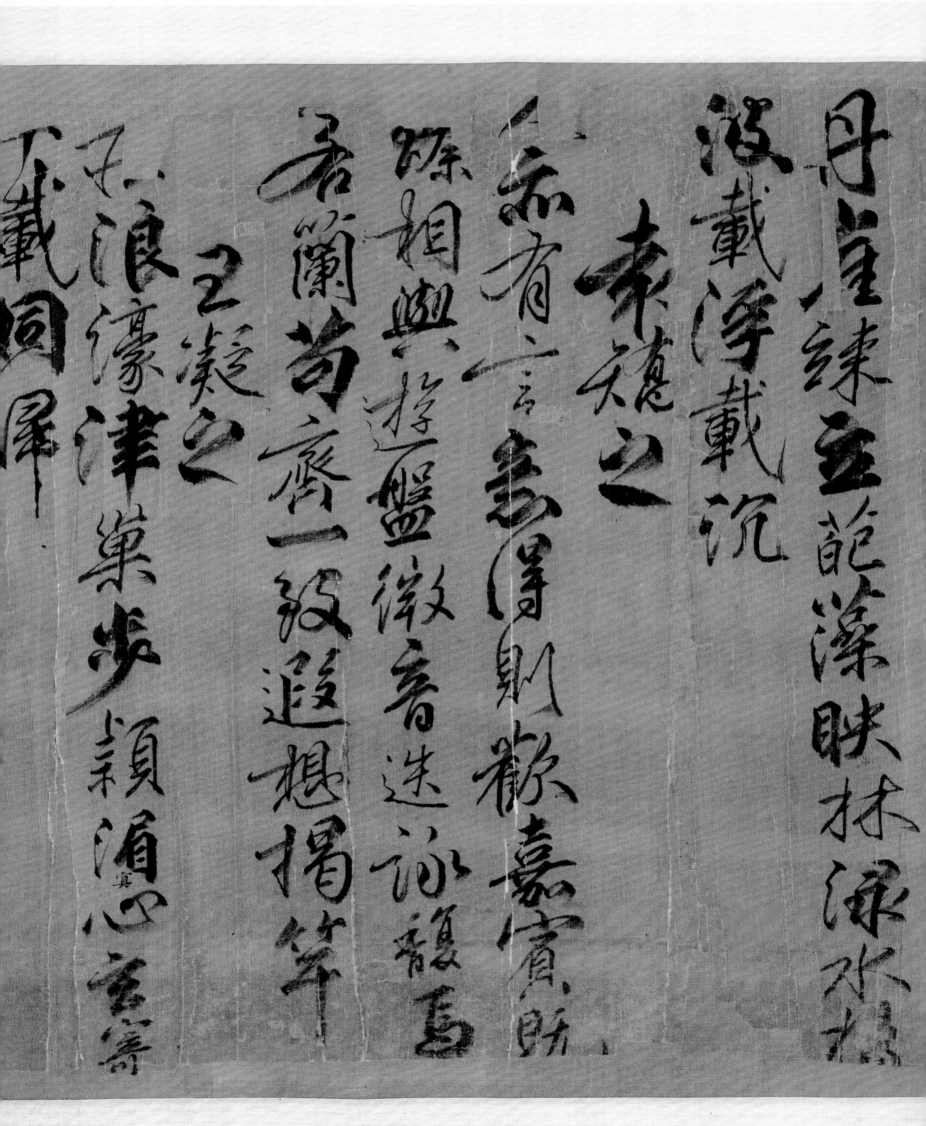

丹崖練玉範藻联林渌水槙

波載浮載沉

来褆之

亦有言高澤閑歓嘉賓眄

諜相與遊盤微音迭詠馥馬

君蘭苟齋一致遊想揖等

玉凝名

不浪儫津巢步潁湄心玄寄

不載同屏

在昔眼目味存林嶺令我斯遊神

悟心靜　　王徽之

散懷山水備味恣羈秀薄榮顏珠

松籠崖遊羽扇香鸞雛清洋津

目寄心歡宴二三　　王豐之　自此已下主人無五言

肆眺巖岫臨泉濯趾感興魚鳥

安羨姐時

集我

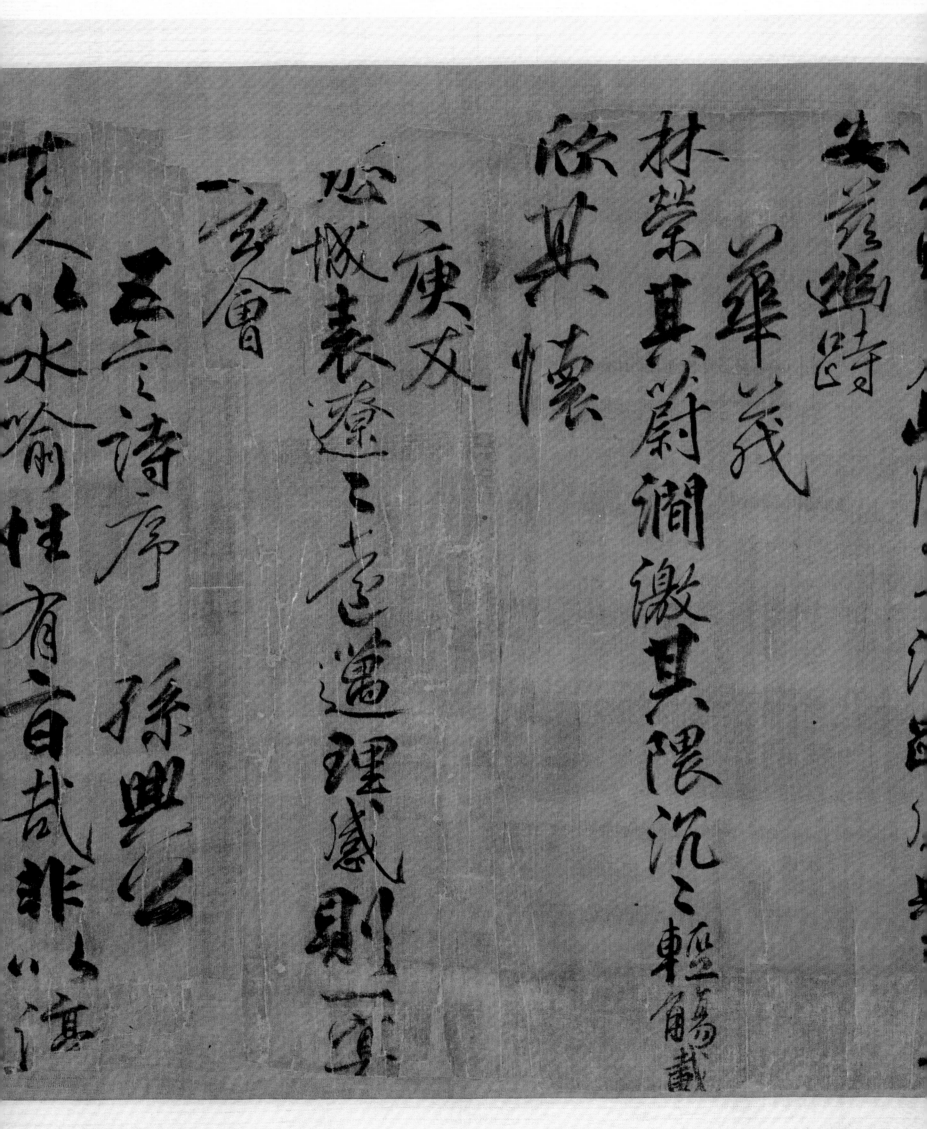

安羡幽時

華茂

林榮其欝蔚潤激其隈沉之輕觴角藏

欣其懷裹

庚戌

感慨表遽三月遷理感則盡

審會

云云詩序　孫興公

古人以水喻性有百哉非以演

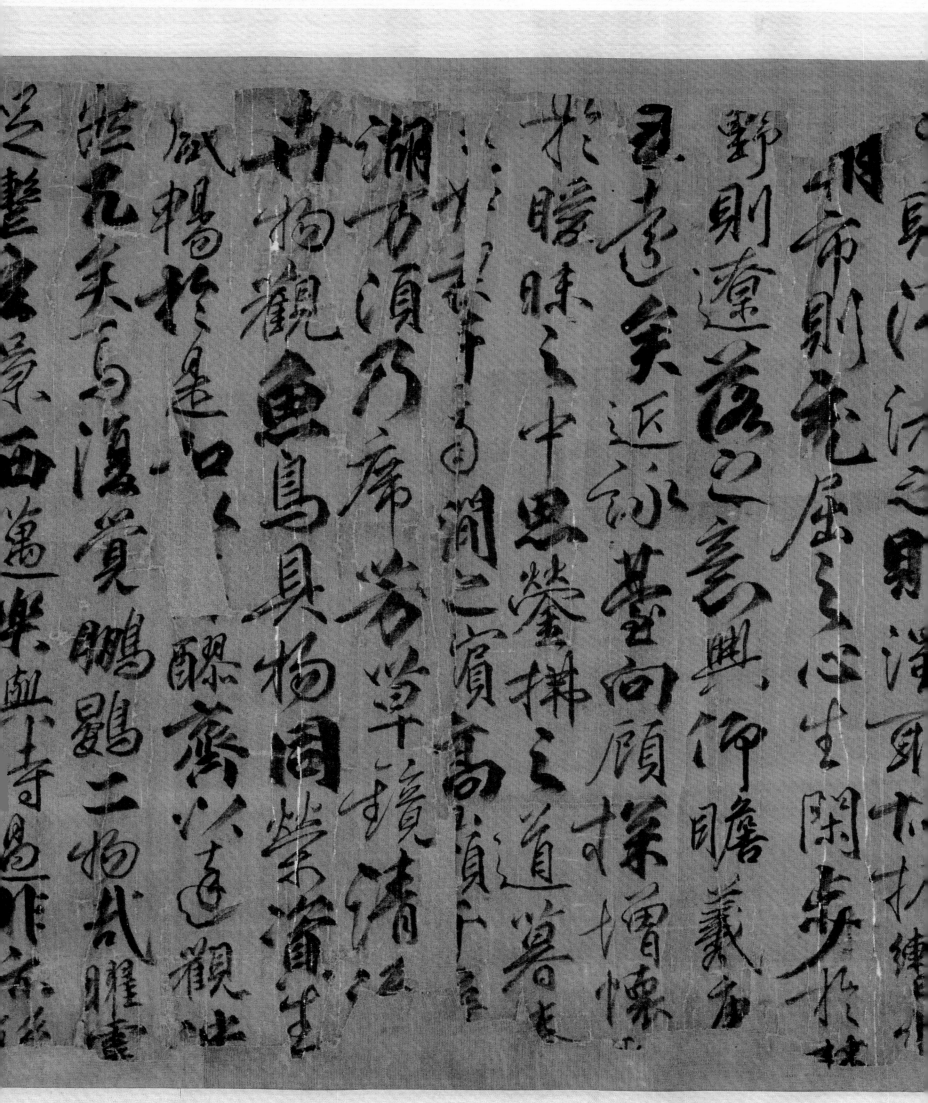

法元美鳥漢覺難二帖其瞻

從彎室景西邁樂邇時過非东從

之住漢推移新故相擾今日之通

眄漢陳美原詩人之發興良詠歌

歸

文多不偹華其詩略如此其詩亦裁而掇之如四言

自此已下二十八迤有四言

仰眺望天際俯瞰淥水濱寮朗

至崖觀窗构理自陳大矣造北

切万珠漠不均羣籟雖參差

遄我至川新

裁臨欲嘉宗宰不同裹衾裳薄

羅陽景徽風翼鞄航淳臨陛

府光二遊義唐万殊混一靈

須賞蓮瑞

謝珂

玉宇春陰旗勾岳舒陽雄靈液

秖九邇芝風扇鱗縈碧林輝英翠

仡範擢新坐三朝禽拯翰遊騰鱗耀

日令

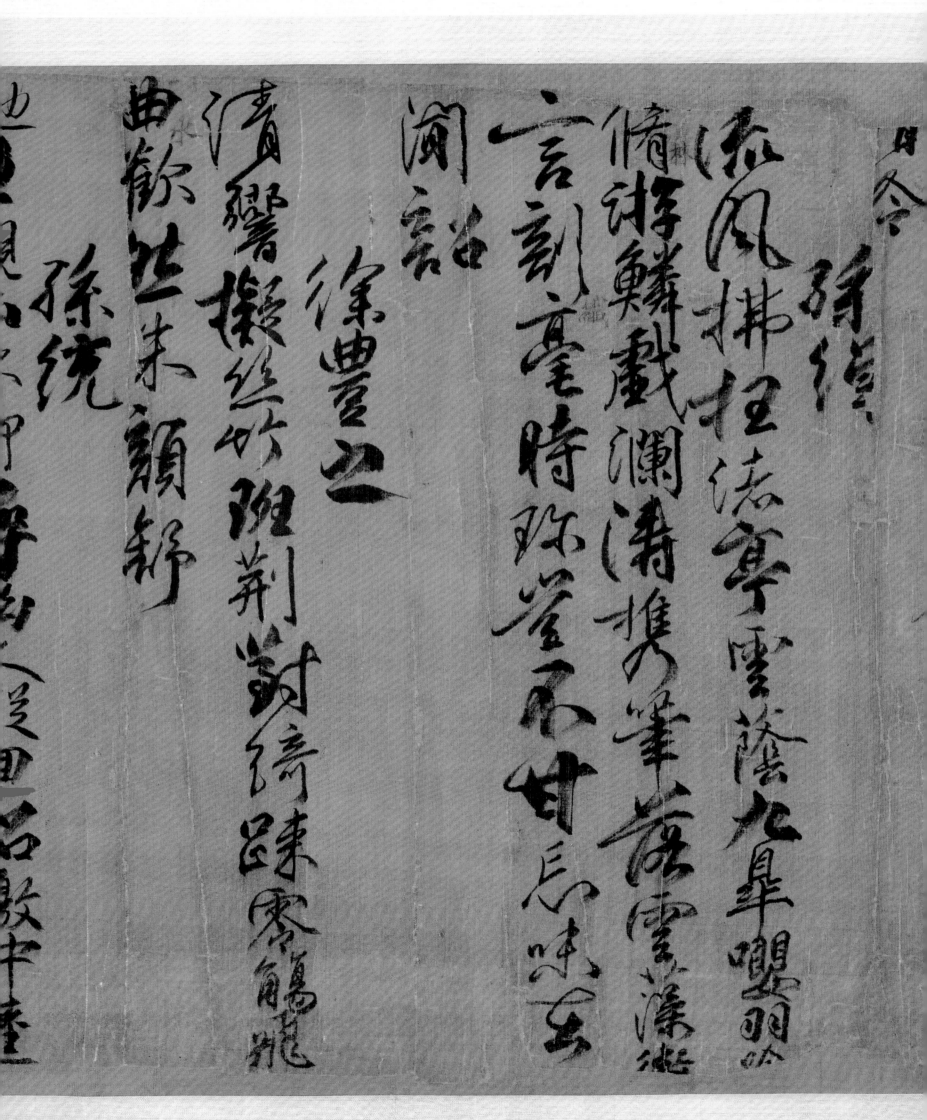

流風拂枉渚兮雲陰九皋嚶鳴

情遊鱗戲瀾溝攜兮筆屋雲藻遊

言剗臺時珠鑒不甘忘味

瀾言

徐豐止

清響攬絲竹隨荊對綺東零鶴龍

曲歙竝朱顏靜

孫統

机遺百良可散古人徳芸云

心同斯欲

王凝之

烟熅柔风扇熙怡和气淳駕言

興時逍遙暎遒津

嘉會欣時遊豁朗暢心神鈴詠旨曲瀨

王肅之

淥波轉素鱗

王徽之

毛币有貞藏安用羈世羅卜

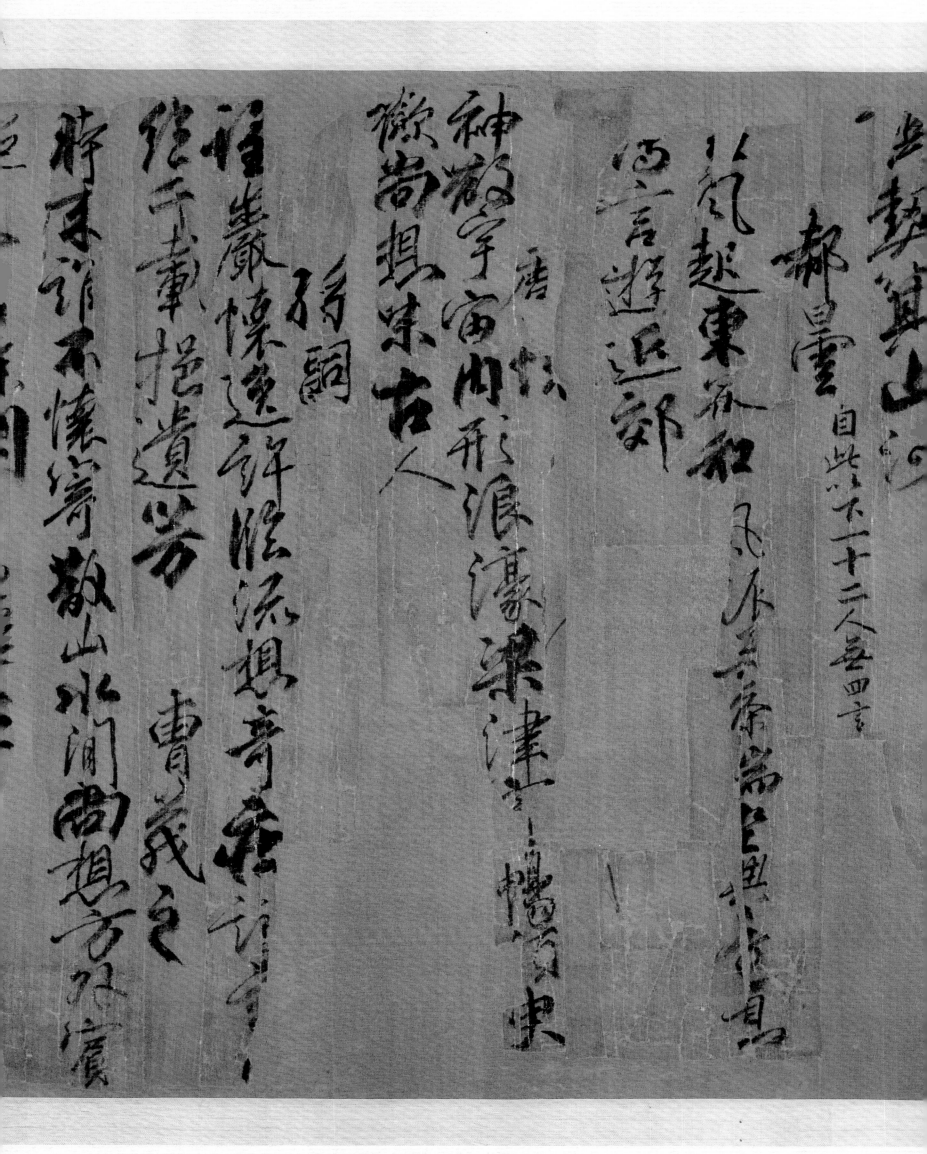

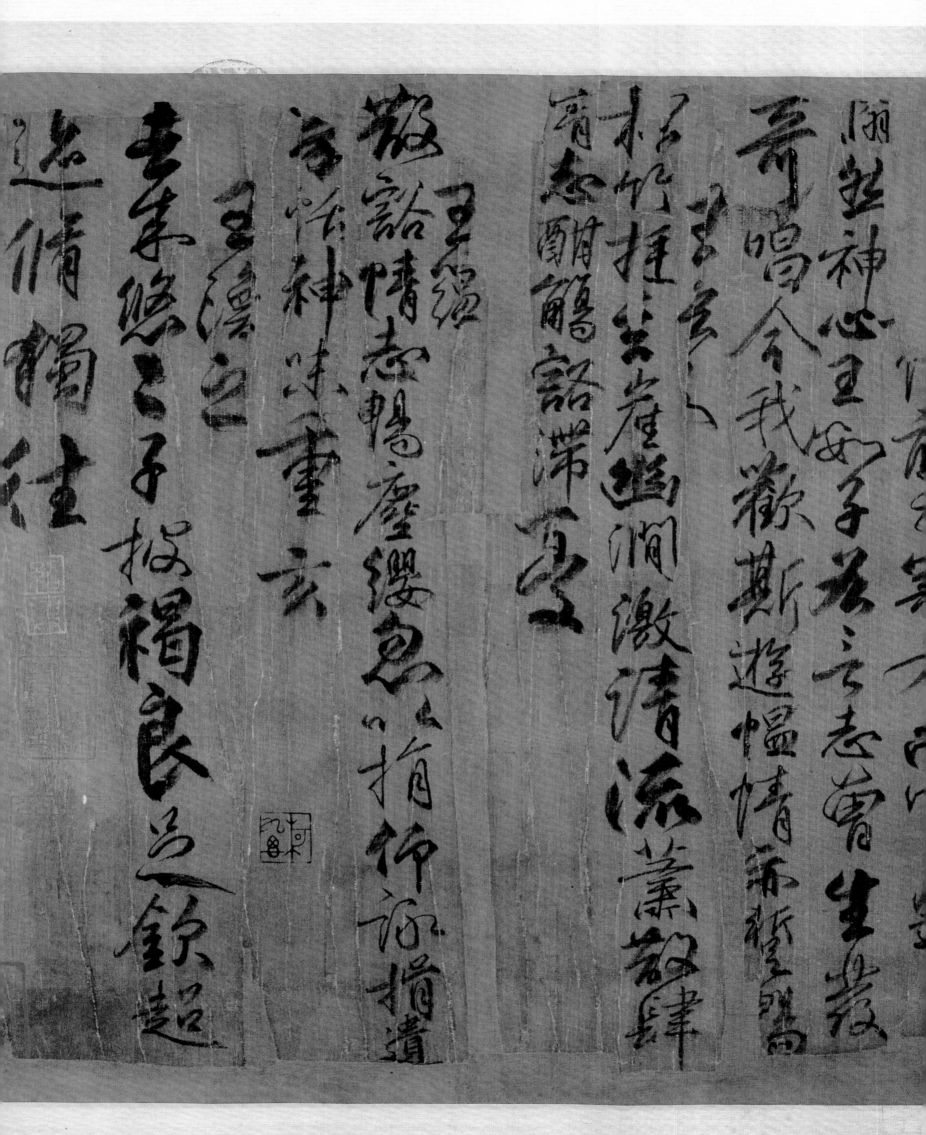

那　天寵　借覽

祥符八年□□歲季夏月十楊

蒲陽蔡　襄　題

晉人宗尚玄遠言皆曠淡唐室書法末

墜筆力遒逸咸可觀焉宣和甲辰季

秋六日平興邑丞雒陽李處益

魏正始中務談玄勝及晉渡江尤宗理
仁故郭景純始合道家之言而韻之三世孫
興公計玄度單轉相祖尚又加以三世
之辭而詩驪之體盡尚皆寄尚蕭遠軼跡塵外
賢詩體正爾然皆寄尚蕭遠軼跡塵外
使人懷想深頃見晉人一帖云三日臨
水詩文既佳興趣高覽之增諸懷丰少

時明昌二年七月
畾宋适題

老人王萬慶題於潛玉堂
歲壬戌夏四月六日漁游

議郎行秘書省校書郎臣黃愷琴觀
希世珍藏也政和元年十一月戊寅承
唐諫議大夫柳公權書故自不凡當條

永和一叙筆神气遺刻岳然走千古

歲壬戌夏四月六日濟游
老人王萬慶題於潛玉堂

興公文是擲地聲安石詩為碎金語摹賢爾時氣爭王卿應零舊日塵士縞素風神出豪驚柳家新樣疇昔觀鋒距寧燈由也堂委蛇耻敘邯鄲步鳴呼開元以意骨格變誠懸六是書中虎不辭傾廩為買悄欲傍墨池進這武君不見魯男子礭礭可畏武自云善學君之祖

墨池邊氏君不見魯男子耶不可
畏我自云善學君之祖

自禊敘出右軍筆玉匣蘭亭龍孫定武
外石剝何曾有千本而孫興公文及諸賢詩
寥寥無傳者獨柳誠懸少師嘗一錄之
況宣和書譜柳法遒媚勁健與穎司徒
嬌美書家謂鷓鴣遲戈餘鷹小構
不足喻其鷙急去山陰室雖遠大安

行小楷以無意數之絕浮晉人
遊絲細筆如鐵鑄中間一二
羊鼻翁也鋒勁處真純鈎釋猶
之則俗者入嫵（眼作）美殊似毗聖之視
公書本着之然有一二俗筆而久

之仍為歉志於没吴郡王母貞謹書
悦然若未識久看愈妙日損一歲奉發

行小楷以無意發之絕得晉人

心印乃子發尾楊少師有書名

乃不特徒宗適世書名乃致佳

此二不可曉也滄浪莆田海岳皆

坡及長厲校去皆宋之諳八法

者皆有駿滩游老人王萬慶庭

瑞兔也明昌金章宗年歸然

則此卷蓋入於吳萬曆政元初

揚少師書興公後序為
及諸賢詩兩元書積帖
政自不敢與逸少抗衡
身於此書每於險中生
態桔潤纖穠揖暎相發

世貞

態枯潤纖穠揖暎相發
當後世而能髣髴其歸者耶
夫以晉人霜露之以著之誅
天得公書輒成薰以美墨
諸燕趙絕代快頰陽阿
使人心愉目掩不能自制
可甲戌仲秋之望雪間
莫是龍滑觀于長安寓舍

乙亥中秋日記

柳誠懸行草攣勁頗捷似顏

魯公而乾濕平備殊無妍媚

之態於此卷見之

茂苑文壽書

唐人真蹟世不多見知誠懸善書

家鉅工者菁陵□書之雅山□□

上六寸想見筆諫風度癸丁丑

夏與錢山人數登仲氏□翠同觀後

山　長洲□風翠

柳太師自長慶間拜侍書學士
以筆諫顯名逌事文宗有諍臣風
平生博貫經術書法結體勁媚帝一
日召與聯句賞其詞情具美命題于

廧壁歎曰鍾王無以尚也當時大臣家

碑誌非其筆人以子孫為不孝外夷入

貢者皆別署貨貝曰此購招書嘗書

京兆西明寺金剛經有鍾王歐虞褚陸

諸家法自為得意史稱之者如此今觀

所錄蘭亭諸賢詩及後序入宣和御

府收藏六璽燦爛宋名人俱有題識弇

府收藏六璽燦爛宋名人俱有題識弁

州公備極推許系以長歌董文敏刻

之鴻堂帖中其為墨池瓌寶信不誣

矢端審其骨挍道勁中含姿態楷

書安行与度人經一徔自是柳家新

樣至所云鍾王歐褚陸諸家诗跆

未可於筆畫溪呈間

始知古人妙靈在師神而離跡攻自
目一家近代學書者流愈似而愈嫩
古古人愈遠請以柳書為求度金
針可也康熙五十七年冬十月廿二日
橫雲山人王鴻緒題于長安邸舍時
年七十有四

蘭亭八柱第七

古人斷章之義也　王羲之　自此以下十八人魚有五言

代謝鱗次忽焉以周

欣此暮春和氣載柔

詠彼舞雩異代同流

乃攜齊好散懷一

林濼水揚波載浮

載沈

袁嶠之

人亦有言意得則歡

嘉賓既臻相與遊

盤薄音迸詠發馬岑

蘭茝齊一致遊想揚

丘

謝安

伊昔先子有懷春遊

契茲玄執寄敷林丘

森羅連嶺茫茫原疇

迥霄秀模凝泉散

流

謝万

肆眺崇阿寓目高

林青蘿翳岫備竹

冠岑谷流清響

條欷鳴音玄嶺

王凝之

莊浪濠津萬步頴湄

寄心玄冥千載同歸

在昔暇日寄存林嶺

今我斯遊神怡心靜

王肅之

王徽之

散懷山水偹於忘羇務

薄簿穎陳松籠崖遊

相扇香鱗躍清池肆

春之始禊于南澗
之濱高嶺千尋
澄湖萬頃乃席
芳草鏡清流卉
物觀魚鳥具物
同榮資生咸暢
於是和以醇醪齊
以達觀洪流玄笑
為漁覽鵬鷃二物
戴曜靈倡變言景
西邁樂與時過悲
亦係乎佳遊推移
新故相換今日之
遄明渡陳矢原
詩人之敷興良詠
歌上有由　文多不備載
王羲之　此係舊刻繁全錄錄
仰眺望天際俯盤

搞翰遊騰鱗躍清
泠
孫綽
流風拂枉渚
雲蔭九皋鳴鸮吟
脩林游鱗戲瀾
濤攜筆落雲藻
微言剖纖毫時琭
鑒不甘長味玄淵
詔
徐豐之
清響擬絲竹班
荊對繡蹊零鵠
飛曲（詠）歡狗桀穎
新
孫統
地主觀山水仰

心荷仰想逸民
机遺百良可翫
古人詠無雩今
也同斯頴
王渙之
怡和氣溥駕言
烟熅柔風扇毚
王肅之
與時逍遙暎通
津
壽會欣時遊詔
朗暢心神冷詠游
曲瀬綠波轉（素）
蔣嵩
鱗

370

大矢造化功萬殊莫
不均群籟雖參差
適我無非新

謝安

相與欣嘉宴安寧樂
同襲裳薄雲羅陽
悠然翼輕航薄
懸陶玄府九著遊
羲羲唐萬殊混一
象安渡覓趢璃

謝萬

宣賓卷隆旗句芒
舒陽雄雲液被九
區光風扇鱗榮
碧林輝英翠紅
範擢新莖翔禽
捨翰遊騰鱗躍清

楣因流磚輕觴
泠風飄崖松時
禽泠長澗篴
籟吹連岑

王桃之

鮮葩映林蔭遊
鱗戲清渠臨
川欣投釣得意
亹莊魚

袁嶠之

四眺華木茂俯
仰清川澳激泉
流芳醴醲爾果
心散仰想逸民

間尚想方外賓超
用羈世羅攬棄
三有餘閑

華平

顧異達人遊解結
遠濠梁猖狂住
道浪滄無何鄉

魏滂

三春陶和氣萬象
豪一歡后欣時
和駕言暎清瀾
寶氣凌音暢備羞
遺世塋巖媿晚
壁脩川謝擢竿

虛室川謝揭竿

謝㥁

繼觸任不適迴波

縈遊鱗千載同

一朝沐浴陶清塵

顧蘊

仰想靈舟說俯

穎世上賓朝苞苒

玄契夕辭理自因

桓偉

雁物寄有尚宣

情亦難暢

今我歡斯遊惜

志曾生發奇唱

神心且孜孜多言

屢遷沂津偏㳂

快然不能無一辭不

葉以右軍蘭亭好

而亦蘭亭為須筆一

稽其眇人莫識矣

米老石涯謹跋云是

尊合異為主妙那使

謀畫繼之極豈以禪

日穎平原如一變柳

昌善書能脫晉唐

盡態極妍斯時耶

書法自虞褚祿薛

此生足金墨禪軒

以謀謀一斤

讀書回一攤之

戊午四月廿二日董其昌

香光此卷專務規倣誠臻神韻

而柭字句脫落者不復致詳金

蘧剛俠得雲探脈時別有去取

箋識或闢句或成閟字之讀去

米解范處斯為金璧之懷故於

幾殿喻寄數過見有水能成蒼句

老以馮惟寄言紀校之則孫綽訪

字瓠滂詩闢明字難字徵之詩遊

闢末若保冲真齋契集山阿二句

桓偉詩闢首句而承齋今曹茂

淡之詩序闢標名印據原文用懂

之詩並闢標名印據原文用懂

法補之而本堂則仍牽舊因評識

端秀終於此蓋余之而為闢識而止

示余為怹椎蓋凝墨禪三昧乃毋

以來書壇執牛耳無誰能

興選主夏盟者非偶然也余

世二歲此万與此卷周旋中間

八出長城一使潤海目歸華亭

故里王武林西溪山莊一使演

南跋沙萬里豈往不與俱也

年六十有五吳回念卷中之金

思翁年八十餘海寧公七年

八十有四優遊林泉此生及鷗天老

漁者莫考好則莫苦二老之壽

讀其跋川自獻也回書

雍正乙卯三月二十日墉小是

讀其跋川自獻也回書張照

激清源以盪肆

情志酬筋欲滿

夏

高岡

散懷情志暢塵

鱗魚以拍俯藉

遺芳活神味重

玄

王渙之

玄崇然子揆褐

良足鎮超造儔獨

往

右柳公權書蘭亭詩書法
與右軍稧帖絕異自開戶
牖不倚他人廡下作重佳此
所謂善學柳惠者也或曰陶穀
書思敬未能特創乃尔且君謨

長春己富宝美　善㠇

思翁臨此為明萬曆四十六
年六十餘矣精采煥發尚
如初日出雲名花當午百歲
以來書壇執牛耳無誰能

洞識此卷楮墨如新為之惋然曰識數語而歸之

海寧陳元龍

此卷予外舅宋文恪公故物也予為館場時文恪
置此卷案頭時辰玩每為予言此董文敏真蹟神
品深得晉唐人神髓者為崑山徐立齋先生所藏一日出
以示予曰與奕指以相睹予膝之豐以嫄婉以他名蹟相易
予愛而斯之遂歸於予今世俗流傳董亭真蹟如此卷者
絕一時此卷得兩歸美戌夏五月予自粵西入　覲隨　鑾
得天太史得天為詹事孫搏英安博學供奉　內廷詞翰妙
末見其匹也文恪捐館後為洲學士以贈江村宅令文恪
避暑熱河得天學之行篋以借觀四十餘年閒名聲相紐

蘭亭詩

鑑明去塵坦止則

鄰若生體之固未

易三觴解天刑方

寸無　矜代將自

平雅無絲與竹

玄泉有青萍之鑑

觀其筆意悉類

米南宮宋景濂

而謂向府無路

皆米芾一筆偽

作也　其昌題

無嘯與歌詠言
有餘馨取樂在
一朝寄之齊千齡
陸柬之書蘭亭
詩凡五首皆右
軍作稧帖原有
序有詩唐帖
無以詩行者
僅見於柬之書
觀其筆意類

思翁晚季書騷經蘭亭詩二經炎輝平
巳冬見於百浪河干市上余未曾收卿墨
黃伸鄰見獲此殘爲思翁寂晚此他旦眼
明能辨行閱滲墨字景定爲朗時朝鮮賀
冬至裏背經屬余題記余己顧徵竟寠此
弟二經平字行後有懌字元字行後有拾
壹月拾伍日字有字行後有秘曾楷首字陸
字行後有律艹黃鍾七政上齊長景字序字
行律有欽帷字其二十三字其餘字景不復
可識當是經弟二層其前或是弟三層及餘經
此書蕪蘭亭叙顏平原李北海老賓驅挈
筆地墨分蒼映此境北後人所能測議定日
用原經綾絹精裝勿使字痕少脫珍藏方使
經黯夫斯卷止章巳十二月廿一日己卯午窗
六十九歲陳介祺記

俾　還　舊

王獻之　四言詩并序

四言詩王羲之為序之行

於代故不錄其詩文多不可

全載今名裁其佳句而題之

右古人斷章之義也　之如

王羲之　自此已下二十八薫有五言

代謝鱗次忽焉以周欣此

暮春和氣載柔詠彼舞

雲興代同流乃攜齊好散

懷一丘　有闕筆今補

謝安

伊昔先子有懷春遊契

莊玄執寄敷林丘森之連

嶺茫茫原疇迴雪至摸

凝泉散流

謝萬

肆眺崇阿寓目高林青

人亦有言意得則歡寿

寓既臻相與遊盤微音

迭寄詠蘭苟齊一

致想揭竿

王凝之

莊浪濠津巢步頴湄

寅心寄寄千載同歸

王肅之

在昔暇日味存林嶺今我

斯遊神悟心静

王徽之

散懷山水羅秀薄

茶潁躍松籠崖遊羽扇香

鱗躍清池肆目寄心歡

寅三等

王豐之　自此已下三人無五言

肆眄巖岫臨泉濯趾感

興奥鳥安幽時

華茂

觀

命六學士于敏中補書柳公權蘭
亭詩帖版缺畫者詩以誌事

公權禊帖早將神一脈香光浮
髓真鐫戲鴻惜漫漶
戲鴻堂帖而刻柳公
原刻本漫漶缺
畫者因其後董補成金字是做字于敏中就刻本意
書者原刻未及董字所至今之關字閱句則仍
其舊並以董臨之卷及余所愉摹上石矣
為一冊乃藝林
一段佳話也

補填臥床付絲繡董
書幸聚豐城敘 其昌阿臨蘭亭四言詩
五言詩取而觀之則實惟
高士宇陳元龍張照諸跋
跋於五言詩卷中諸張照時本屬金薤
後僅汲舊觀章而俱入內府雜未消
卷伊蹟舊緣墨因緣莫知其然而絚
者手迹

莅之大造萬化齊軌罔悟
立同覽異標百平勃
運摹黃綺隱机允我仰
希期山期水 按此詩勒崖原刻有
勒令從董臨本改

丹崖練立范藻映林濼
水揚波載浮載沉
原刻有關筆今補

泰矯之
人亦有言意得則歡嘉

孫綽

清響條鼓鳴音玄峻吐
澗霑霞成陰

春詠登臺亦有臨流
按此詩肆字仙字
原刻有關筆今補
懷彼代水蕭此良傳俯
林陰沼旋瀨縈丘寧池
激濬濫觴舟 按此詩縈字原刻有關筆今蘭

徐豐之
俯揮素波仰掇芳蘭
尚想寶安希風永歎 按此

孫統

宇原刻有
關筆今補

庾友
寄心城表遼之志邁躍感
則一賞心言會 按此詩序
孫興公
古人以詠言喻性有百斟非
以溥之則清瀟之則濁瀰耶
心生關步於林野則遼莊
故振響於朝市則充屈之
之意興御瞻義唐阮已志
矢近詠甚臺向顧探增懷
暖昧之中思鑒拂之道高
春之始禊于南澗之濱高
嶺千尋澄湖萬頃乃席
芳草鏡清流 奇物觀
魚鳥具物同縈資生感暢
於是和以醇醨齊以達觀
曜靈俄彎玄景西邁樂與
過悲京係之往復推移新故
相攪今日之迸朗復陳矢原詩
人之致典良詠歌之有由

乾隆戊戌季夏上浣御筆
應金合浦弥藝也當知縈乎道
可忘筆諫乃其人

心正由來筆有神臨摹況備在前真
臣奉勅摹柳公權補書蘭亭詩刻本已把
柳公權蘭亭詩刻本已把
佛刻一今以墨閣亭詩刻本不能仿
髓閣得之妙石所藏復內
臣見石本無異毫本所摹本法
金

仰想逸民烱遺音良

散此想逸民烱遺音良

可�щ古人詠無雲今也同
斯歟

王凝之
烟熅柔風扇熙恬和氣淳
篤言與時 逍遙暎通
津

王肅之
嘉會欣時遊豁朗暢心神冷
詠彼曲瀬綠波轉素鱗

王徽之
先師有真藏安用羈世羅未
著

齊契嵩山河

郗曇
風起東谷和 振 徐端坐
興言想萬言遊近郊

虞悅
神散宇宙内形浪濠梁津寄

王豐之
去来悠々子投祹良足欽

王蘊
肆情志醻觴豁滯慶
松竹挺玄崖幽澗激清流蕭散

王涣之
超逸備獨往
散豁情志暢塵纓怠以捐
詠揖遺芳悟神味重言

仰眺望天際俯盤綠水濱
王羲之
朗無崖觀寫物理自陳大
矣造化玓万殊莫不均羣
籟雖參差適我無非新

謝安
相與欣嘉苦率尔同襄裳
薄雲羅陽景微風翼輕航
淳醸陶丞府无著遊義唐
万殊混一象安復覺彭殤

謝萬
玄眞卷隂旗句兰舒陽雌
靈液被九區光風扇鱗縈
碧林輝英翠紅范擢新莖
朔禽振翰遊騰鱗躍清冷

嚶羽吟脩林游鱗戲瀾濤携

筆落雲藻微言剖纖毫

時孫堂不甘苦味空澗韶

按此詩哈字徽字原剖有闕筆今
補林字纖字原剖今從董臨本增

徐豐之

清響擬絲竹斑荊對綺踈

零鶴飛曲水歡竹朱顏舒

按此

詩然字未字原剖徽闕筆今
旁注曲字下董臨本作泳今仍揯原剖

孫統

地主觀山水仰尋幽人蹤迴沿

激中遠竹栢澗脩桐因流轉

輕觴冷風飄茂松時禽吟

長澗萬嶺吹連岑

按此詩飄字有闕
筆今補又連本孫

競詩作連峯原剖作荅典韻
不協因董臨本未改仍從之

王彬之

鮮葩映林薄遊鱗戲清

渠臨川欣投釣得意堂

在兵

原剖俱有闕眹林二字今補

卷矯之

四眺華木茂俯仰清川

漫激泉流芳釀容示景心

散仰想逸民机遺自良

孫嗣

按孫字原剖
有闕筆今補

謹嚴懷逸許臨流想奇莊

誰主絕千載挹遺芳

按此

曹茂之

按曹茂之名原剖正闕筆今仍
之有云名絕字上原詩有藏字原剖正闕筆今仍
詩嚴懷千載四字原剖有闕筆又諱字下原

本無今從董臨

時來誰不懷寄散山水澗尚想

方外賓超之有餘閑

今補又時字董臨本作泳今從原剖又
此詩董僅松王羲之下令從原剖分列

按此詩碩有闕筆
四字原剖有闕筆

華平

顛異達人遊解結邀濠梁猖

狂任不道浪流無per鄉

字解字狂

按此詩碩

魏滂

任二字原剖俱
有闕筆今補

三春陶和氣萬象齊一歡以后

欣時和鴦言瞑清瀾疊之慮

音暢儔筭遺世 望巖媿眇

展臨川謝揚竿

改世字原剖闕筆董臨本
按此詩原剖脫欣時和鴦言今從董臨本

謝懌

緩觴但不道迴波縈遊鱗千

原剖有闕筆今補

庾蘊

載同一朝沐浴陶清塵

按此詩旣任沐三字
原剖有闕筆今補

印與盡丹泛濟澂世上賓朝紫

王獻之四言詩弁序

四言詩之義之為序之行

於代故不錄其詩父多不可

全載今名裁其佳句而題之

忘古人斷章之義也 之知

左
改又之如左三字董臨本所無原刻有之今補又之字上原刻亦關仍存之

王羲之 自此已下二十八盡有五言

代謝鱗次忽焉以周欣此

暮春和氣載柔詠彼舞

雲興代同流乃攜齊好載

衰一 按此詩春字

真面

斯圖久長

乾隆戊戌季夏上澣御筆

其羊閒字畫以至□昌臨本為準芙臨本□閱
則仍其舊名以戲鴻堂原刻及敏中補本其昌
臨本及御臨本命工摹刻又為一冊彙裒成冊
以增摹搨
帖之勝閱年二百已漫漶重搨噎

王獻之　四言詩并序

四言詩王獻之為序之行
於代坡小錄其詩文多不可
全載今名裒其佳句而題之
六古人斷章之義也□□如
左

君羲之　自此已下二十八人兼有五言

代謝鱗次忘茲脩此周欣此
暮春和氣載柔詠彼舞
雲黑代同流乃攜齋好散

懷一丘

謝安

伊昔先子有懷春遊契
慈玄執寧教林丘森之連
嶺茹之原□迴雪□摸

丹崖練玉苑藻映林濠
水揚波載浮載沉

秦隃之

入而有言出則歡嘉
賓既陳相與遊盤薇音
送詠發為君蘭苟齊一

散遊想揭筆

王疑之

五浪濛津巢步穎湄
心玄寄千載同歸

王肅之

莊若眼目味存林嶺今我

斯遊神悟心靜

王徽之

散懷山水備茲羅秀薄
榮穎遞松籠崖遊明扉香
鱗躍清池肆目寄心歡

寅三奔

王豐之　自此已下三人每五言

追

題內府摹柳公權蘭亭詩帖戲

雲裾蘭亭意早芒何來柳帖戲

鴻堂　襄世南快遂良所臨蘭亭序云流傳刻

雜刻入戲鴻堂而已漫其真蹟久否存矣公權此帖

速墨墨蹟杳不可考也刻工末必能知

字片石居然有斷章　甚工筆畫古多

有發閒者蓋由當時刻李摹勒末善而石刻文年

久曼退故以其昌胎本較之轉覺青過於薦矣

說項祇因撫自董補王恰似得

其羊　聞字畫以至昌臨本爲準矣臨吳之其

則仍其舊呂八戲鴻堂原刻及敏中補本其昌

仰眺崇阿寓目高林者

藉萋岫備竹冠岑容流

清響傯縠鳴音玄嵫吐

潤霏霞敝濱

　孫綽

春泚登臺亦有臨流

懷得代水寄此良儔儕

林陰洛旅灞縈丘寧池

激漣瀲鵬卅

　徐豐之

俯揮素波仰掇芳蘭

尚想濱客希風永歎

　孫沇

涂之大造萬化齊軌四憶

言同覽異標百平勋

運摹黃綺隱机兀我仰

希期山期水

　王彬之

丹崖蹂立範藻映林濠

華茂

林榮其鬱蔚潤激其隈沉之

輕簡截　欣其懷

　庚友

怒慨表遼之志邁理感

則一遺一吝會

五言詩序　孫興公

古人以水喻性有百歲非

以漣之則清清之則濁耶

心生閑步於林野則遼莊

故振轡相市則充屈之

之意興仰瞻義角己志

笑近徐臺向顧探增懷

於暖眜之中思鑒擷之道

暮春三月相期之賓

高嶺千尋　謝萬頃乃席

芳草鏡清泚　卅拍觀

魚鳥具楊同縈濱生感暢

於是江之　醳齋以遠觀逆

魚鳥具暢同榮資生咸暢
於是和以醴齊以達觀也
眩元矢焉復賞鵬鷗二物哉
曜靈倏響玄景西邁樂興時
過非亦係之注復推移新故
相攪今日之迹眠復陳矣原詩
人之致興良詠歌之 淳中 文多不備
如此其詩亦裁而 掇之如四言焉

王羲之 自此已下二十八見有口

仰眺望天際俯盤綠水濱
寥朗無崖觀寓物理自陳大
矣造化功萬殊莫不均羣
籟雖參差適我無非新 道我無非新

謝安

相與欣佳賞尋尔同襄裳
薄雲羅陽景微風翼輕航
淳醲陶元一府先以遊義唐
万殊混一象渥賞起凝殘

謝万

在奥
眾鶵
四眺華不茂俯仰清明
漫激泉流芳醴齊尔景心
敬仰想逸民軌遺百良
可觀古人詠無罸 心同
斯歟

王凝之

烟熅柔風扇熙怡和氣淳
篤言遊觀時道遙瞬道津

王肅之

嘉會欣時遊晤朗暢心神冷
詠倚曲瀨涑波轉素鱗

王徽之

先而有宜藏安用羈世羅淋

王契 自此以下二十三見四言

郝曇 契寄山河

氣起東容和風扇元辰王孫瑞
興憑想 寓言遊近郊

庾蘊
仰想虛舟說俯欲世賓朝榮
雖云冲夕齊理自因

桓偉
陳西荼寄有高宣尼
遙泝遙闌蛙神心王孫子名之

志曾生發前唱今我歡斯
遊幔情亦雜暢

王玄之
肆清志酬鶴韶滯 夏

王蘊
松竹挺玄崖幽澗激清流藥散

王渙之
敬諮情志暢塵纓息以拊衿

詠揖遺 方怡神味重玄

王渙之
去來悠三子揆楊良豈欽

超遠偹獨往

勒鈎填
鴻臚寺序班 小臣常福春

謝万

碧林輝英翠

朝霞拯翰遊騰鱗躍　红苞擢新莖　〔肉令〕

孫綽

流風拂枉渚停雲蔭九皋

嚶羽吟　脩游鱗戲瀾清攜〔林〕

筆嶺雲藻興　言刻匪時

珎萼不甘長味玄淵韶

徐豐之

清響擬絲竹班荊對綺疎

零觴飛曲瀨歡愼朱顏靜〔水〕

孫統

地主觀山水仰尋幽人踐迴沼

激中達竹栢凋倚桐因流轉

輕觴冷風飄萊松時含吟

長澗萬籟吹連岑

王彬之

鮮葩映林薆遊鱗戲清

渠泒爪欣授鈞得意瑩

在奧

暢可吏歡尚想味古人

孫嗣

望巖懷逸許泒流想育岳〔岳〕

雄主絟平載挹遺芳

曹茂之

時乘誚不懷寄散山泒間尚想

方外實超三省閒

華平

負異邈人遊解絉邀濠梁猖

桂佳不遑浪流无景鄉

魏滂

三春陶和氣万齊一歡水后〔象〕

欣時和鴛言暎清瀾齊三集〔象〕

昔暢儔愼遺世隹望崇巖婗眺

庭泒川謝揭竿

謝繹

縱觴已不遑迴波縈遊鱗千〔象〕

載同一朝水瀄陶清塵

庚蘊

王獻之　四言詩卷序

四言詩之義多為序之行

抵代故不錄其詩文多不可

全載今多氣甚佳句而題之

出古人斷章之義此此是如

王羲之 自興已下二十八人兼有五言

代謝鱗次感以周歿旺此

暮春和氣載柔詠彼舞

雲黑代同流乃攜齊好散

進秦壑異

林青蘿翳岫脩竹
冠岑谷流清響
條鼓鳴音玄峰
吐潤霏霞成陰
　　孫綽
春詠登臺宗有臨
流懷彼代水蕭幽良
傳儔林陰沿旋瀨縈
兵穿池激湍連濫觴
　舟
　徐豐之
俯揮素波仰掇芳
蘭尚想實宇希風
永顤
　孫統
茫茫大造萬化齊軌
冏悟言同覽異摽
台平勛運摸黃綺
隙机兀我仰齋期

驛野巖岫陰泉濯沚
感興奧鳥安彥幽時
華茂
林榮其蕭潤激其隈沈沈
輕篠載欣其懷
庚友
寄心城表遼遼遠邁理
感則一實心玄會
子言詩序　孫興公
古人以水喻性有旨哉
非以溥之則清濁之則
濁耶故振響於朝市
則充屈之心生關步於
林野則遼峻之意興
仰瞻義唐院已遠矣

增懷於暖昧之中
思鑒撫之道慕
近詠臺向顧摽

謝安
玄賓卷陰旗句芒
舒陽旌雲被九
區光風扇鱗榮
碧林輝英翠紅
豔擢新塋朔禽
摛翰遊騰鱗躍清
泠
　孫綽
流風拂枉洿亭
雲蓊九臯嚶羽吟
春之媚稧于南澗
之濱高嶺千尋
修林游鱗戲瀾
濤攜筆巖雲藻

謝安
相與欣嘉營卒樂
同寒裳薄雲羅陽
景徽風翼輕航淳
醳陶玄府兀吾遊
義唐萬殊混一
象安復覓彭殤
謝萬

四言詩　王羲之為序

行於代故不錄其詩

文多不可全載今多

裁其佳句而題之云

古人斷章之義也

王羲之〔自此己下十八人惠者五言〕

乃攜齋好散懷一

詠彼舞雩異代同流

欣此暮春和氣載柔

代謝鱗次忽焉以周

山
丘

謝安

伊昔先子有懷春遊

契茲言執寄愨林丘

森森連嶺茂之原疇

逈霄垂模凝泉散

流

謝萬

肆眺崇阿寓目高

林青蘿翳岫脩竹

丹崖竦之萼藻映

林濠水揚波載浮

載沈

袁嶠之

人亦有言意得則歡

嘉賓既臻相與遊

盤薄音迭詠額寫暢

蘭苟齋一致邈想揭

莊浪濠津巢步穎湄

寄心言真千載同歸

王肅之

在昔眠日味存林嶺

今我斯遊神怡心靜

王徽之

散懷山水俯惚羈秀

薄祭穎踸躒松籠崖遊

羽扇香鱗躍清池肆

日寄心歡真二奇

王豐之

同榮資生咸暢

柃是和以醇醪齋

以遠觀沖然元矣

寫渡覺鵬鵬二物

裁曜靈促變言景

西邁樂與時過悲

亦保之徒復推移

新故相換今日之

迹明復陳矣原

詩人之致興良詠

歌之有甫〔文多不備載〕

王羲之〔自此己下十八至有四言〕

仰眺望天際俯盤

濠水濱寮朗無崖

觀寓物物理自陳

大矣造化功万殊莫

不均群籟雖參差

善道我無非新

謝安

韶

飛曲泳巔然朱穎

荊對綺陳零觴

清響擬絲竹班

徐豐之

靜

孫統

地主觀山水俯

尋幽人蹤迴沿激

中遠竹柏間脩

桐因流轉輕觴

冷風飄落蕚松時

禽吟長澗筹

籟順連峯

王彬之

鮮萼映林薄遊

鮮葩映林薄遊
韓戲清渠臨
川欣投釣得意
寄在魚
　袁嶠之
四眺華未茂俯
仰清川渙激泉
流芳醴酒尔濯
心散俯想逸民
軓遺自良可翫
古人詠舞雩今
也同斯詠
　王凝之
烟熅柔風扇熙
怡和氣淳駕言

遨濛梁鮮輕舒翮
道浪流無卯鄉
　魏滂
三春陶和氣万象
齊一歡明后欣時
和駕言瞬清瀾
寶之源音暢修
遺世難雷巖娥脫
屐陟川謝揭竿
　謝懌
絕觴任不違迴波
榮遊鱗千載同
一朝沐浴陶清塵
　廣蘊
仰想盧舟說俯
颍世上賓朝榮雖

玄東悠悠子抉禮
良足領超逾修獨
往真契齋古今
　右柳公權書蘭亭詩書法
　與右軍禊帖絕異自澗戶
　脩不侔他人廬下作重儓此
　所謂善學柳惠者也或曰陶穀
　書恐發未能特創乃尔且君謨
　長麑之審空矣　董其昌

書法自虞褚禇薛
盡態極妍當時聰
畫態極妍當時聰
弓善者能脫手寰
曰颍平原虹一㲋柳
誅熙繼之於筆以鋒
堅合異為主如那窮又
拆肉遠而拆骨遙身也
自現一清以身以
米老反證誅誅不吳
孫吳眼人呆誅誅
昕書蘭亭寄須毫一

一朝沐浴陶清塵
廣蘊
仰想盧舟說俯
孫吳眼人呆誅誅

戊戌六月中瀚滴筆

董其昌臨柳公權書蘭亭詩全卷
初藏張照家後乃割截為二而兩
卷先後俱入內府因得合校審定
渡為聯緝成裝曾一再臨倣並加
題識其闕字間句則摹寫惟詩前
紀詳參政稍眼襄董法補呈之逐當夏雨
既霽筆尚不出範圍昔之詣力矢
者所摹尚不出範圍昔之詣力矢
人詩又各就之集字此或識臨
池偶誤寫而香光儓時乞或深考
雅眺為挑比而未盡今乃移就整
自如六旦以驗今昔之詣力矢向
齋且其行陳蒙高下多有奏差去向
序八字行蘭亭序文皆知為義之所
作不闕獻之別有王獻之四言詩并
書法自虞褚禇薛
盡態極妍當時聰
因冊此行以寓興正合乃
近詠臺向句盡用後漢逸民傳臺
佟向長二人事以對義唐正合乃
明張溥輯漢魏百三家集政作臺
閣孫失意理云可謂無知妄作矣
茅戲鴻堂帖原刻漫漶闊畫者多回
命于敏中就其邊儓補成全字其多
原刻及董書所答者仍闊之弦命
工以原刻本及敏中補本董臨本
益昕臨此卷鉤摹上石列為四冊
離合之妙可示羣而示之以識
佛擦餘家乃資考鏡而董帖顯晦
發而敬考君庸可示羣兩示之以識
藝林佳話乎平

390

王肅之

嘉會欣時遊　豁
朗暢心神吟詠臨
曲瀨綠波轉素
鱗

王徽之

先師有冥藏　安
用羈世羅未若保
沖真齋契箕山阿

曹茂之

將來誰不懷寄散山
水澗尚想方外賓超
超有餘閑

華平

顧異連人遊解結
邀濠梁狎粗得所

主人雖無懷矚物
寄有賞宣尼遊沂
津儕彼神心王暢
子玄言志曾生歎
奇唱令我歡斯遊
慍情亦暫暢

王玄之

松竹挺言崖幽澗
激清流萲散肆
情志酬觴嘯彍

夏

王豐

散詠情志暢塵
纓鳥凡捎仰詠揖
遺芳悟神味重
言

王渙之

玄束悠悠子捜褐

董其昌臨柳公權書蘭亭詩全卷
初藏張照家後乃割截為二而兩
卷先後俱入內府因得合校審定
復為聯綴成卷曾一再臨惟詩加
題識其闕字間句則按馮惟訥詩
紀詳校用董法補足之逐當夏雨
既霽幾政稍眼憊再臨此卷覽前
者所摹尚不出範圍益乃浮運轉
自如矣足以驗今昔之詣力矣董
卷分行踈密高下多有參差去向
雖畋為排比而未盡今乃移就整
齋且其首行有王羲之四言詩并
序八字蘭亭序人皆知為羲之所
作不闡獻之別有序文而所集唐
人詩又戲之集字此或誠懸臨
池偶誤而香光傚寫時忘未深考
因刪此行以寓辨正又孫綽後序
近詠臺向句孟用後漢逸民傳序
佟向長二人事以對羲唐正合乃
明張溥輯漢魏百三家集改作臺
閣殊失意理公可謂無妄作矣
命于敏中就其邊傍涾補畫成金字其
原刻及董書所闕者仍闕之茲命
工以原本及敏中補本董臨卷

自題

戊午正月廿二日董其昌

以諸軆臨之
山生過余墨禪軒
諸軆因一拈之

仰眺望天際俯盤渌水濱寮朗無崖觀寓
物理自陳大矣造化功万殊莫不均羣籟
雖參差適我無非新地主觀山水仰尋迪
人蹤迴沼激中逵竹栢間脩桐因流轉輕觴
泠風飄岩松時禽吟長澗萃穎吹連峯

柳公權書蘭亭詩

御臨

仰眺望天際俯瞰臨水濱寒
物理自陳大矣造化功物殊
難參差適我無非新地主觀
人蹤迴沼激中遠竹栢間修桐
泠風飄茫松時禽吟長渝芳
柳公權書蘭亭詩

禊亭餘韻

悠悠大象運　輪轉無停際　陶化
非吾匠　去來非吾制　宗統竟安
在　即順理自泰　有心未能悟　遑遑
纏利害　未若任所遇　逍遙良辰展
會一其三春　品物寄暢在所因
仰眺望天際　俯磐綠水濱　寥朗
無厓觀寓目　理自陳　大矣造化功
萬殊莫不均　群籟雖參差　適我
無非新　其二　猗猗二三子　莫匪齊
所託造真探元根　沙世若過客
前識非所期　廬室是我宅　遠想
戊　不可　謝　襄者　目與　其目

悠々大象運輪轉無停際陶化
非吾匠去來非吾制宗統竟安
在即順理自泰有心未能悟逍遙
經利害未若任所遇逍良辰
會一其三春啟群品寄暢在所因
仰眺望天際俯磐綠水濱寥朗
無厓觀寓理自陳大矣造化功
萬殊莫不均群籟雖参差適我
無非新二猗獝二三子莫匪齊
所託造真探元根涉世若過客
前識非所期盧室我定遠想
千載外何必謝曇昔相與無相
與形骸自税落淇鑑明去塵垢
止則鄙若生體之固來易三觴
觧天刑方寸無停主於伐將自
平雖無絲與竹元泉有清聲雖
無嘯與歌詠言有餘聲取樂在
一朝寄之齋千齡四其合骸固其
常脩短定無始造新不暫停一
往不再起扵今為神奇信宿同
塵凈誰能無此慨散云在推理
言立同不朽河清非所俟其五
陸東之書五言蘭亭詩丁丑仲冬
御臨

真　還　古　攬

補刻明代端石蘭亭圖帖

詩以誌事

蘭亭八柱已精鐫

南褚遂良馮承素摹蘭亭敘柳公權書

蘭亭詩董其昌臨柳本及戲鴻堂原刻

柳本余所臨柳本乃命于敏中補成舊

刻柳本漫漶之全字奉敕為八卷刻石

題曰蘭亭　　總得明摹惜弗全庚

八柱帖

歲復得明時摹刻蘭亭敘及圖畫詩跋

端石十四跋因出秘府舊藏明搨本命

內廷翰林詳悉校勘則是帖本明永樂

十五年周王有燉所刻兩益王納於神宗

神宗二十年補刻定武蘭亭三

四十五年重鐫其子常瀷之於神宗

褚遂良摹本一唐摹則本一又李公麟流

觴圖柳公權書孫綽蘭亭後序米芾跋

有燉書訣家蘭亭考證并跋又趙孟頫

子

補刻明代端石蘭亭圖帖
詩以誌事
蘭亭八柱已精鑴
己亥歲以內府所藏曩世
南褚遂良馮承素摹蘭亭及戲鴻堂柳公權書
蘭亭詩董其昌臨柳亭之全字摹為八卷刻成舊
題曰蘭亭
繼得明摹惜幣全
八柱帖

蘭亭考證遂後一段其趙孟頫朱之蕃跋

及洪武流觴圖

記皆全逸焉 　證以舊藏合今

寸原石存十四臧今以益王原刻搨本

度量尺寸其逸去不全者補行摹刻原

以成全璧　補之新繪幻雲烟刻原

流觴圖既缺逸不全存者以多刻剝因

命圖院供奉賈全臨倣補刻俾臻完善

感興有羨昔今視一再無

非翰墨緣不久硯廊祜壽

匣巖左右其舊有補刻木版三段仍令此帖

鈎摹上石而以木版築堂為廊分

石版長短不一難以硯廊東倣快雪堂

壽快雪堂　例依快雪永其年

辛丑孟冬上澣御筆

墨迹圖版説明

臨摹系列

一 唐虞世南（傳）摹蘭亭序帖卷

紙本 行書 縱24.8厘米 橫57.7厘米

虞世南（558—638），字伯施，越州餘姚（今浙江餘姚）人。官至秘書監，封永興縣子，人稱「虞永興」。精書法，為唐太宗的書法導師。擅真、行體，親承智永傳授，繼承「二王」傳統。真書體方筆圓，外柔內剛，筆致圓融遒麗；行書遒媚不凡，筋力稍寬。與歐陽詢、褚遂良、薛稷並稱「唐初四家」。

《蘭亭序》——又名《蘭亭宴集序》、《蘭亭集序》、《臨河敘》、《禊序》、《禊帖》。東晉穆帝永和九年（353）三月三日，王羲之與謝安、孫綽等文士名流及親友四十二人，在會稽山陰（今浙江紹興）蘭亭集會「修禊」（一種在水邊除災求福的活動），他們臨流賦詩，借景抒情，成為文學史上一次有名的盛會，席間王羲之為所集詩篇即興作序，稱《蘭亭序》。序中記敘了蘭亭周圍山水之美和聚會情景，抒發了文人情懷。王羲之所書的《蘭亭序》後成為名帖，真跡據傳在唐太宗死後隨葬於昭陵。現在能看到的最早摹本是唐代的，此即其中一件。此帖是由元代張金界奴進呈給元文宗的，鈐印有元內府「天曆之寶」朱文大璽，故明清以來，稱為天曆本《蘭亭》，或稱張金界奴本《蘭亭》。明董其昌認為「似永興（虞世南）所臨」，清梁清標也稱唐虞世南臨《禊帖》。

而一些字的筆劃，多有明顯勾筆，填湊，描補痕跡，點畫較圓轉，少銳利筆鋒。且墨色入紙浮淺，所用白麻紙張系唐代製造，據考證此本當屬唐代輾轉翻摹之古本，後世改稱為虞世南摹本。

此帖無署款，卷後有宋代魏昌、楊益，明代宋濂、董其昌、張弼、朱之蕃、陳繼儒，清乾隆皇帝等題跋及觀款十七則，鈐印一百零四方。曾經南宋高宗內府，元天曆內府，明楊明時、吳廷、董其昌、茅止生、楊宛、馮銓，清梁清標、高士奇、安岐、乾隆內府等收藏。

著錄於明董其昌《畫禪室隨筆》、張丑《真跡日錄》、《南陽法書表》、汪珂玉《珊瑚網·書錄》，清吳升《大觀錄》、安岐《墨緣匯觀》、阮元《石渠隨筆》及《石渠寶笈續編》等書。清代刻入「蘭亭八柱」，列為第一。（李艷霞）

二 唐褚遂良（傳）摹蘭亭序帖卷

紙本 行書 縱24厘米 橫88.5厘米

褚遂良（596—658或659），字登善，浙江杭州（一作河南登封）人。貞觀中被魏徵

推薦侍書，為唐太宗鑒定『二王』故帖。褚早年向史陵學書，甚得歐陽詢、虞世南器重。

後習右軍法，筆致端勁清拔，雍容柔婉，運以分隸遺法，異乎尋常蹊徑。

此帖根據卷前明項元汴題簽『褚摹王羲之蘭亭帖』，定為褚摹《蘭亭序》，卷後有米芾

七言題詩，亦稱『米芾詩題本』。清王澍《竹雲題跋》又稱：『此本筆力縱橫排奡，有不

可控勒之勢，與尋常褚本不同，疑是米老（芾）所作，托諸褚公以傳者。』據徐邦達先生

考證，米芾詩後蘇耆、范仲淹、王堯臣、劉涇四家題記及鈐印均偽，應是北宋年間所臨。

接紙上的元、明諸家題識雖真，也不是原配，疑別處移來。（見《古書畫偽訛考辨》）所用

的楮皮紙也是宋以後才普遍使用的紙質，種種跡象印證，是以臨為主，輔以勾描的臨摹

結合體，其書寫較為流暢，嫻熟流便的筆劃，毫無規矩於形似的模擬之痕，具一定功力。

當出自米芾同時代人所作。

此帖無署款，卷後有元代龔開、羅源、王申、楊載、白珽、張翥，明代陳敬宗、卜永

譽等題跋和觀款十七則，鈐印二百一十五方。曾經北宋滕中，南宋紹興內府，元趙孟頫，

明浦江鄭氏，項元汴，清卞永譽、安岐、乾隆內府等收藏。（李艷霞）

著錄於清顧復《平生壯觀》、卞永譽《式古堂書畫匯考》、吳升《大觀錄》、安岐《墨緣匯
觀》、阮元《石渠隨筆》及《石渠寶笈續編》等書。清代刻入『蘭亭八柱』，列為第二。（李艷霞）

三 唐馮承素（傳）摹蘭亭序帖卷

紙本 行書 縱24.5厘米 橫69.9厘米

馮承素，唐太宗貞觀年間（627—649）為直弘文館搨書人。唐太宗曾出王羲之《樂毅

論》真跡，令馮摹以賜諸臣。馮又與趙模、諸葛貞、韓道政、湯普徹等人奉旨鈎摹王羲之

《蘭亭序》數本，太宗以賜皇太子諸王，見於歷代記載。時評其書『筆勢精妙，蕭散樸拙』。

其他事蹟不詳。

此帖卷首因有唐中宗『神龍』年號半璽印，故被稱為『神龍本』，但並非唐中宗內府

鈐印。元代郭天錫跋云：『此定是唐太宗朝供奉搨書人直弘文館馮承素等奉聖旨於《蘭

亭》真跡上雙鈎所摹』，明項元汴題記『唐中宗朝馮承素奉敕摹晉右軍將軍王羲之《蘭亭禊

帖》』，遂定為馮承素摹本，後來沿襲此說。

在流傳至今的臨摹本中，此本最為精美，體現了王羲之書法遒媚多姿、神清骨秀的藝

術風格，為最接近原作的唐摹本。他將若干有『破鋒』（歲、群等字）、『斷筆』（仰、可等

字）、『賊毫』（蹔）之『足』旁的字均摹寫得很細膩，改寫的字跡也顯現出先後書寫的

層次。用筆精妙，筆鋒銳利，既保留了原跡鈎摹的痕跡，又顯露出自由臨寫的特點，如

此高超的水準，是任何摹本所達不到的。確如郭天錫所評「字法秀逸，墨彩豔發」，「毫鋩

轉折，纖微備盡」。因此，歷代評論家均認為其表現原作筆墨最為真切，最得真跡之衣鉢，

被譽為中華藝術瑰寶中的「寶中之寶」。

此帖無署款，卷後有宋許將、王安禮、李之儀、仇伯玉，元趙孟頫、郭天錫、鮮于樞、

鄧文原、吳彥輝、王守誠，明李廷相、項元汴、文嘉等題跋和觀款二十四則，鈐印一百八十

餘方。但題跋只有第三跋紙上的元郭天錫、鮮于樞、鄧文原，第四跋紙上的明李廷相、文嘉、

項元汴的跋才是本帖原題。（見徐邦達著《古書畫偽訛考辨》）此卷曾經南宋高宗、理宗內府、

駙馬都尉楊鎮，元郭天錫，明洪武內府、王濟、項元汴，清陳定、季寓庸、乾隆內府等收藏。

著錄於明汪珂玉《珊瑚網·書錄》、吳其貞《書畫記》，清卜永譽《式古堂書畫匯

考·書考》、顧復《平生壯觀》、吳升《大觀錄》、阮元《石渠隨筆》及《石渠寶笈續編》等

書。清代刻入『蘭亭八柱』，列為第三。

四 宋米芾題蘭亭序卷

紙本 行書 縱24厘米 橫47.5厘米

米芾（1051—1107），初名黻，字元章，號海嶽外史、襄陽漫士、鹿門居士、淮陽外

史，人稱「米南宮」。祖居太原，後遷襄陽，最後定居潤州（今江蘇鎮江），故亦稱「吳人」。

米芾是宋代著名書法家，亦善畫山水，自成一格。其書法有晉唐風流，且諸體皆能，而

以行草最精，蘇軾評價其風格「風檣陣馬，沉著痛快」，名著當時，對後世影響頗大。米

芾亦精書畫鑑賞，善臨摹，著有《書史》、《畫史》。

此卷為米芾所書褚遂良摹《蘭亭序》的跋讚之文，跋前的《蘭亭序》已非米芾所見之摹

本，其在安岐《墨緣匯觀》著錄時已被換掉，但米芾跋文仍是真跡，跋的內容與《寶晉山

林集拾遺》中的記載稍有出入。此跋書於北宋崇寧元年（1102），米芾時年五十二歲，其

小行書點畫精緻，書姿峭麗，是他自詡「跋尾書」的典型筆法。

此卷後有多家明人題識，以及明清時陳緝熙、項元汴、卜永譽、永瑆等人的鑒藏印。

（王亦旻）

五 元趙孟頫臨蘭亭序卷

絹本 行書 縱27.4厘米 橫102厘米

趙孟頫（1254—1322），字子昂，號松雪道人，別號鷗波、水精宮道人。元代吳興（今

浙江湖州）人。宋宗室，入元，經程鉅夫舉薦，出仕，累官至翰林學士承旨，榮祿大夫，

死後封魏國公，諡文敏。趙孟頫博學多才，詩文書畫俱佳，書畫在當時居領袖地位，書

法諸體皆能，而楷書、行書成就最高，冠絕當世，稱為「趙體」，對當時及後世影響很大。

此卷原在趙孟頫《定武蘭亭十六跋》後，之後被人分割，另裝在南宋翻刻《蘭亭》拓本

後面。趙孟頫一生對《蘭亭序》極為推重，曾反復臨寫，此件是其晚年所臨，筆法精良。

加之此卷前面有南宋翻刻定武《蘭亭》拓本，以及前後尤袤、王厚之、張翥、王蒙等宋

元名家題跋，更為珍貴。（王亦旻）

六 元和臨定武褉帖卷

紙本 行書 縱26.7厘米 橫83.7厘米

俞和（1307—1382），字子中，號紫芝生，浙江桐江（今浙江桐廬）人，元代著名書

法家，隱居杭州而不仕。俞和早年學書於趙孟頫，又遍臨晉唐諸帖，頗得趙氏筆法精髓，

諸體皆能，尤以行草書極似趙孟頫，幾可亂真。

此帖為俞和臨寫宋拓定武本《蘭亭序》，其款署「至正廿年（1360）歲在庚子」，是他

五十四歲時所臨。此帖用筆精準，法度嚴正，是精心臨摹《蘭亭》之作；後面自題一段章

草亦飄逸生動，是他自家面貌之精品。

此卷後有明清陳繼儒、王澍、王文治等六家題跋，以及項元汴等人的鑒藏印。

（王亦旻）

七 清薩迎阿行書臨蘭亭冊

紙本 行書 縱24厘米 橫14.2厘米 5頁 2.5開跋1頁

薩迎阿（1779～1857），字湘林，鈕祜祿氏，滿洲鑲黃旗人，清朝將領。嘉慶十三

年舉人，授兵部筆帖式。擢禮部主事，薦昇郎中。道光三年，出為湖南永州知府，後調

長沙。歷山東克沂曹道、甘肅蘭州道。七年，就遷按察使。以治回疆軍需，賜花翎。六年，

擢河南布政使，未任，予副都統銜，充哈密辦事大臣。調喀喇沙爾辦事大臣。薩迎阿深

受中國傳統文化的影響，在詩文創作、對聯、書法等方面均有佳作傳世。

本幅臨定武《蘭亭序》全文，據款署，是道光十六年八月（1836）朔日臨寫，時年

五十八歲，用筆圓潤豐肥。

款署：「湘林薩迎阿」，鈐「薩迎阿」白文印、「湘林」朱文印。（李艷霞）

八 清二格鈎填蘭亭序冊

紙本 行書 本幅計三開半 每頁縱25厘米 橫12.3厘米

二格，生卒年不詳，乾隆朝內府臣工，精於法書摹刻，曾參與《三希堂法帖》的摹刻。

此《蘭亭序》為二格奉乾隆之命鈎摹而成，其所據底本為元人陸繼善勾摹的《蘭亭序》，

原本傳為褚遂良所摹，米芾所藏。乾隆喜歡褚摹《蘭亭》神妙獨到，故命內府臣工二格據

以鈎摹。據冊後乾隆跋語，此冊作於乾隆丁卯年（1747），二格鈎摹精準傳神，深得乾隆賞識，稱讚其『神采宛然，不爽毫髮……可謂精其能者矣』。可見二格鈎摹水準之精湛。

此冊款署『小臣二格奉敕敬鈎』。

無作者鈐印，鈐乾隆內府藏印及乾隆跋語一則。（王亦旻）

九、清二格行書鈎填蘭亭敘冊

紙本　縱23厘米　橫13.2厘米

本幅四開，為二格雙鈎另一冊《蘭亭序》，乾隆皇帝書於十三年（1748）的御識與前一冊相同，所用底本亦乃元代陸繼善鈎本。御識既表達了乾隆皇帝對羲之蘭亭的喜愛，又涉及了對唐以來蘭亭諸鈎摹本的認知，同時對二格高超的鈎摹技藝也不吝含讚。

款署『小臣二格奉敕敬鈎』。封面有內府原簽『內府新鈎蘭亭』。鑒藏寶鈐『乾隆御覽之寶』、『嘉慶御覽之寶』、『石渠寶笈』、『寶笈三編』、『嘉慶鑒賞』、『三希堂精鑒璽』、『宜子孫』、『遊六藝圃』、『摛藻為春』等。《石渠寶笈三編》著錄，命名為《雙鈎蘭亭敘》一冊。（華寧）

十、明文徵明蘭亭修禊圖（附自書《蘭亭序》）卷

金箋本設色　縱24.2厘米　橫60.1厘米

宋元時期出現了數卷稱仿自北宋李公麟的蘭亭雅集題材的圖像，完整再現了東晉王羲之觀鵝和四十二人曲水流觴、賦詩作樂的情形。明清時期表現該題材的繪畫出現了分化，其中一類人物變小，人數減少，山水比重增大，畫家的主體表現意識增強，以明代中期吳門畫派的作品為代表，北京故宮藏文徵明此卷即為其中最傑出的代表。該圖借蘭亭雅集而寫曾潛（號蘭亭）之號，具有一定的創意。圖中林木豐茂，山谷間有曲水流觴，亭樹內三人圍桌而坐，另有八文士沿河兩岸席地而坐。山石林木先勾勒再皴染著色，筆墨蒼秀含蓄，設色典雅清新。

本幅無款，左下角鈐『徵仲父印』白文印、『徵明』白文印。鑒藏印有『與古維新』『雪坪心賞』、『杜是藏印』。後另紙書《蘭亭序》全文，跋曰：『曾君曰潛，自號蘭亭，余為寫流觴圖，既臨《禊帖》以樂之，復賦此詩，發其命名之意，壬寅五月。猗蘭亭子裏清芬，珍重山陰跡未陳。高隱漫傳幽谷操，清真重見永和人。香生環珮光風遠，秀苗庭階玉樹新。何必流觴須上巳，一簾芳意四時春。文徵明。』鈐『徵明印』白文印、『悟言室印』白

文印。其後又有陸師道、文彭、文嘉等諸家題跋。壬寅為明嘉靖二十一年（1542），文氏時年七十三歲。

十二 明陸師道楷書蘭亭序頁

絹本 楷書 縱20.4厘米 橫20.4厘米

陸師道（1517—1580）字子傳，號元洲，更號五湖。長洲（今江蘇蘇州）人，嘉靖十七年進士，累官尚寶少卿。師事文徵明，擅詩文、工小楷、古篆，繪事。其書法秉承文徵明一貫平和穩健的風格，每字每筆皆骨力分明，而無絲毫苟且之態，亦少見性情之筆。

此頁小楷書《蘭亭序》，未署款，僅鈐印『子傳』，用筆則較之其典型面貌，更多幾分俊秀靈動之氣。（王亦旻）

十一 明陳獻章書蘭亭序卷

紙本 行草書 縱30.7厘米 橫487厘米

陳獻章（1428—1500），因曾在白沙村居住而人稱『白沙先生』，故又名陳白沙，字公甫，號石齋，別號碧玉老人、玉臺居士、江門漁父、南海樵夫、黃雲老人等。廣東新會都會村（今廣東江門市新會區）人，明代著名思想家，書法家。著作後被彙編為《白沙子全集》。

此卷為陳獻章應友人之命，書錄《蘭亭序》之文，完全以自己的風格作書，而非臨摹之作，故筆墨奇古，不拘一格。

款署『白沙』，鈐印『石齋』。

另有項元汴、王武、陳君從等人藏印十餘方，及張問陶跋文一則。（王亦旻）

十三 明文震孟臨蘭亭序扇面

紙本 行書 縱18厘米 橫57.2厘米

文震孟（1574—1636），字文起，號湛持，長洲（今江蘇蘇州）人，文徵明曾孫。弱冠舉於鄉，天啟二年（1622）進士，殿試第一。崇禎初官禮部左侍郎，兼東閣大學士。擅書法，名重當時。

本幅臨《蘭亭序》全文。辛亥為萬曆三十八年（1610），文震孟是年三十八歲。

款署『辛亥孟春文震孟書』，鈐印『文起』白文印。（華寧）

十四 明文震孟臨蘭亭序扇面

紙本 行楷書 縱16.8厘米 橫52.6厘米

本幅臨《蘭亭序》全文。佈局平穩規整，有晉人意趣。

款署：「竺塢文震孟臨」，鈐：「文起之印」、「竺塢生」均白文印。（李艷霞）

十五 明馮銓臨蘭亭序卷

紙本 行書 縱25.5厘米 橫90厘米

馮銓（1595—1672），字伯衡，又字振鷺，號鹿庵，順天府涿州（今河北涿州）人，明萬曆四十一年進士，攀附魏忠賢，官至禮部尚書兼文淵閣大學士。崇禎初，魏忠賢伏誅，馮銓罷官為民。入清，受攝政王多爾袞徵召，復為大學士兼禮部尚書。馮銓曾收集自魏鍾繇、晉王羲之直到元代趙孟頫等諸多古代名帖，並將其摹搨匯編成《快雪堂帖》五卷。因其大半由真跡摹出，且摹刻精緻，故為世人所重。

此卷為馮銓臨寫褚摹《蘭亭》之作，雖是臨摹，但與原跡差別較大，自稱為「凍筆之害」所致，實則為意臨之作，用筆隨性自然，不刻意求似，更多是自家面貌。後有清翁方綱臨定武《蘭亭》及跋語。

款署「余於《禊帖》臨寫不甚徑庭，今此書全不如意，凍筆之害若此，銓記」，鈐印「快雪堂」朱文長方引首印，「馮銓之印」朱文方印，「伯衡」白文方印。（王亦旻）

十六 明尤求修禊圖（附管穉圭《蘭亭序》）卷

紙本墨筆 縱31.1厘米 橫520.5厘米

《修禊圖》，又稱《蘭亭修禊圖》、《蘭亭圖》、《山陰修禊圖》、《曲水流觴圖》等。修禊亦曰被禊，是古代的風俗。《晉書·禮志》載「漢儀，季春上巳，官及百姓皆禊於東流水上」，修禊洗濯被除去宿垢」，人們每年陰曆三月上旬要到水邊嬉遊、洗浴，以消除不祥，文人們則常以曲水流觴之雅趣行樂。東晉王羲之《蘭亭序》記東晉穆帝永和九年江南士人王羲之、謝安、孫綽等四十二人（也有文獻記為四十一人）會於會稽山陰之蘭亭，作曲水流觴之戲。

該圖卷首在山水中繪一虹橋，上有四隻燕子，表明時間是在春季。之後繪一亭，亭中坐四文士，側立一僮僕。四文士中一人展卷，一拿鵝毛扇，一倚欄觀鵝，一人回首和僮僕交流。河流兩岸坐賦詩、飲酒、沉思的文士三十六位，卷尾另有兩位文士從橋邊走來。圖中山石以枯墨點染皴擦，筆法鬆動靈秀，樹木注重表現其質感，人物系白描，筆法簡潔。

本幅前鈐『清淨』『鹿裘簞冠』等印。引首有周天球書『修禊圖』三字，款署『萬曆元年上巳周天球書』，下鈐『周氏公瑕』、『群玉山樵』等印。前鈐『江左』印。後有璧城題跋和管穉圭書《蘭亭序》。

尤求，活躍於明隆慶、萬曆年間，字子求，號鳳丘（一作鳳山），長洲（今江蘇蘇州）人，移居太倉。工山水、人物，尤擅白描。（王中旭）

十七 明韓道亨臨蘭亭序冊

紙本 行書 本幅計四開半 每頁縱24.3厘米 橫11.4厘米

韓道亨，字穎泉，生卒年不詳。工書法，草書宗「二王」，法度嚴謹。據作者自識判斷，此書於明萬曆癸丑年，即萬曆四十一年（1613）。據載，韓道亨曾於本年另作《草訣百韻歌》和《李白蜀道難卷》，其書法創作已處於成熟階段。

本幅臨《蘭亭序》，鈐「寶晉齋」朱文引首印一方。

文後作者行書自識一段，言及自王羲之等人蘭亭禊會至今一千二百六十年來，臨摹《蘭亭序》者眾多，皆因右軍《蘭亭》令天下書家神往，作者於萬曆癸丑春偶臨《蘭亭》，遂因「年月之同」而生感慨。款署「春二月既望臨道亨」，後鈐「道亨之印」、「穎泉居士」白文印二方。

冊前有隸書題簽「韓穎泉臨右軍修禊帖」。

冊後有王澍、蔣衡、戴問善、笪以烜、張華選、吳懷玉、楊峴、蕭雲、湯師瀠等十家題跋及張榛觀款。又有孫竤禾、奚岡、曾訓等人的收藏印。

此冊雖臨《禊帖》，但作者遺貌取神，以己法運古法，骨氣深穩，神氣完足。湯師瀠

跋言其「不求形似，而用筆俯仰向背、姿態橫生之處俱能得其神韻」，雖有溢美之嫌，卻也切中肯綮。（郝炎峰）

十八 明鄔憲行楷書蘭亭序扇面

紙本 縱16.2厘米 縱44.2厘米

明，鄔憲書，本幅款署「萬曆甲辰三月既望，鄔憲。」下鈐白文印兩方。

鄔憲，生卒年不詳。此作用筆澀拙，結體肥腴可愛。（郝炎峰）

十九 明沙魯楷書蘭亭序頁

絹本 楷書 縱20.4厘米 縱19.6厘米

沙魯，生卒不詳，從其作品時代風格看，應在明嘉靖萬曆時期，居江蘇吳門，其小楷書風明顯受文徵明影響。此頁小楷書《蘭亭序》，自題臨仿於趙孟頫，仍是當時吳門書家學文氏小楷一路的風格，用筆清秀，法度謹嚴，但缺乏文人的逸韻之氣。（王亦旻）

二十 明許光祚蘭亭圖（附自書《蘭亭序》）卷

絹本設色 縱27厘米 橫136.1厘米

二十一　明袁于令行楷書臨蘭亭序冊頁

紙本　楷書　縱20.6厘米　橫50.2厘米

袁于令，生卒年不詳，活躍於明末清。初字令昭，又字蘊玉，號籜菴，長洲（今江蘇蘇州）人。貢生。曾官湖北荊州知府。精於音律。著《西樓記》傳奇，為時人盛傳，又有《金鎖記》、《長生樂》、《玉麟符》、《瑞玉》等。工隸書，行書別有妙趣。

本幅楷書王羲之《蘭亭序》全篇，師法魏晉小楷，淡雅寬和，具有文人風致。

款鈐：『袁于令印』白文、『籜菴』朱文。（華寧）

本卷以山水為背景，表現蘭亭修禊的故事。卷首山腳下二文士攜三童子而來，往前溪水邊有一亭，亭中間置一桌，一文士在桌上揮毫，一文士坐於側，另有一文士坐長凳上倚欄觀鵝。溪流兩岸邊繪眾文士及童子，文士們分組而坐，其中觀摩名畫者有之，袒胸寬衣者有之，手舞足蹈者有之，雙手上舉閉目養氣者有之，甚至還表現了一對喝交杯酒的文士。溪流間有荷葉托著酒杯順流而下。該圖雖然大體繼承了宋元以來蘭亭雅集圖水亭觀鵝、岸邊賦詩的構圖方式，但從圖中人物的服飾、動態等來看，畫家將明晚期文人的行為方式融入其中，表達了該時期文人的生活狀態、理想。圖中人物線條簡潔嚴謹，設色淡雅，山石輪廓以側筆皴擦，工整柔和。

畫後有許光祚書《蘭亭序》，落款曰『辛亥春暮於長水之玉映堂。關西許光祚』，下鈐『靈長氏』朱文印。辛亥為明萬曆三十九年（1611）。畫心無款，鈐『永安沈氏藏書畫印』朱文鑒藏印一方。

許光祚，活躍於明代萬曆年間，字靈長，陝西人。與湯煥同郡，得其書法，時人號曰湯許。舉於鄉，知太平縣，著有《許靈長集》。有書法作品傳世，但文獻沒有記載他能繪畫。（王中旭）

二十二　清無款楷書蘭亭序冊

紙本　楷書　縱30.9厘米　橫30.9厘米

烏絲方界，筆筆不苟，法度嚴整緊結，頗具唐楷氣象，應是以《蘭亭序》為文本，端楷書寫，供人臨仿習字的字帖，而非羲之《蘭亭》法帖之屬。

全冊無款印，『絃』字缺末筆，避清聖祖玄燁諱，由此判斷書寫時間當在康熙或更晚。

清宮舊藏，可據以探知宮內臨帖習字之情形。此冊曾經國立北平故宮博物院點驗，見《故宮物品點查報告》號字一四九七，藏寧壽宮。（華寧）

二十三　清無款楷書蘭亭序冊

紙本　楷書　縱32.9厘米　橫41.6厘米

此冊計二十開半，書王羲之《蘭亭序》全文。全篇有烏絲方界，筆致典雅俊健，勻淨光潔，具有館閣體書法特徵。是一冊以《蘭亭序》為文本，端楷書寫，供人臨仿習字的字帖。

全冊無款印，「絃」字缺末筆，避清聖祖玄燁諱，由此判斷書寫時間當在康熙或更晚。

清宮舊藏，曾經清室善後委員會、國立北平故宮博物院點驗，見《故宮物品點查報告》歲字一一六，藏永和宮。（華寧）

二十四　清史起賢行書節臨定武蘭亭頁

紙本　縱32.4厘米　橫35.2厘米　一頁　半開

史起賢（生卒年不詳），自署「北平史起賢」，康熙二十五年任監督閩海關，工部郎中。康熙三十年任惠潮巡道，重文教。於潮州重建韓山書院，改名昌黎書院，曾撰《昌黎書院碑記》。

此書節臨定武《蘭亭序》「此地有崇山峻嶺……放浪形骸之外」的部分內容。給伊翁先生正，其書臨寫自然、遒勁，有自己的風格。

款署「史起賢」，鈐「史起賢印」白文印，「允功」朱文印，引首鈐「半研齋」朱文印。

鑒藏印鈐「仲香劉氏珍藏書畫之章」朱文印。（李艷霞）

二十五　清予鳶楷書蘭亭記扇面

紙本　楷書　縱15.4厘米　橫47.4厘米

予鳶，生卒年不詳，生平亦不見於記載。此扇為明末清初時期比較典型的紅金扇面，

小楷書錄《蘭亭序》全文，筆法風格仿晉人楷書，而水準不高。（王亦旻）

二十六　清冒襄書蘭亭序扇面

紙本　縱16厘米　橫51.5厘米

冒襄（1611—1693），字辟疆，號巢民，又號樸巢，江蘇如皋人。崇禎十五年（1642）副榜，稱「明季四公子」。善詩，工書法，師事董其昌。間作山水花卉，書卷之氣盎然。有《水繪園集》。

用台州推官不就。家有水繪園，四方名士畢集，風流文采映照一時，與方以智、陳貞慧、侯方域並神髓，故自識「魯男子善學柳下惠，余於《蘭亭》正此意也。」

本幅書《蘭亭序》全篇，以小楷書寫《蘭亭》，非得其形似，意在取《蘭亭》之意趣與款署「樸巢巢民冒襄」，鈐「冒襄印」、「樸巢」白文印二方。（華寧）

二十七　清朱耷行書蘭亭序扇面

紙本　縱17.3厘米　橫41.3厘米

朱耷（1626~1705），明末清初畫家、書法家，清初畫壇「四僧」之一，明宗室寧獻

王朱權後裔，封藩南昌，遂為江西南昌人。清順治五年（1648年）落髮為僧，法名傳棨。

一生字、號、別號甚多，有刃庵、個山、驢、驢屋驢、人屋等，康熙二十三年（1684年）

始號八大山人。書法宗王獻之、顏真卿，淳樸圓潤，自成一格。朱耷中晚年，在書畫作品

款署中多使用「八大山人」。

此書節臨《蘭亭序》部分，呈樗蘆先生。偶有前後句、前後字倒置，用筆較隨意，與

其一生坎坷經歷無不相關。

款署「八大山人」，款下鈐「八大山人」畫押朱文一方。（李艷霞）

二十八 清朱耷書臨河敘軸

紙本 行書 縱174.5厘米 橫52.1厘米

朱耷書法宗王獻之、顏真卿，以篆書的圓潤綫條施於行草，自然起截，了無藏頭護尾

之態，藏巧於拙，淳樸圓潤，自成一格。

此軸為朱耷節錄《臨河敘》（即《蘭亭序》），內容與原文有所差異，如「暮春」後省略

「之初」二字，「此地有」寫為「此地迺」等。

款署「八大山人」，款下鈐「在芙山房」、「八大山人」白文印兩方。引首鈐「黃竹園」白文印。

本幅左下角鈐張大千鑒藏印「藏之大千」白文印。外簽為張大千題「八大山人臨蘭

亭 大風堂永遠供養」，下鈐「大千」朱文等二印。知此軸曾為張大千舊藏。

左裱邊有胡璧城題跋三則，第一跋後鈐「聱文書畫金石」朱文印。

這幅行書立軸不是單純對《蘭亭序》的臨寫和模仿，而是融入了作者自家「淳樸圓潤」

之風，正如跋語所評，其「圓健古厚，專用中鋒，如印印泥，如錐畫沙，布白分行，具有

天趣」，堪稱其率性之作。（郝炎峰）

二十九 清倪粲臨蘭亭序扇面

紙本 行書 縱16.4厘米 橫51.7厘米

倪粲（1627—1688），又名燦，字闇公，上元（今江蘇南京）人，諸生。康熙十六年

（1677）舉鄉試，應博學宏詞，薦官翰林院檢討。善詩，書法妙絕一時。

本幅節臨《蘭亭序》。帖後所附自識系出自董其昌《畫禪室隨筆》《容台集》，乃董氏

臨《禊帖》之心得，其中評價趙、米二家於《蘭亭》的不同取法，頗為肯綮。

款署「仲翁老先生博笑 倪粲」，鈐「臣粲」陰陽文印，引首鈐「青谿」朱文印。

（華寧）

三十　清杜訥（勵杜訥）行書仿蘭亭序頁

紙本　縱24厘米　橫14.2厘米　一頁　半開

杜訥（1628－1703），字近公，一字澹園，直隸靜海人（今天津靜海）。勵氏自鎮海北遷，訥以杜姓補諸生，官至刑部右侍郎。自幼習誦儒家經典，臨寫碑帖，精於書法。康熙二十一年（1682），恢復原姓，名勵杜訥。

此書節錄《蘭亭序》「群賢畢至……亦足以暢敘幽情」的部分內容。給伊翁先生正，從落款判斷，約書於五十四歲之前。其用筆嫻熟，筋骨不足。

款署「靜海杜訥」，鈐「杜訥之印」白文印，「澹園」朱文印。引首鈐「靜海」朱文印。

鑒藏鈐「仲香劉氏珍藏書畫之章」朱文印。（李艷霞）

之褚摹《蘭亭》原為陳家舊物，早已售出，作者癸未年（1703）「選庶常」時於山左劉方伯家獲觀，故雙鉤一本以存念。

此後作者於雍正戊申年（1728）再以褚遂良筆法書寫唐人絕句二首（王昌齡《芙蓉樓送辛漸二首》之一及王之渙《涼州詞二首》之一，並自題一段，認為「本朝惟惲南田（即惲壽平）深得褚家三昧」。款署「戊申正月陳邦彥」，款後鈐「陳邦彥印」白文印，「州南朱文印，「竹谿花浦」白文印，引首鈐「弄筆」朱文印一方。

此冊曾經蕭龍友先生收藏，末頁鈐鑒藏印「龍友眼福」朱文印。（郝炎峰）

三十一　清陳邦彥臨蘭亭序冊

絹本　行書　本幅計十開半　每頁縱19.7厘米　橫11.7厘米

陳邦彥（1678－1752），字世南，號春暉（一作春暉老人），又號匏廬，浙江海寧人。清康熙四十二年（1703）進士，官至吏部侍郎。擅長書法，尤工小楷，行、草書出入「二王」，而得董其昌神髓，深受康熙皇帝賞識，為「康熙四家」之一。著有《墨莊小稿》等。

此冊為陳邦彥臨褚摹《蘭亭》並米芾跋兩段、米友仁跋一段。後自題一段，言及所臨

三十二　清弘曆臨玉枕蘭亭卷

紙本，小楷書，縱7.1厘米，橫26.2厘米

弘曆（1711－1799），姓愛新覺羅，號長春居士，世宗第四子。初封和碩寶親王，雍正十三年（1735）即皇帝位，是為清高宗，年號乾隆，在位六十年。他有較高的文化素養，熟讀經、史、諸子等書，通曉滿、蒙、漢文，擅屬文，喜賦詩，能繪畫，尤勤於臨池，怡情翰墨，一生不輟。他遍臨諸家法帖，最欣賞元代趙孟頫端麗圓潤的書法，並極力仿效，成為朝廷內外一時書法風尚。

此卷所臨為玉枕《蘭亭序》，又稱小字本《蘭亭》，傳為歐陽詢所書，一說為南宋廖瑩

中縮為小字本。據款署，是乾隆甲子（1744）夏四月臨寫，乃其壯年所書。此時他好作小

楷書，強調書寫自然而不刻意模仿。此卷後有張若靄書錄梁詩正、勵宗萬和張若靄三家合

跋，以及董誥書乾隆所作《憶昔詩》。

此卷著錄於《石渠寶笈三編》。（王亦旻）

三十三 清弘曆行書蘭亭序及米芾蘭亭詩

梅花玉版箋，行書，共十二開，每開縱24.5厘米，橫26厘米

此冊分兩段，前一段錄《蘭亭序》內容，後一段錄米芾跋褚摹《蘭亭序》的詩。據款署，

此書於甲午仲春中浣，是乾隆三十九年（1774）所書，筆法自然，不是依樣臨寫，而是

按自己的風格書寫。

此冊著錄於《石渠寶笈三編》。（王亦旻）

三十四 清弘曆臨定武蘭亭序冊

藏經紙，行書，共八開，縱13.5厘米，橫20厘米

據款署，此冊是丙子（1756）新秋臨寫定武本《蘭亭序》，是乾隆中年所書。此冊他

的臨寫在結字上儘量遵守定武翻刻本原樣的特點，如拓本「崇」字的「山」部下方因翻刻

而變成三個點，臨寫時也加以保留，但其筆法仍是自己的風格面貌。

此冊著錄於《石渠寶笈續編》。（王亦旻）

三十五 清弘曆行書節臨禊帖軸

灑金箋，行書，縱76.2厘米，橫42.2厘米

此軸為節錄《蘭亭序》：「群賢畢至……信可樂也」的部分內容，雖款署御臨，實際

仍是乾隆以自己風格書寫。從筆墨特點看，是其中年所作。（王亦旻）

三十六 清弘曆行楷書臨蘭亭序冊

紙本，行楷書，本幅計三開，每頁縱7.4厘米，橫5厘米

此冊以小行楷書臨寫，據款署，此冊於戊寅年（1758）上巳日臨於三希堂，是乾隆中

年所書，這年他曾多次以小行楷書臨寫書法名蹟，筆墨純熟，此冊的臨寫便反映出較高

的藝術水準。（王亦旻）

三十七 清龔有融行書節錄蘭亭序扇面

紙本，行書，縱15.7厘米，橫49厘米

龔有融（1755—1831），字晴皋，號退溪，晚號拙老人，四川巴縣人。乾隆四十四

（1779）舉人，官山西崞縣知縣。工詩善畫，書法縱橫有奇氣。著《退溪詩集》。

本幅節錄《蘭亭序》。書於嘉慶十八年（1813），龔氏時年五十九歲。

款署『癸酉秋八月臨。晴皋龔有融』，鈐『晴』白文印。（華寧）

三十八 清錢東壁楷書臨蘭亭序及蘭亭十三跋卷

紙本　小楷書　縱19.6厘米　橫150厘米

錢東壁（1767—？），字星伯，一字欽石。錢大昕之子，嘉定（今屬上海）人，諸生。

貢游京師，詩文名重公卿間，書法秀勁，能運腕作蠅頭小字。晚摹《蘭亭》，日必一本。

間畫竹石。編輯有《錢竹汀先生行述》一卷。

此卷為錢東壁臨寫趙孟頫《蘭亭序》及其《十三跋》之文，據款署，知作於乾隆壬子

年（1792），是其二十五歲所書，筆墨精妙，可見其小楷功底在青年時期已經非常深厚。

錢東壁當時寫完此卷並未落款印，十餘年後甲子年（1804），被其弟錢東塾

（號石橋）所得，並裝裱成卷，錢東壁又將此書寫經過題記於卷尾。此卷後幾經輾轉，於

一九五二年為故宮博物院收藏。（王亦旻）

三十九 清屠倬草書節錄蘭亭序軸

紙本　草書　縱102厘米　橫31.8厘米

屠倬（1781—1828），字孟昭，號琴塢，晚年號潛園老人，錢塘（今浙江杭州）人。嘉慶

十三年（1808）進士，選為翰林院庶起士，授江蘇儀徵縣知縣。道光元年（1821）擢為江西袁

州府知府，不久改九江府，後因病辭歸。屠倬從小勤奮刻苦，好學能詩，詩格伉爽灑脫，與

郭麐、查揆齊名。又旁通書畫、金石、篆刻，造詣無不精深。篆、楷、隸、行都有絕妙之譽。

本幅節錄《蘭亭序》一段。款署『琴塢』，下鈐『屠倬』白文印、『心空神應』白文印。

本幅無鑒藏印。（郝炎峰）

四十 清隆裕皇太后行楷書蘭亭序冊

紙本　行楷書　縱37.5厘米　橫25厘米（每開）

隆裕（1868－1913），葉赫那拉氏，諱靜芬，光緒帝的表姐，慈禧太后欽點立為光

緒的皇后。宣統即位，尊為皇太后，上徽號隆裕，撫養宣統，垂簾聽政，與攝政王載灃

一同主掌風雨飄搖的清王朝。辛亥革命後，以太后名義頒佈《宣統帝退位詔書》，結束清

朝二百六十八年的統治。隆裕的書法毫含蓄溫潤，因其皇太后身份而於清宮中保存很多

她的墨蹟。此冊為大楷書臨《蘭亭序》及節臨趙孟頫《蘭亭十三跋》一段，據款署為宣統

413

繼位元年（1909）八月下旬所書，用筆結字別有神趣。（王亦旻）

四十一　清隆裕皇太后行楷書蘭亭序冊

紙本　行楷書　縱37.5厘米　橫24.6厘米（每開）

隆裕此冊為小楷書臨《蘭亭序》及趙孟頫《蘭亭十三跋》全文，據款署為宣統元年

（1909）九月中旬書，手生筆滯，毫無章法。隆裕自題於《三希堂法帖》中各家各體中，

最愛趙孟頫書法，故臨此以遣懷。（王亦旻）

四十二　清隆裕皇太后行書臨蘭亭序四條屏

紙本　行書　縱166.2厘米　橫41.2厘米

隆裕此四條屏自題臨《蘭亭序》，實為鈔錄其文，據款署為宣統元年（1909）秋月書，

其書動靜得宜，頗得《蘭亭》韻味。（王亦旻）

四十三　清李上林行書節臨董其昌蘭亭序頁

紙本　行書　3開　每開縱20.7厘米　橫24厘米不等

本幅節臨《蘭亭序》一段，後行書自題兩行：『壬子修禊日用董文敏筆意書蘭亭一則。』

款署『李上林』，下鈐『李上林印』朱文印，『一字匪垂』朱文印。引首鈐『墨禪』朱文印、

『貝埪所藏』白文印。本幅後鈐鑒藏印三方：『王寂子印』、『王昭塏海南父』『不因人熱』。

四十四　清李曉東楷書蘭亭序軸

紙本　行書　縱163.3厘米　橫88.8厘米

李上林，生卒年不詳。此作筆意學董而有自身面貌。（郝炎峰）

文不完整，且與《蘭亭序》稍有差異，如『歲在癸丑』後落『暮春之初』句『暢敘幽

情』寫為『暢序幽情巳』、『曾不知老之將至』省略『曾』字等。本幅鈐『再區』朱文印、

『李曉東印』白文印。前鈐『敬啟堂』白文印。本幅無鑒藏印。李曉東，清代人，生卒

年及生平不詳。（郝炎峰）

四十五　清任相祖楷書蘭亭扇面

紙本　楷書　縱16.7厘米　橫51厘米

本幅楷書自題：『書似桐庵老先生一粲』。款署任相祖。

任相祖，生卒年不詳。此作用筆規整，秀麗疏朗。（郝炎峰）

紙本　行書　縱25.8厘米　橫26.9厘米

紈扇右半邊節錄《蘭亭序》，款署盼青，下鈐『槐綬』朱文印，引首鈐『延陵』朱文印。左半邊節錄《聖教序》，款署『槐綬』。

吳槐綬，生卒年不詳。此作筆力圓潤遒健，運筆嫻熟，有『二王』遺韻。（郝炎峰）

此作約書於一九三五年。其用筆於秀麗中含勁健之姿，風神竣朗，表現了作者壯年時期的書法面貌。（郝炎峰）

題跋考論系列

四十七　近現代馬敘倫行書臨蘭亭扇面

紙本　行書　縱21.2厘米　橫59厘米。

本幅後另行書自識：『右臨蘭亭，大約廿四年所作。時略知用筆，而運轉生疏，不足觀也。存之亦覘餘書之過程耳。』下鈐『馬敘倫』白文印。

馬敘倫（1885～1970），字彝初，更字夷初，號石翁，寒香，晚號石屋老人，浙江杭縣（今餘杭）人，學者，書法家。少年時入杭州養正書塾師從陳介石，後致力於六法訓詁、經史、韻文兼治新學，曾先後執教於廣州方言學堂、浙江第一師範、北京大學等。一九四九年後任政務院文化教育委員會副主任、中央人民政府教育部部長、高等教育部部長等職。其書法早年得力於歐陽詢，擅楷、行兼及篆。

四十八　清查士標草書黃庭堅蘭亭跋扇面

紙本　草書　縱18.8厘米　橫56厘米

查士標（1615—1698），字二瞻，號梅壑，懶老，安徽休寧人，諸生。明亡，棄舉子業，專事書畫，與同里孫逸、汪之瑞、僧弘仁並稱『新安四家』。善畫山水，師法『元四家』及董其昌，筆墨清逸，格調秀遠。工詩文，精鑒賞。

本幅錄《黃庭堅跋右軍蘭亭一則》，見黃庭堅《山谷集》。逸筆草草，別有文人筆墨姿致。

款署『士標』，鈐『士標私印』白文印，『查二瞻』朱文印。鑒藏印鈐『真賞』白文半印。（華寧）

四十九　清王士禛行書跋定武蘭亭詩頁

紙本　行書　縱21.5厘米　橫30厘米

王士禛（1634—1711），字貽上，號阮亭，又號漁洋山人。新城（今山東桓台）人。

順治十五年（1658）進士。出任揚州推官，後昇禮部主事，官至刑部尚書。以詩畫聲海內，文壇人士備加推崇，尊為一代詩宗，領袖文壇數十年。王士禎論詩，以『神韻』為宗，要求筆調清幽淡雅，富有情趣、風韻和含蓄性。王士禎的五、七言近體詩最能代表他的風格特色。他不重視文學對現實的反映，大部分詩是描寫山水風光和抒發個人情懷的，偏於對藝術技巧和意境的追求，是他的創作理論的具體體現。著作三十六種五百六十卷，有《帶經堂集》、《漁洋精華錄》、《漁洋詩話》、《池北偶談》、《古夫於亭雜錄》、《香祖筆記》等。

此頁為致牧仲先生七言絕句七首，其中最後兩首為跋定武《蘭亭》。款署『近作絕句七首呈牧仲先生同志教和。弟王士禎』，下鈐『池北書庫』朱文印。牧仲即宋犖。宋犖（1634—1713），字牧仲，號漫堂，又號綿津山人，晚號西陂老人（一作西陂放鴨翁），河南商丘人，官至吏部尚書。博學嗜古，工詩詞古文，精鑒賞，富收藏。本幅右下鈐鑒藏印『陳式金印』白文印。

與志同道合者唱詩和詞乃文人士大夫之流抒發情感的一種重要方式，而王羲之《蘭亭》真蹟早已不存，註定成為文人書家一生的遺憾。傳唐歐陽詢據右軍真蹟臨摹上石的定武《蘭亭》渾樸、敦厚，被認為乃諸刻之冠，多年來最流行，翻刻最多、影響極大，形成了一大體系，則成為文人書家情感上繞不開的『結』。王士禎跋定武《蘭亭》七絕二首就向同道宋牧仲表達了乞見『蠶紙風流』不圖、只好絕望的遙望昭陵，而較『瑛瑤』更勝的定武《蘭亭》遭遇宣和劫難，如『雲散』般永逝，甚至還不如一千年前發現的已存世兩千年的『陳倉十鼓』，如此二者，令作者遺憾惆悵、噓唏不已，其『癡絕』之情躍然紙上。（郝炎峰）

五十　清高士奇行書張懷瓘論蘭亭頁

紙本　行書　縱24厘米　橫14厘米

高士奇（1645—1703），字澹人，號瓶廬，又號江村，賜號竹窗，浙江平湖人，世居錢塘。初以國學生就試京師，不利，賣文自給。後自為句書春帖子，為康熙皇帝賞識，命供奉內廷。官至禮部侍郎，卒謚文恪。精考證，善鑒賞，工繪畫，富藏書畫名跡。書法善鍾、王小楷。有《江村銷夏錄》《清吟堂全集》。

此篇書《張懷瓘用筆十法》之十『隨字變幻』，以王羲之《蘭亭序》為例，闡述筆法貴在變化。書於康熙三十八年（1699），時年五十五歲。書法純熟悠遊，婉轉流媚，為江村晚年精美小品。款署『康熙己卯秋七月廿六日……江村侍養高士奇』，鈐『士奇』朱文印。（華寧）

五十一　清方亨咸行楷書定武蘭亭考證扇面

紙本　行楷書　縱16.7厘米　橫51.5厘米

方亨咸（明晚期至清康熙朝），字吉偶，號邵村，安徽桐城人，拱乾子。順治四年

416

（1647）進士，官御史。能文，工畫山水，擅書法，精小楷。

本幅書定武《蘭亭》刻石流傳經過及定武拓本之鑒別，錄自王世貞《藝苑卮言》。書於

康熙十四年（1675），為方亨咸晚年書跡。

款署「康熙乙卯春，偶因書《蘭亭》，拈此以正殿材二世兄。邵村方亨咸」，鈐「方亨

咸印」白文印，「邵村」朱文印。引首章「河南」朱文印。（華寧）

五十二　清翁方綱行書蘭亭考軸

紙本　行書　縱186.5厘米　橫55厘米

翁方綱（1733—1818），字正三，號覃溪，晚號蘇齋。翁氏書法初學顏真卿，後學

歐陽詢、虞世南，旁涉漢隸，師法《史晨碑》、《禮器碑》，行草喜愛蘇軾。與劉墉、永瑆、

鐵保並稱「乾隆四家」。

款署「餘山老大人鑒正。庚申冬日書拙作《蘭亭考》一則。翁方綱」，款下鈐「翁方綱

印」白文印、「覃溪」朱文印二方，引首鈐「蘇齋」朱文印一方。本幅無鑒藏印。

此《蘭亭考》一文為翁氏自作，考證潁上本《蘭亭》出於米芾之緣由。

潁上本《蘭亭》又稱「井底本」、「思古齋本」、「玉版本」等，因石出於安徽潁上縣而得名。

刻石明永樂年間發現於潁上縣井中，後於嘉靖年間重現世間（一說萬曆年間始得）。後石碎

毀於明末崇禎年間。時人評價其「柔閑蕭散，神趣高華，風流天成，非學力可到，惟此得之」。

在明代中前期定武《蘭亭》獨受世人寵愛，褚氏所摹《蘭亭》被人們所忽視，至董其昌主盟書

壇，潁上《蘭亭》才大受世人珍重。董氏以為，潁上《蘭亭》拓本書刻俱佳，「以較各帖所刻

皆在其下，當是米南宮所摹入石者」。也有認為此石為褚遂良之真跡上石，如王澍等。

據署款推斷，此軸書於清嘉慶五年（1800），作者時年六十八歲。（郝炎峰）

五十三　清曹文埴行書臨董其昌跋開皇蘭亭拓本軸

絹本　行書　縱182.5厘米　橫74.8厘米

曹文埴（?—1798年），字竹虛，號近薇，安徽歙縣人，乾隆二十五年（1760年）進

士，授翰林院編修，供職南書房，官至戶部尚書兼管順天府府尹事物，乾隆皇帝曾賦詩《曹

文埴養親歸里因賜之什》以示恩。著《石鼓研齋文鈔》。

開皇蘭亭因帖尾鎸有隋文帝「開皇」年號，故名。傳世開皇蘭亭有二種，一種款署「開

皇十八年三月廿日」，另一種款署「開皇十三年歲次壬子十月摩勒上石，高潁監刻」二種

開皇蘭亭書風均與定武本不同，筆法古厚虯勁。其版本特點是「因、向、之、痛、夫、文」

六字雙鈎未填，並有紀年。董其昌于萬曆丁酉（1597）四十三歲在友人高濂處得見一開皇

蘭亭，為「開皇十八年三月廿日」本，推重備至，遂跋於卷後。後此本入清內府，著錄於

《石渠寶笈續編》，名為《隋開皇刻王羲之蘭亭詩序》，現藏遼寧省博物館，稱《開皇蘭亭》（董其昌本）。

曹文埴此作即錄董其昌此篇跋文，筆法遒勁，書風流媚典重。

款署：『臣曹文埴敬臨』。款印鈐『臣曹文埴』白文、『敬書』朱文。（華寧）

五十四 清那彥成臨蘭亭十三跋冊

紙本 行書 縱16.3厘米 橫32.4厘米

那彥成（1763—1833），章佳氏，字韶九，一字東甫，號繹堂，滿洲正白旗人，大學士阿桂孫。乾隆五十四年（1715）進士，選庶起士，授編修，直南書房。四遷為內閣學士。

嘉慶三年（1798），命在軍機大臣上行走。遷工部侍郎，調戶部，兼翰林院掌院學士。擢工部尚書，兼都統、內務府大臣。

款署『趙孟頫《蘭亭十三跋》。臣那彥成敬臨』，款下鈐『臣』朱文印、『那彥成』白文印。本幅鈐『石渠寶笈』朱文印、『寶笈三編』朱文印、『嘉慶御覽之寶』朱文等印。

後鈐『嘉慶鑒賞』、『三希堂精鑒璽』、『宜子孫』印三方。前附頁二開分別鈐『嘉慶御覽之寶』、『執兩用中』二印。（郝炎峰）

五十五 清吳雲行書題蘭亭拓帖頁

紙本 行書 縱23.3厘米 橫10.7厘米。2頁，1開。

吳雲（1811—1883），字少甫，號平齋，晚號退樓，又號榆庭、愉庭，清安徽歙縣人，舉人，官蘇州知府。好古精鑒，性喜金石彝鼎，法書名畫，漢印晉磚，宋元書籍，一一羅致。所藏齊侯罍二，王羲之蘭亭序二百種，最為珍秘。著《兩罍軒彝器圖釋》、《二百蘭亭齋金石三種》，親自繪圖，尤為可貴。

本幅是吳雲為孝拱先生所藏定武蘭亭拓本的題記，張廷濟曾把此拓帖視為『寶若金玉』。

款署『壬戌冬十一月平齋吳雲時同客申江』，鈐『平齋考訂金石文字印』朱文印。（李艷霞）

五十六 清翁同龢行書蘭亭十三跋團扇

絹本 行書 縱23.5厘米 橫25.3厘米

翁同龢（1830—1904），字叔平，號松禪，晚號瓶庵居士，江蘇常熟人。咸豐六年（1856）狀元，為同治、光緒兩朝帝師。歷官刑部尚書、戶部尚書、協辦大學士、總理各國事務大臣等。工詩，間作畫，尤以書法名世。

本幅摘錄趙孟頫《蘭亭十三跋》中三則跋語。書體寬博淳厚，雖小字行書，亦得沉著蒼健之勢。

款署『笛樓一兄先生正。叔平翁同龢』，鈐『同』、『龢』朱文印二方。曾經李一氓收藏，

鈐『李一氓』、『無所著齋』二印。（華寧）

五十七 清隆裕皇太后行書臨蘭亭十三跋軸

紙本 行書 縱231.8厘米 橫80厘米

隆裕此軸自題臨趙孟頫《蘭亭十三跋》之一段，實是錄其文句。大字行書，其對用筆結

構的控制較之冊頁書法略顯穩當，未署年款，時間應在宣統元年之後所書。（王亦旻）

蘭亭詩系列

五十八 唐柳公權（傳）書蘭亭詩卷

絹本 行書 縱26.5厘米 橫365.3厘米

柳公權（778—865），字誠懸，京兆華原（今陝西耀縣）人。唐憲宗元和初年進士。

曾任太子少師，世稱『柳少師』。歷中書舍人、諫議大夫、太子賓客至太子少師，封河東

郡公。工書，尤以楷書精絕。師顏真卿、歐陽詢而能參化其神理，自成一格，世有『顏筋

柳骨』之稱。穆宗嘗問其用筆法，答曰：『用筆在心，心正則筆正。』語意雙關，既論寫

字，又行筆諫。當時公卿士臣碑版若不得公權手筆，人以為不孝。外夷入貢，另備資材，

專求柳書。傳世書跡頗多，楷書以《玄秘塔碑》、《神策軍碑》等最具特色。

此詩是在東晉穆帝永和九年三月三日，蘭亭集會時王羲之與朋友、子侄所賦，共

三十七首，詩分四言和五言。此卷被傳為柳公權所書，僅依據宋代黃伯思一則題跋『此

唐諫議大夫柳公權書……』（偽）。而書法風格與通常所見柳書不符。據考證為唐中期書

手所為。詩後的題跋有真跡，也有偽作。明以後的都是原有的，明以前的題跋除蔡襄、黃

伯思外都是真跡，但全是後配，與本卷無關。

卷後有宋邢天寵、楊希甫、蔡襄（偽）、莫是龍、文嘉、張鳳翼、清代高士奇、王鴻緒等十七

金代王萬慶，明代王世貞（兩段）、李處益、孫大年、王易、黃伯思（偽）、宋適，

則題跋和觀款。鈐印八十餘方。曾經南宋紹興內府，元喬簣成、柯九思，明王世貞，清高

士奇、乾隆、嘉慶內府等收藏。

著錄於宋米芾《寶章待訪錄》、明詹景鳳《東圖玄覽》、張丑《清河書畫舫》、《清河見

聞表》、汪珂玉《珊瑚網·書錄》，清卞永譽《式古堂書畫匯考·書考》、吳昇《大觀錄》、

高士奇《江村銷夏錄》、《江村書畫目》、阮元《石渠隨筆》及《石渠寶笈續編》等書。清代

刻入『蘭亭八柱』，列為第四。（李艷霞）

五十九　明董其昌臨柳公權書蘭亭詩卷

紙本　行書　縱27.2厘米　橫1070.5厘米

董其昌（1555—1637），字玄宰，號思白、香光居士，上海松江人。官至南京禮部尚書，諡文敏。為明代最負盛名的書畫家，對後世產生很大影響。富收藏、精鑒定及書畫理論。能詩文，著有《容台集》、《畫禪室隨筆》等。

據卷前引首及前隔水乾隆皇帝題跋可知，此卷在入乾隆內府之前曾被分割成兩卷，幸運的是這兩卷後來又先後入藏清內府並裝裱成一卷，使之得以破鏡重圓，恢復舊觀，再現原貌。此卷董其昌書于萬曆四十六年（1618），時年六十四歲。

柳公權書《蘭亭詩》原為三十七首，此卷書只有三十四首，缺少郗曇、虞悅、孫嗣五言詩各一首，個別處還有缺字漏句處。此卷雖名為臨寫，但董其昌並沒有完全按照臨寫的常規，字數、行數統一格式，這也許是導致缺字漏句的原因。書風是以己意運筆揮灑，轉折靈變、活潑，字與字、行與行之間表現出了映帶關係和顧盼姿態，自首迄尾無一懈筆。董氏的書法一貫是注重師法古人，講究摹古，但不為陳法所拘，既有顏真卿的遒勁，又兼「二王」的秀麗，「蘇」、「米」的粗獷，自成一格。

本幅署款：「戊午正月廿二日董其昌自題」，款下印「太史氏」白文印、「董其昌」朱文印。

卷前引首及前隔水處有乾隆皇帝跋三則，此卷有明鷗天老漁，清高士奇、陳元龍、張照、乾隆皇帝跋六則。鈐印八十餘方。曾經清高士奇、張照、乾隆內府等收藏。

著錄於清高士奇《江村書畫目》、張照《天瓶齋書畫題跋》及《石渠寶笈續編》等書。

清代刻入「蘭亭八柱」，列為第七。（李艷霞）

六十　明董其昌行書離騷蘭亭卷

《節臨離騷蘭亭詩》卷　紙本　行書　縱18.8厘米　橫90厘米

本幅分兩段，第二段為臨陸柬之書王羲之五言蘭亭詩一首，第五句空缺「停主」二字。

卷後董氏自識：「陸柬之書蘭亭詩凡五首，皆右軍作。觀其筆意，類米南宮。宋景濂所謂內府真跡，皆米芾一筆偽作也。其昌臨。」

史載王羲之五言蘭亭詩共五首，此為其中第四首。世傳墨蹟和古文獻所錄王羲之作蘭亭詩，多為選本，錄四言詩、五言詩各一首，如故宮藏（傳）柳公權書《蘭亭詩卷》等墨蹟僅見於柬之書。和南宋桑世昌所作《蘭亭考》等文獻。唐張彥遠《法書要錄》卷十《右軍書記》和陸柬之書《五言蘭亭詩卷》等則均錄五首。

陸柬之，蘇州吳縣人，「善書名家，官太子司議郎」（《新唐書·陸元方傳》），或言為虞世南之甥。董其昌雖將陸柬之書《五言蘭亭詩卷》墨蹟刻於《戲鴻堂法書》中，但認為是米芾仿作，持此觀點的還有李日華、何焯、翁方綱等，但也有認為是宋高宗早年學米芾書時所臨。（郝炎峰

紙本　行書　縱28.7厘米　橫688.2厘米

于敏中（1714—1779），字叔子，一字重棠，號耐圃，江蘇金壇人。乾隆年間進士，授修撰，歷官文華殿大學士、文淵閣領閣事。資性過人，才識勤練，久直樞近，益熟習掌故，卒諡文襄。著有《臨清紀略》。

他擅長書法，尤工楷書和行書，其書法風格乃是透過學習趙孟頫與董其昌而上溯至「二王」，是幾位經常為乾隆皇帝捉刀的大臣之一，曾負責為皇帝擬定詔書。

《戲鴻堂法帖》所刻《柳公權書蘭亭詩》多有缺筆不全，乾隆四十三年（1704）命于敏中就刻本漫漶缺劃處，因其偏旁補成全字，並仿董其昌臨本（蘭亭八柱之七）書之，原刻本及董書所無之缺字、缺句，則仍按其舊。目的是既要重新摹刻上石，又要保留原來的書法風貌，「俾還舊觀」。本幅正是于敏中奉敕摹補柳公權書《蘭亭詩》缺筆卷。

其原詩用較大字書寫，遇有某首詩有補缺的字，原刻的別字、錯字，詩後則小字注明，如：王彬之四言詩「丹崖竦立，葩藻映林，淥水揚波，載浮載沉」後注：按此詩「崖」字、「揚」字原刻有缺筆今補；王羲之五言詩「……大矣造化功，萬殊莫不均，……」後注：按此詩「功」字原刻作「切」，今從董臨本改。有的地方，董臨本沒有的或缺損嚴重的，于敏中就其具體情況，也有補添上的。如：在郗曇、虞悅、孫嗣的三首五言詩後注：按郗曇、虞悅、孫嗣三詩董臨本所無，而原刻有之，今仍為臨補；；王徽之五言詩「先師有冥藏，安用羈世羅，未若保沖真，齊契箕山河」後注：後缺二句，董臨本無，而原刻有之，亦為補。由於是皇帝之命，不敢草率行事，書寫起來格外仔細認真，結字嚴整，布白均勻，墨之濃淡恰到好處。但是三十七首詩中，也同樣與內府填本一樣缺少王渙之五言詩最後一句「玄契齊古今」，除此之外，它呈現出的是《蘭亭詩》墨蹟的全貌。

卷前有乾隆皇帝行書「俾還舊觀」四字及題記一則，于敏中自題一則，鈐印六十一方。

曾經乾隆、嘉慶內府收藏。

著錄於《石渠寶笈續編》。清代刻入「蘭亭八柱」，列為第六。（李艷霞）

六十二　清內府（常福）鈎填戲鴻堂刻柳公權書蘭亭詩原本卷

紙本　行書　縱29厘米　橫600厘米

《戲鴻堂法帖》為歷代叢帖，明萬曆三十一年（1603）董其昌所輯，新都吳楨鐫刻，此帖取材自晉、唐、宋、元書家名跡。柳公權書《蘭亭詩》雖被刻入《戲鴻堂法帖》，但從萬曆三十一年到乾隆四十三年，時間過去大約已有一百七十多年，石刻上的文字難免磨損、風化，再加上當時刻工鐫刻欠佳，筆劃多有殘缺，乾隆皇帝曾跋云：「刻工未必能知字，

片石居然有斷章」，因此於乾隆四十三年戊戌敕命鴻臚寺序班常福鉤填戲鴻堂刻柳公權書

《蘭亭詩》原本，為重新摹刻上石做準備，以增《禊帖》之勝。此本就是人們常說的清內府

鉤填本，後來書者（常福）很少被人提及，在摹勒上石時，也沒有再刻上名款，大概因為

常福只是一個清代無名小官罷了。序班，主要職能是在朝廷裡舉行典禮時，掌管殿廷文

武百官之班位，品級從九品。史書上對他也沒有詳細記載。如果人們只見拓本，未見過

墨蹟者，書者是誰恐怕就難得知了。

本幅書詩三十七首，只有王渙之五言詩缺少最後一句「玄契齊古今」。基本上是按原

刻的行文鉤填（柳本就缺此句），並把刻石上破損處的字用細筆來鉤勒出輪廓範圍，有的

是半個字，有的是一個字，還有的是半行或一行，從這些鉤勒用筆中可知，此《戲鴻堂法

帖》的刻石到乾隆時已損壞嚴重，每首詩的詩文幾乎都不完全。讀者可以與第六柱仔細對

照一下，殘缺與完整的不同就可一目了然。書者在整個行筆過程中始終一絲不苟，於平

緩的筆劃中雜以快疾，墨色也較均勻，字的飛白表現得很逼真，可見書寫時傾注了極大

的精力。

卷後署款「鴻臚寺序班小臣常福奉敕鉤填」，卷前引首乾隆皇帝行書「真面可追」四字，

並自書「題內府摹柳公權蘭亭詩帖」一則，鈐印三十三方。曾經乾隆、嘉慶內府等收藏。

著錄于《石渠寶笈續編》。清代刻入「蘭亭八柱」，列為第五。（李艷霞）

六十三 清弘曆臨董其昌仿柳公權書蘭亭詩卷

紙本 行書 縱27.8厘米 橫1144.5厘米

乾隆皇帝臨此本不止一卷，似乎對此情有獨鍾，平生一書再書。他每次臨寫就其缺字、

缺句處，都與馮惟訥《詩紀》詳細校對，用董其昌的書法筆意補全，而此臨本書法最使乾

隆皇帝得意，不勝欣喜，正如跋中所云：「再臨此卷，覺前者所摹尚不出範圍，茲乃得

運轉自如，亦足以驗今昔之詣力矣。」

從第四柱到第七柱，帖首第一行都以「王獻之四言詩並序」開始，永和九年蘭亭集會時，

王獻之只有十歲，還屬於幼童，當然不可能會做詩，在諸多長輩面前也許不敢作詩。而諸人

之詩又無王獻之名字，乾隆認為柳公權臨池時是偶誤，董其昌臨仿時亦未深考，造成如此墨

蹟和拓本上的誤寫和誤刻，為了辨正，此本乾隆皇帝刪掉了第一行「王獻之四言詩並序」八

個字。乾隆在跋董其昌臨《柳公權書蘭亭詩》（蘭亭八柱之七）中，已經發現了董的缺漏，本

卷二補全，如「未若保沖真、齊契箕山河」、「主人雖無懷」、「玄契齊古今」、「曹茂之

標名」及「湍」、「沉」、「遊」、「明」、「難」等，但依然缺少郗曇、虞悅、孫嗣五言詩各一首。

乾隆此書筆法圓潤遒媚，以趙字為主，結字豐滿，運筆純熟中有生稚，規整中見瀟散。

實乃用心之作。由於乾隆皇帝一生「遍賜題榜」、「遍跋古代法書名畫」，使人們不免產生

了反感，覺得其書法全都「俗不可耐」。近代馬宗霍《霋岳樓筆談》曾論乾隆書曰：「高

宗席父祖之餘烈，天下晏安，因得棲情翰墨，縱意遊覽，每至一處，必作詩紀勝，御書

刻石。其書圓潤秀發，蓋仿松雪，惟千字一律，略無變化，雖饒承平之象，終少雄武之風。」

而此件書作也不免多一些柔媚平穩的用筆，缺少一些挺峭勁利的風姿。

卷前引首乾隆皇帝行書自題「進參堅異」四字，卷後自題一則，鈐印三十七方。

著錄於《石渠寶笈續編》。清代刻入「蘭亭八柱」，列為第八。（李艷霞）

六十四 清弘曆節臨柳公權書蘭亭詩軸

灑金箋　行書　縱67厘米　橫28.7厘米

此軸錄柳公權書《蘭亭詩》中的兩首，雖款署御臨，實際仍延續乾隆一貫的以自己的

風格鈔寫被臨內容的模式。此軸亦是中年所書，用筆嫻熟，流暢。

此軸著錄於《石渠寶笈續編》。（王亦旻）

六十五 清弘曆行書臨陸柬之五言蘭亭詩卷

紙本，行楷書，縱34.7cm，橫79cm

此卷所臨為陸柬之五言《蘭亭詩》五首，款署丁丑（1757）仲冬，是乾隆中年所書。

雖題為御臨，實際仍是以自己書法風格鈔寫《蘭亭詩》內容，用筆成熟穩健，但缺乏變化。

此卷著錄於《石渠寶笈三編》。（王亦旻）

六十六 清弘曆行書補刻明代端石蘭亭圖帖詩卷

描金蠟箋，行書，縱34cm，橫87.7cm

此卷款署辛丑孟冬上浣，是乾隆四十六年（1781）所書自作詩，此時乾隆已步入古稀

之年，從詩的文句看，在「蘭亭八柱已精鐫」之後，再補刻明代端石蘭亭圖，並將其與王

羲之的《快雪時晴帖》同等對待，以永保之。可見乾隆對明刻蘭亭圖的重視。

此卷著錄於《石渠寶笈續編》。（王亦旻）